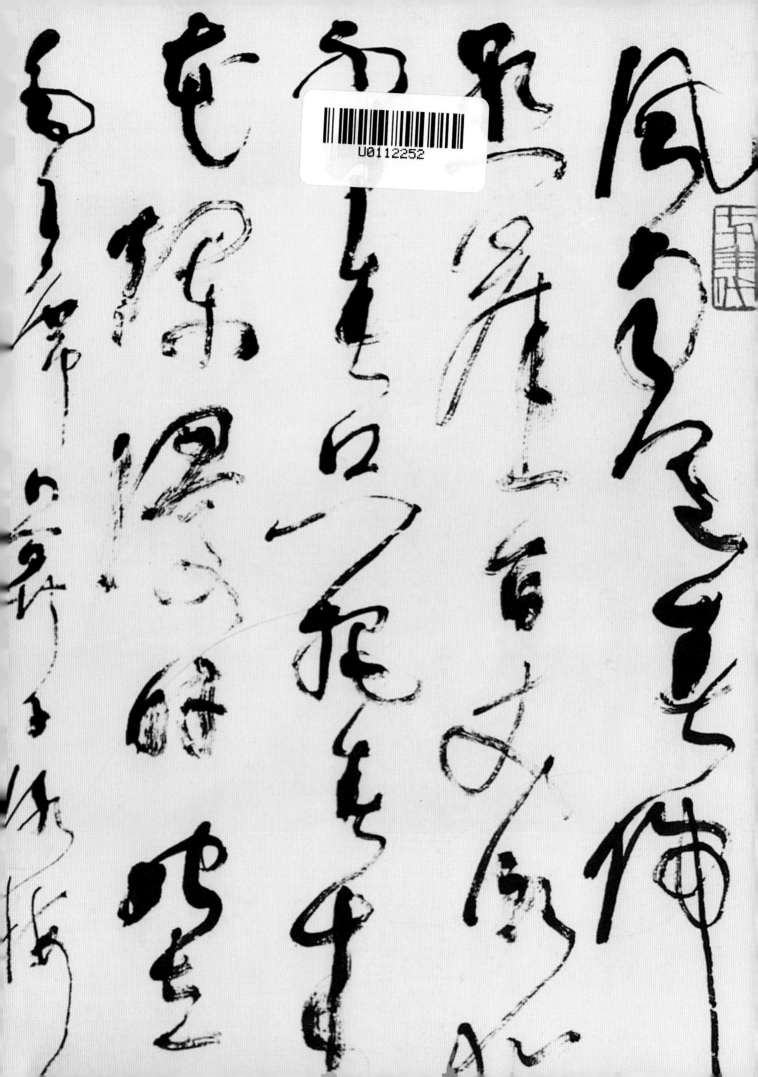

林散之

■「名家讲稿」

林散之
书画论稿

林散之 ◎ 著　　　赵启斌 ◎ 编

上海人民美术出版社

图书在版编目（CIP）数据

林散之书画论稿/林散之著；赵启斌编.—上海：上海人民
美术出版社，2019.4
（名家讲稿系列）
ISBN978-7-5586-1230-5

Ⅰ.①林…Ⅱ.①林…②赵…Ⅲ.①书画艺术–中国–文
集 Ⅳ.①J212-53

中国版本图书馆CIP数据核字（2019）第054143号

名家讲稿
林散之书画论稿

著　　者	林散之	
编　　者	赵启斌	
艺术顾问	林筱之	徐湖平
主　　编	邱孟瑜	
策　　划	潘志明	张旻蕾
责任编辑	张旻蕾	
技术编辑	季　卫	

出版发行　**上海人民美術出版社**
　　　　　（上海长乐路672弄33号）

印　　刷	上海利丰雅高印刷有限公司
制　　版	上海立艺彩印制版有限公司
开　　本	889×1194　1/16　11印张
版　　次	2019年7月第1版
印　　次	2019年7月第1次
书　　号	ISBN978-7-5586-1230-5
定　　价	98.00元

目 录

林散之自序[①]

　　余浅薄不文，学无成就，书法一道，何敢妄谈。唯自孩时，即喜弄笔。积其岁年，或有所得。缀其经过，贡采览焉。余八岁时，开始学诗，未有师承；十六岁从乡亲范培开先生学书。先生授以唐碑，并授安吴执笔悬腕之法。心好习之。弱冠后，复从含山张栗庵先生学诗古文辞，先生贯古今，藏书甚富，与当代马通伯、姚仲实、陈澹然诸先生游，书学晋唐，于褚遂良、米海岳尤精致。尝谓余曰："学者于三十外，诗文书艺，皆宜明其途径，若驰骛浮名，害人不浅，一再延稽，不可救药，口传手授，是在真师，吾友黄宾虹，海内知名，可师也。"余悚然聆之，遂于翌年负笈沪上，持张先生函求谒之。黄先生不以余为不肖，谓曰："君之书画，略具才气，不入时畦，唯用笔用墨之法，尚无所知，似从珂罗版模拟而成，模糊凄迷，真意全亏。"并示古人用笔用墨之道："凡用笔有五种，曰锥画沙，曰印印泥，曰折钗股，曰屋漏痕，曰壁坼纹。用墨有七种，曰积墨，曰宿墨，曰焦墨，曰破墨，曰浓墨，曰淡墨，曰渴墨。"又曰："古人重实处，尤重虚处；重黑处，尤重白处；所谓知白守黑，计白当黑，此理最微，君宜领会。君之书法，实处多、虚处少，黑处见力量，白处欠功夫。"余闻言，悚然大骇。平时虽知计白当黑和知白守黑之语，视为具文，未明究竟。今闻此语，恍然有悟。即取所藏古今名碑佳帖，细心潜玩，都于黑处沉着，白处虚灵，黑白错综，以成其美。始信黄先生之言，不吾欺也。又曰："用笔有所禁忌：忌尖，忌滑，忌扁，忌轻，忌俗；宜留，宜圆，宜平，宜重，宜雅。钉头、鼠尾、鹤膝、蜂腰皆病也。凡病可医，唯俗病难医。医治有道，读万卷书，行万里路。读书多，则积理富、气质换；游历广，则眼界明、胸襟扩，俗病或可去也。古今大家，成就不同，要皆无病，肥瘦异制，各有专美。人有所长，亦有所短，能避其所短而不犯，则善学矣，君其勉之。"余复敬听之，遂自海上归，立志远游，挟一册一囊而作万里之行。自河南入，登太室，少室，攀九鼎莲花之奇。转龙门，

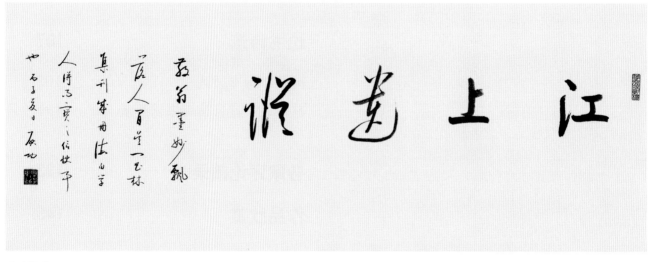

启功题字

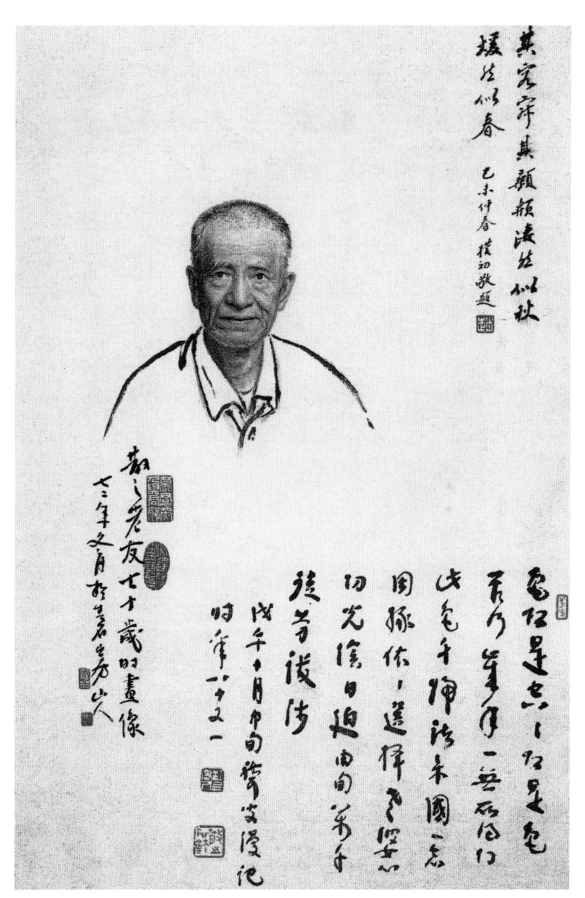

圆霖法师为林散之先生画的画像　1972年

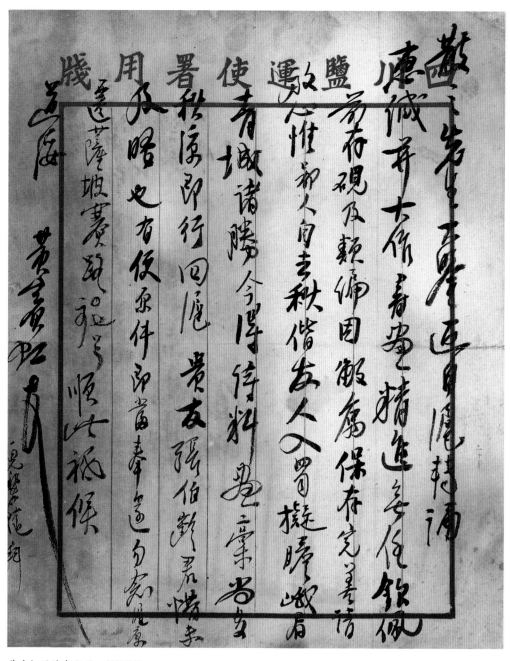

黄宾虹致林散之函　林荇若藏

观伊阙，入潼关，登华山，攀苍龙岭而觇太华三峰，复转终南而入武功，登太白最高峰。下华阳，转途城固而至南郑，路阻月余，复经金牛道而入剑门，所谓南栈也。一千四百里而至成都，中经嘉陵江，奇峰耸翠，急浪奔湍，骇目惊心，震人心胆，人间奇境也。居成都两月余，沿岷江而下，至嘉州寓于凌云山之大佛寺，转途峨眉县，六百里而登三峨。三峨以金顶为最高，峨眉正峰也。斯时斜日西照，万山沉沉，怒云四卷。各山所见云海，以此为最奇。留二十余日而返渝州，出三峡，下夔府，觇巫山十二峰，云雨荒唐，欲观奇异。遂出西陵峡而至宜昌，转武汉，趋南康，登匡庐，宿五老峰，转九华，寻黄山而归。得画稿八百余幅，诗二百余首，游记若干篇；行越七省，跋涉一万八千余里，道路梗塞，风雨艰难，亦云苦矣。

余学书，初从范先生，一变；继从张先生，一变；后从黄先生及远游，一变；古稀之后，又一变矣。唯

变者为形质，而不变者为真理。审事物，无不变者。变者生之机，不变者死之途，书法之变，尤为显著。由虫篆变而史籀，由史籀变而小篆，由小篆而汉魏，而六朝，而唐、宋、元、明、清。其为篆，为隶，为楷，为行，为草。时代不同，体制即随之而易，面目各殊，精神亦因之而别。其始有法，而终无法，无法即变也。无法而不离于法，又一变也。如蚕之吐丝、蜂之酿蜜，岂一朝一夕而变为丝与蜜者。颐养之深，酝酿之久，而始成功。由递变而非突变，突变则败矣。书法之演变，亦犹是也。盖日新月异，由古到今，事势必然，勿容惊异。

居尝论之，学书之道，无它玄秘，贵执笔耳。执笔贵中锋，平腕竖笔，是乃中锋；卧管、侧毫，非中锋也。学既贵专，尤贵于勤。韩子曰："业精于勤"，岂不信然。又语云："学然后知不足。"唯有学之，方知其难。盖有学之而未能，未有不学而能者也。余初学书，由唐入魏，由魏入汉，转而入唐，入宋、元，降而明、清，皆所摹习。于汉师《礼器》《张迁》《孔宙》《衡方》《乙瑛》《曹全》；于魏师《张猛龙》《贾使君》《爨宝子》《嵩高灵庙》《张黑女》《崔敬邕》；于晋学阁帖；于唐学颜平原、柳诚悬、杨少师、李北海，而于北海学之最久，反复习之。以宋之米氏、元之赵氏、明之王觉斯、董思白诸公，皆力学之。世称右军如龙，北海如象，又称北海如金翅劈海，太华奇峰。诸公学之，皆能成就，实南派自王右军后一大宗师也。余十六岁始学唐碑；三十以后学行书，学米；六十以后学草书。草书以大王为宗，释怀素为体，王觉斯为友，董思白、祝希哲为宾。始启之者，范先生；终成之者，张师与宾虹师也。此余八十年学书之大略也。

语云，一艺之成，良工心苦，岂不然哉。顾念平生，寒灯夜雨，汲汲分年。所学虽勤，所得甚浅。童年摹习，白首粗成，略具轨辙，非也敢言书法也。今不计工拙，出其所作，影印以行，深望识者指其瑕疵，以匡不逮。是为序。

一九八五年元月林散之于玄武湖畔

临汉碑　林荇若藏

序 言

始有法兮终无法 无法还从有法来

——略论传统书法美学思想对林散之书法审美特征、书法风格特色形成的影响

林散之先生在 20 世纪的出现确乎是我国现代书法史上的大事，如同北京故宫内阁大库档案、河南安阳甲骨、敦煌莫高窟藏经洞经卷和居延汉简的重大发现一样，在特定的历史时期起到了提升中国文化自信心和文化定力的作用。如果说杨振宁获得诺贝尔物理学奖解决了中国人有没有科研能力的问题，林散之则解决了中国书法艺术有没有生命力、书法艺术是否仍在中国的问题。国际上水墨画之争到现在都还没有定论，而书法则基本上没有太大的悬念。造成如此的书法局面，林散之之功甚为巨大，他以精湛的书法造诣维护了我国书法的地位和尊严，起到了其他书法家不可替代的作用。林散之是 20 世纪诞生的一代书法巨匠，有"当今草法在此翁"（"当今草圣"）的称誉，其书法造诣已臻至圣境，与历史上的张芝、索靖、钟繇、王羲之、王献之、张旭、祝允明并列为圣的地步，书法独步当代，"所作行草为思白、觉斯以后第一人"。林散之独特的书法审美特征、书法风格特征的出现是由诸多因素决定的，诸如个性气质特点、综合文化素养、个人书法师承、时代审美风气……都是影响林散之审美特征、风格特点的重要因素。本文仅从传统书法美学思想对林散之书法审美特征、书法风格特色的影响这一角度，对林散之的相关书法美学思想、书法审美特征及其形成原因略做阐释。

一、注重王羲之为代表的帖学书法传统的美学原则，自我创法，形成"潇洒飘逸、古雅秀润、清新流丽"的书法审美特色与书法风格特点

从林散之一生的书法创作实践上看，他最基本的书法美学思想显然来自对传统书法美学的继承和把握，尤其以王羲之为代表的传统帖学书法中呈现出来的书法美学思想对林散之的书法美学思想的确立与影响是决定性的，使他的书法呈现出"潇洒飘逸、古雅秀润、清新流丽"的书法审美格调与风格特色。林散之的书法具有典型的六朝以来的审美格调，浸润着六朝以来传统道家文化、玄学思想和佛家文化影响的痕迹。尤其六朝审美之风，成为其书法审美特色和风格特点的发源之处，林散之书法呈现出特有的山林气象、林下风度，根源即生发于兹。

林散之认为以王羲之为代表的"晋唐法帖"所承传的书法美学传统是中国书法的正脉所在，书法家一定要引起高度的注意，要不断从王羲之所代表的晋唐书法中汲取书法创作的营养。林散之在回答他的学生陈慎之关于日本书法好的原因时回答说：

（日本书法家）学得高，非晋唐法帖不写，所以不俗，法乎上也。

从与学生的这段对话可以看出，林散之认为取法晋唐，接受晋唐王羲之、颜真卿、怀素、李邕等人的书法传统、书法美学，是为正途，是为书法创作、书法审美的千古不易之法。这样的认识在林散之的书论中比比皆是：

于晋学阁帖；于唐学颜平原、柳诚悬、杨少师、李北海，而于北海学之最久，反复习之。以宋之米氏，元之赵氏、明之王觉斯、董思白诸公，皆力学之。始称右军如龙，北海如象，又称北海如金翅劈海，太华奇蜂。诸公学之，皆能成就，实南派自王右军后一大宗师也。

余十六岁始学唐碑；三十以后学行书，学米；六十以后学草书。草书以大王为宗，释怀素为体，王觉斯为友，董思白、祝希哲为宾。始启之者，范先生；终成之者，张师与宾虹师也。此余八十年学书之大路也。

"于晋学阁帖""于唐学颜平原、柳诚悬、杨少师、李北海""草书以大王为宗，释怀素为体，王觉斯为友，董思白、祝希哲为宾"，他不断以晋唐书法为皈依，寻求书法取法的道路：

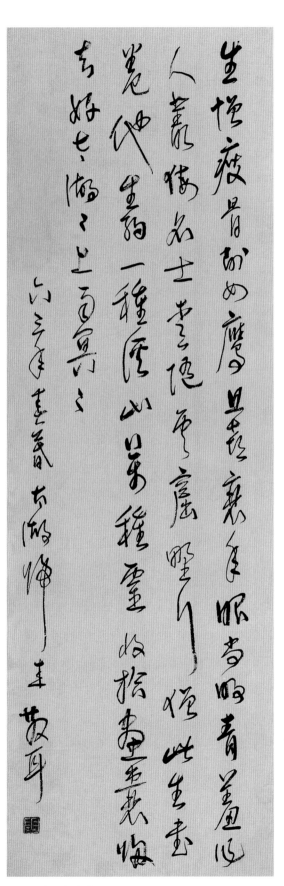

荆溪二首　自作诗
33×137cm　1963年

误坠书城八十春，老来风格更天真。
自家面目自家见，还向山阴乞谷神。

法乳相传有素因，蔡中郎后卫夫人，
却怜未识兰亭面，自诩山阴一脉真。

右军如龙北海象，龙象庄严百世名。
蚕尾银钩真绝技，可怜青眚看难明。

回首当年笔阵图，卫夫人去海天孤。
既笑古人又笑我，苍茫墨里太模糊。

　　"还向山阴乞谷神""右军如龙北海象""卫夫人去海天孤"，处处流露出对王羲之老师卫夫人、王羲之、李邕等书法美学的高度尊崇和憧憬之情。林散之也根据书法家个人的不同气质特点，总结出不同的书学取法门径，他说：

　　下笔硬的人可习虞世南、米南宫、赵孟頫。不宜学欧字，免得流于僵板。
　　董其昌书不正为正，气足，难学。
　　先赵，再米，上溯二王，也是一条路。
　　东坡学颜，妙在能出，能变，他只写行、楷；米南宫未必不会写篆隶，但只写行，草也不多；沈尹默工一体而成名。
　　李邕说："学我者死，叛我者生"，要从米、王觉斯追上去。

　　无论学习王羲之、王献之、虞世南、欧阳询、颜真卿，还是学习米芾、赵孟頫、董其昌等人的书法，学书者都要根据自己的个性、气质特点来选择取法的对象。林散之选择的古人法帖几乎都是遵循王羲之为代表的正统帖学书法。林散之主张从以王羲之为代表的传统帖学书法美学思想上汲取营养，选择取法的道路和对象，来培护自己的书法灵性和书法审美根基，这是最稳妥的书法取法、立法门径，应该是可被书法学人坚持的最为基本的书法美学准则，不应废弃而另辟其他取法蹊径。这一书法审美价值倾向林散之终其一生都没有改变，也成为他所遵循的最为重要的书法美学基本原则之一。

　　但只有基本的美学思想观念还是不够的，林散之认为一旦完成对古人成法的继承和掌握，就要在此基础上进行变革、变法，要在古人成法的基础上进一步发展出自己独特的书法审美特征、书法风格特色来，这才是坚持书法美学基本原则的最终目的。只有做到心中有古人法度，然后破除古法的约束，才能进入"有法而又无法"的书法创作的高境界中来，林散之在总结自己一生的书写经验时说：

林散之 书画论稿

始有法兮终无法，无法还从有法来。
千古大成真辣手，都能夺取上天才。

自谓平生眼尚青，层层魔障看分明。
莫言臣字真如刷，犹有天机一点灵。

书法谁人似墨猪，垢衣赤脚一村夫。
横撑竖曳芦麻样，不古不今笑煞余。

　　"始有法兮终无法"，"无法还从有法来"。先要掌握古人书写的成法，在这一基础和前提下，然后再自我立法，书法创作和审美境界的生成需要不断地变革，不能死在言下。林散之认为"从有法到无法"是一个水到渠成的发生、发展过程。不注重书法书写的规律，试图脱离开古人成法而直接进入"不古不今"的书法创作境地是不可想象的，其书法创作也不可能取得成功。林散之一再强调，仅仅具有王羲之为代表的帖学书法美学思想的继承是不够的，同时还要拥有超越帖学书法传统、立足当下进行变革的创新精神，才能在书法上自我做主、自我立法，进一步完成对传统和自我的两向超越，进入书法创造的高境界之中来。林散之在咏书诗中说：

笔从曲处还求直，意到圆时更觉方。
此语我曾自期许，搅翻池水便钟王。

能于同处不求同，唯不能同斯大雄。
七子山阴谁独秀，龙门跳出是真龙。

学我者死叛我生，斯言北海镂心铭。
奈何世俗斤斤子，辜负芸窗十载灯。

整整齐齐如算子，千秋人已笑书奴。
月中斜照疏林影，自在横斜力有余。

独能画我胸中竹，岂能随人脚后尘。
既学古人又变古，天机流露出精神。

　　"搅翻池水便钟王""龙门跳出是真龙""学我者死叛我生"，发出了超越古人、变革古人而自我立法的豪迈宣言。"既学古人又变古"，只有在学古的基础上变革古人的书法成法，才有可能臻入书法创造的高远境界，迎来书法美学新思想的诞生。

　　林散之通过对帖学书法美学思想的接受、继承和发挥，发扬了帖学书法美学注重"优美"（秀美、阴柔美）这一美学范畴的美学价值倾向，注重"优美"（秀美、阴柔美）审美特质的揭显。他的书法呈现出"古雅秀逸"的特色，无疑是坚守这一基本书法审美观念的必然结果。"优美"（秀美、阴柔美）这一美学范畴作为林散之书法美学的本色之美，为他的其他书法审美特征和风格特色的出

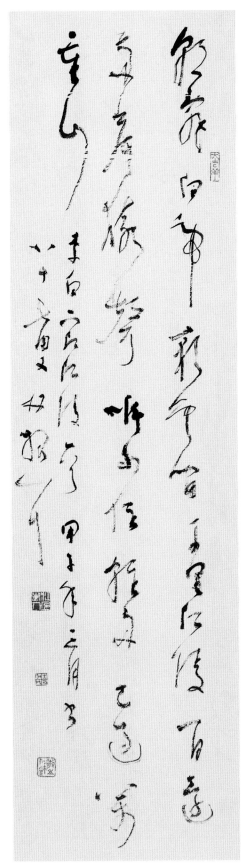

早发白帝城　李白诗
33×136cm　1984年

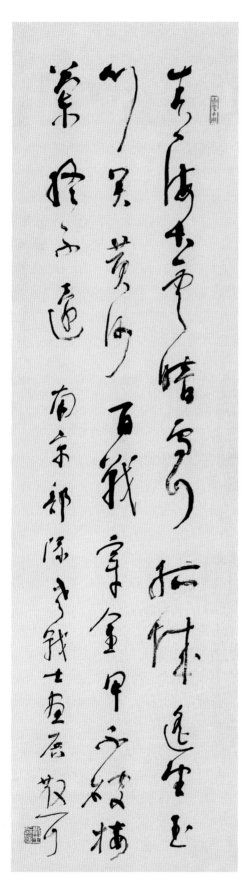

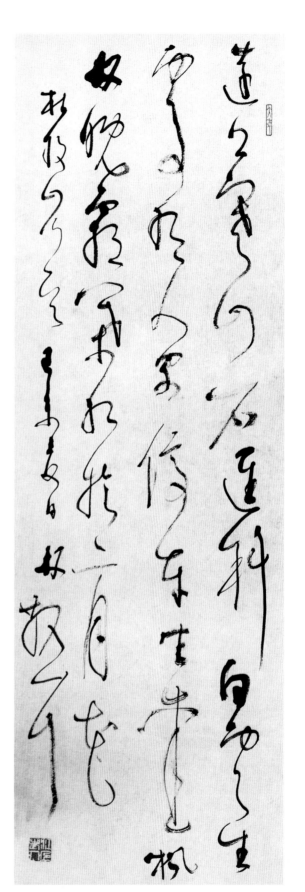

从军行 王昌龄诗
41×150cm 20世纪80年代

山行 杜牧诗
34×100cm 1979年

现起到了奠定根基的作用。林散之在大家最熟悉的以王羲之为代表的帖学书法传统中寻找书法创作的立法根据和美学价值依托，最终使他的书法美学思想获得了传统书法美学思想的强大支撑，为他自己的书法创法、变法和书法审美境界的确立提供了原点和创生的基础。即以王羲之为代表的帖学传统美学为皈依，进行书法美学思想和书法创作法度的构建，确立出现代文化条件下书法创作和审美赖以遵循的美学基础和审美原则。林散之正是在继承、完善、发扬、超越以王羲之为代表的传统帖学书法美学思想的基础上完成了向现代书法美学思想的转化。

从林散之的书法艺术实践成功的经验以及他的这一书法美学思想看，林散之的这一书法美学思想对于重新认识传统书法美学的价值和意义，对于传统文化继承与创新问题的重新认识，对于重新认识传统文化以及传统书法美学思想的价值和意义等重大学术问题，仍然具有重要的启示和借鉴意义。也正是在对以王羲之为代表的传统帖学书法美学思想的不断继承、转化和超越中，也才有林散之"潇洒飘逸、古雅秀润、清新流丽"的书法审美格调与风格特色的出现与创生。其孕育自帖学书风的"老辣深秀、古雅清新"的书法面貌，给人们带来了强烈的美感新体验和强大的美学视觉新冲击力。

二、积极吸收清代崛起的"碑学"成果，"引碑入帖"，创造出"浑穆苍深、雄强恣肆"的书法审美特色与风格特点

林散之是清代碑学书法盛兴以后、民国碑学书风进一步强盛发展的历史条件下成长起来的一代书家，因而他的书法美学思想无疑也受到了碑学书法美学思想的深刻影响，有着这一时代碑学风气影响的痕迹。林散之通过对碑学书法长期的学习、研究，对碑学书法传统不断加以反思，总结经验与教训，逐渐确立自己的又一书法取法路径，即积极吸收清代崛起的碑学书法的书学成果，"引碑入帖"进行书法创作。林散之形成了具有碑学书法美学价值倾向的书法美学思

想，进一步完成了对传统帖学书法美学思想的完善、转化和超越。

虽然林散之一直受到以王羲之为代表的帖学书法（晋唐法度）的深刻影响，但他并不以此止步，而是从其所熟悉的唐碑一路继续向魏晋汉魏碑版更加庞大的碑学书法传统靠拢，从中汲取书法创作的灵感和营养。碑学书法的书法美学思想在林散之的书法审美观念中亦根深蒂固，也可以看作林散之书法美学思想最为重要的组成部分。林散之在早年就已经接触到唐碑、汉魏碑版，同对待以王羲之为代表的晋唐法帖一样，他一生都没有间断碑学书法的学习、研究和临仿。临仿汉魏碑版几成日课，临学碑学书法成为林散之精神生活、书法创作生涯中的重要组成部分。林散之积累了非常深厚的碑学书法经验，他常说：

> 写字要从唐碑入手，推向魏汉，再从汉魏回到唐。
> 余初学书，由唐入魏，由魏入汉，转而入唐，入宋、元，降而明、清，皆所习学。于汉师《礼器》《张迁》《孔宙》《衡方》《乙瑛》《曹全》，于魏师《张猛龙》《敬使君》《爨龙颜》《爨宝子》《嵩高灵庙》《张黑女》《崔敬邕》。

从林散之以上的自述看，他取法碑学书法进行创作的门径一目了然，《礼器》《张迁》《孔宙》《衡方》《乙瑛》《曹全》《张猛龙》《敬使君》《爨龙额》《爨宝子》《嵩高灵庙》《张黑女》《崔敬邕》《李思训碑》都成了他取法的对象，给了他充分的书法营养。正是通过如此的碑学书法取法，林散之奠定了非常深厚的碑学书法根基，具有自我鲜明个性特色的碑学书法美学思想也在他的书法美学思想观念中得以凸显出来。林散之的书法尤其草书老辣苍秀之感的产生，当与他取法碑学书法有相当的关系。正是接受了传统碑学书法的书法美学思想，林散之独特的个人书法风格面貌因而得以确立。

林散之的书法尤其草书书法行笔流畅而艰涩，"老辣劲截、竣爽明快"，往往给人以凝郁沉敛而又畅达雄拔的美感体验。林散之这一书法审美特色的出现无疑与"引碑入帖"的书法美学思想的形成有关。林散之在接受了我国以王羲之为代表的帖学书法的书法美学思想后，在注重秀美、阴柔美感的基础上又引入了阳刚雄浑的壮美格调，在书法中大力表现雄劲挺拔的

无期　自作诗
38×95cm　1982年

力度之美，讲究阳刚、雄浑、苍茫、肃穆、古雅、老辣、毛涩、凝重、沉厚、苍深，壮美美感的表达。林散之这一审美境界的出现是不断接受碑学书法传统，高度重视线条质量、力度美感的必然结果，远远超出了帖学书法的审美范畴：

老病偏残年八十，双钩悬臂手无力。
弯弓谁似李将军，一箭惊穿虎头石。

沉沉高热压头颅，笔力犹思大令书。
我叹文皇有偏嗜，千秋饿隶自成诬。

狂草应从行楷入，伯英遗法到藏真。
锥沙自见笔中力，写出真灵泣鬼神。

古人作书，笔为我所用，愈写愈活，笔笔自然有力，作画也一样。书法要达到"一箭惊穿虎头石""千秋饿隶自成诬""锥沙自见笔中力""笔笔自然有力"的境界是很不容易的。只有在书法美学思想上完成对传统书法美学观念的继承和超越，尤其碑学书法不断强化骨力审美观念的继承和超越，才能促进如此雄强壮美的书法审美格调的生成，从而引导促进壮阔沉雄、阳刚大美的壮美审美境界的诞生。林散之的"浑穆苍深、雄强恣肆"书法审美面貌的形成，其线条力度之沉雄峻拔，往往给人内心带来强烈的震撼，显然是林散之多年沉浸碑学书法所带来的结果，与他不断取法汉魏碑版、唐碑的书法取法路径和他的碑学书法美学价值趋向有关。林散之正是通过"引碑入帖"方法的运用，完成对唐碑、汉碑碑版一路书法美学思想的继承和超越，不断突破以王羲之为代表的帖学书法审美观念的限制，完成了对传统帖学书法美学的反向超越，才创造出"浑穆苍深、雄强恣肆"的书法审美特色与风格特点。

三、确立"帖碑并举、融碑入帖"的书法门径，形成"雄秀壮丽、苍润古雅"的书法审美特色和书法风格特点

林散之在不断继承帖学书法、碑学书法两路传统书法的基础上，拓展出了自己在书法上的宏阔学术视野，发展出兼具优美与壮美两大书法审美范畴的美学

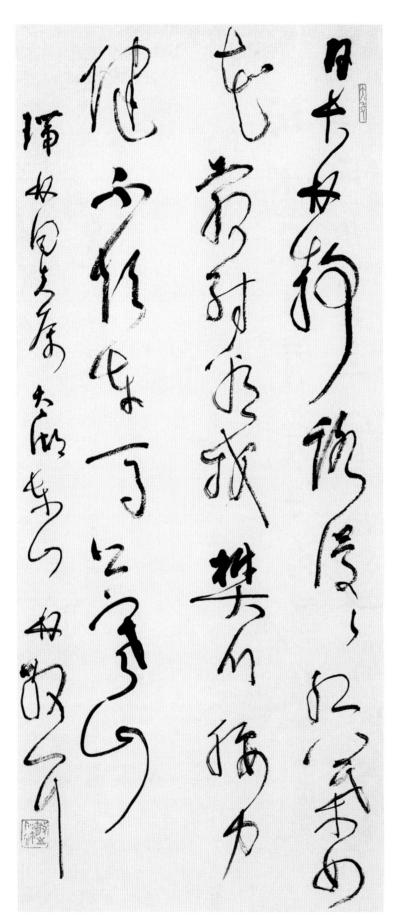

大湖东山　自作诗
43×100cm　20世纪80年代

价值走向，形成了"雄秀壮丽、苍润古雅"的书法审美特征和书法风格特色，其独特的个人书法面貌进一步凸显出来。林散之"帖碑并举、融碑入帖"取法路径的选择，"帖碑并举、融碑入帖"书法美学思想的建立，不仅突破了传统帖学书法美学思想对其书法创作的限制，而且也突破了碑学书法长期发展所带来的流弊。林散之融汇帖学、碑学书法之长，避免了各自的传承性弊端，终于独开生面，完成了从传统书法美学到现代书法美学的传承、转化与超越。

林散之将帖学书法与碑学书法一直并列在自己的宏大的书法视野中加以审视，不断分析其内在的审美特征和各自独特的审美要素，不断进行梳理、整合、结构、汇融，将两大审美系统不同的审美元素、审美特点汇融、结合起来，为他的书法创作提供了极为丰富、深邃的审美内容。林散之的书法如此耐看，既清晰又模糊，既丰厚茂密又简洁明快，既老辣深秀又清新淡雅，笔法变化不可方物，神龙变化，令人叫绝，显然与他大力汲取帖学书法、碑学书法的审美特质有重大的关联。在林散之的美学思想中，诸多议论始终不离开帖、碑并举的提法，他认为应帖、碑一体，舍碑无帖，舍帖无碑：

　　笔笔涩，笔笔留，何绍基善变，字出于颜，有北碑根基，正善于留，所以耐看。
　　宜学六朝碑版，继学二王，再进而入汉魏，其气自古不俗。草书宜学大王《十七帖》精印本；行书宜学僧怀仁《集圣教序》，有步可循，自然入古不俗矣。
　　用功学隶书，其次学行草，唐人楷书亦可。
　　书法亦可以从魏晋六朝入手，先用方笔习《爨龙颜碑》，小字兼学《乐毅论》《黄庭经》，严整不苟。再入唐人，写柳公权《破邪阵》。可以多读几家帖，有所选择。

"字出于颜，有北碑根基""学六朝碑版，继学二王""从魏晋六朝入手，先用方笔习《爨龙颜碑》，小字兼学《乐毅论》《黄庭经》""用功学隶书，其次学行草"……有关书学论述，不绝于缕。林散之"帖碑并举、融碑入帖"取法路径和书法美学观念愈到后来愈发成熟、完善，他"融汇碑帖"进行书法创作也达到了出神入化的地步，尤其晚年走向草书为主的创作过程中，更是对书法审美、锤炼线条质量起到了相当重要的促进作用。林散之的草书兼具帖、碑二路的

审美取向，雄秀苍茫，确乎达到了 20 世纪草书发展的顶峰。林散之以"帖碑并举、融碑入帖"之法进行书法创作，在书法审美范畴、美学观念、创作取法路径上不断完善，将帖学书法传统与碑学书法传统有机地整合为一体，使其成了一个有机的新书法美学传统。

林散之"帖碑并举、融碑入帖"书法美学思想的出现，也与林散之着重表现的书法审美意象有关。林散之个人独特的精神境象、审美意象决定了其书法取法的路径和美学价值趋向。林散之一直试图将碑帖两路书法中所蕴含的魏晋风度、山林气象、庙堂意识、金石气味以及佛教禅宗清幽散逸的精神气息等不同的审美意象有机地整合为一体，以使他的书法具有超越时流的审美意象出现，这就使林散之在书法取法路径和美学价值趋向上不断加以大胆地概括、凝练、超越和提升既有的书法审美意象，以求开拓出书法审美的新气象、新范畴、新局面。"帖碑并举、融碑入帖"书法美学路线、书法创作门径的开辟，使林散之完成了对书法路径的取舍和书法美学价值趋向的选择，表现在书法审美特色和书法风格特点上，则是具有优美（秀美、阴柔美）和壮美（阳刚美）两路审美格调的同时出现。林散之雄秀中蕴苍润的书法风格格调和于万千变化的线条中展现出缤纷绚烂的内心世界和丰富的审美体验，都给人留下了难以忘怀的印象。林散之将帖学书法"潇洒飘逸、清新秀润"与碑学书法"浑穆苍深、雄强恣肆"的书法风格特色加以整合，终于创造出帖、碑两路书风并重的"雄秀壮丽、苍润古雅"的新书法风格面貌。

当然，林散之"帖碑并举、融碑入帖"书法路径和书法美学观念的确立，也带来了一系列的正面连锁反应，主要表现在以下两个方面。其一，解决了碑学书法的传承性流弊，为传统碑学书法带来了新的审美气象。林散之"帖碑并举、融碑入帖"之路的选择，对于碑学过于雄强一路的书风有所匡正，避免了清末以来尤其时下过于雄强的用笔而带来的僵硬枯瘦的弊端，书法的线条更加灵活多变，使碑学书法具有了与帖学书法美学秀美清润风格相融合的特色。其次，解决了明清以来传统帖学书法纤弱无力的传承性流弊。林散之通过碑学书法美学思想的接受、继承和发挥，

积极"引碑入帖",对于强化明清以来书法线条的质量,不断增强线条的质量感,破除纤弱、尖巧、清滑的流弊起到了很好的作用。在用笔的禁忌和要求上,林散之曾经总结说:

古人书法忌尖,宜秃,宜拙,忌巧,忌纤。

用笔有所禁忌:忌尖,忌滑,忌扁,忌轻,忌俗;宜留,宜圆,宜平,宜重,宜雅。钉头、鼠尾、鹤膝、蝉腰皆病也。

古人论笔,用笔需毛,毛则气古神清。

林散之认为书法用笔"宜秃、宜拙""宜留、宜圆、宜平、宜重、宜雅"、要"毛",要"气古神清",忌讳"巧、纤""尖、滑、扁、轻、俗""钉头、鼠尾、鹤膝、蝉腰"诸种笔墨弊病的出现。这些用笔原则的形成、观念的确立,显然都是林散之根据前人书学经验和对其师黄宾虹的书法笔墨理论加以吸收完善的结果,是林散之"帖碑并举、融碑入帖"之法的创立所带来的积极结果。林散之书法线条出现苍古、雄浑、劲健、秀拔、老辣的审美气味,与"帖碑并举、引碑入帖"书法美学思想形成有很大的关系,林散之"帖碑并举、融碑入帖"之法的运用,补救了明清以来帖学书法的承传性流弊,将我国传统书法推进到新的发展阶段。

林散之"帖碑并举、融汇碑帖"的书学路径的选择和书法美学思想的形成,以及高质量的书法线条表现自我的喜怒哀乐以及现代新的书写题材的出现,都使他的书法超越了传统书法美学的限制,呈现出浓郁的生活气息和现代文化的语境、特色,这是他最为成功的地方。正是在接受传统书法美学的基础上,"帖碑并举、融碑入帖",林散之的书法尤其草书书法最终形成了"雄秀壮丽、苍润古雅"的审美特色和书法风格特点,并进一步完成了书法审美观念上的飞跃与超越。

四、高度重视传统笔墨审美内涵的引入和提升,积极引画法入书法,强化书法笔墨语汇的视觉冲击力

林散之高度重视书法笔墨境界的创构,在书法创作中不断提纯与凝练笔墨审美意象,以追求理想的笔墨审美境界的出现。林散之认为笔墨是书法审美内涵得以发掘、凸显的关键和中枢,必须予以高度重视。古人所谓"用笔千古不易",它有关乎书家胸襟气度、审美价值理想的表达,书法气韵、神采、意趣的成功表现。林散之高度重视传统笔墨审美内涵的引入,不仅在书法内部进行笔墨法度的继

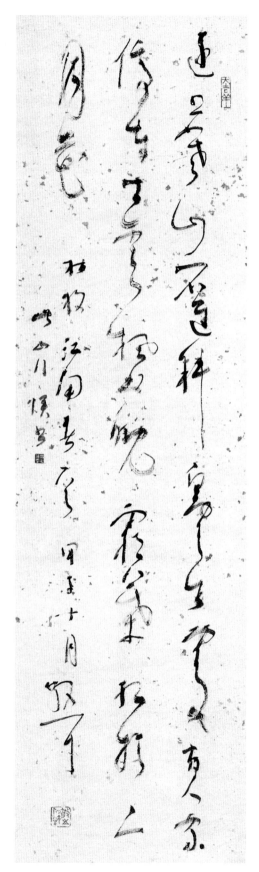

山行 杜牧诗
31×128cm 1984 年

承、吸收、改造和锤炼，而且积极"引画法入书法"，不断强化书法笔墨语汇的审美内涵、视觉冲击力和艺术表现力。在继承传统笔墨法度的基础上，林散之完成了有关笔墨的书法美学思想的创建。

林散之认为，在书法创作中一定要高度重视笔墨境界的塑造、笔墨法度的娴熟运用，书法一定要有笔墨法度，而且必须有古人笔墨法度的继承，只有这样才能有自己笔墨法度的确立、运用和革新。书法审美境界的创构只有通过笔墨才能完成，所以他说：

> 书法很玄妙，不懂古人笔墨，难以成名。
> 从米、王觉斯追上去，用墨要能深透，用力深厚，拙从工整出。

一定要从古人追求笔墨法度，只有掌握、拥有了古人既成的笔墨法度，才能有书法家自己书法创作的根基。古人笔墨法度的确立和完善并不是一日之功，而是无数先贤通过千百年的锤炼而获得的宝贵经验与精华，因而一定要继承下来为我所用。他说：

> （黄宾虹）并示古人用笔用墨之道："凡用笔有五种，曰锥画沙，曰印印泥，曰折钗股，曰屋漏痕，曰壁坼纹。用墨有七种：曰积墨，曰宿墨，曰焦墨，曰破墨，曰浓墨，曰淡墨，曰渴墨。"
> 怀素能于无墨中求笔，在枯墨中写出润来，筋骨血肉就在其中了。
> 王铎用干笔蘸重墨写，一笔写十一个字，别人这样就没有办法写了，所谓入木三分就是指此。
> 把墨放上去，极浓与极干的放在一起就好看，没得墨，里面起丝丝，枯笔感到润。墨深了，反而枯。枯不是墨浓墨淡（与陈慎之谈）。
> 笪重光论用墨：磨墨欲浓，破水写之方润（与魏之祯、熊百之等谈）。

"用笔有五种""用墨有七种"，前人总结出来的这些笔墨法度都是他们卓越艺术智慧的体现，一定要高度重视，必须深化自己对古人笔墨的感悟和觉解。无论"锥画沙、印印泥、折钗股、屋漏痕、壁坼纹"之笔法，无论"积墨、宿墨、焦墨、破墨、浓墨、淡墨、渴墨"之墨法，无论怀素、王铎、笪重光的笔墨经验和书写效果，都要细细探究，领略其中的微妙和精髓。这样，书法创作才能有进步和突破。林散之认为只有在笔墨上有过硬的本领，才有能力致力于书法高水平的创造、书法高远境界的出现。具有个性特色的书法审美特征的出现，离不开笔墨法度的娴熟使用。对于

历代书法家的笔墨经验、用笔用墨特点，一定要加以研究、学习，化用到自己的书法创作中来。

对于笔墨的自如运用，充分发挥笔墨的表现力，林散之也有自己独到的认识和体验。他认为软笔长毫的驾轻就熟、熟练运用应该是书法有丰富的变化、具有深邃的审美内涵和凝蓄力量的重要手段，而不是可有可无之物。所以他非常喜欢长锋羊毫，通过长锋羊毫的运用挥写出他深厚的文化学养和精神内蕴，林散之说：

> 有位书法家说，他不喜欢用羊毫，更不喜欢用长毫。他真是外行话，不知古人已说过，欲想写硬字，必用软毫［笔软，而奇怪生焉（蔡邕《九势》）］，唯软毫才能写硬字。可惜他不懂这个道理。
> 力量凝蓄于温润之中，比如京剧净角，扯起嗓子拼命喊，声嘶力竭，无美可言，谁还爱听？
> 看不出用力，力涵其中，方能回味。
> 论用笔之道，笪重光专论此事，软毫才能写硬字，见笪重光《书筌》。

含蓄、深沉、坚实、健拔、硬挺、温润、流畅、清润、老辣、苍浑的笔力之美要靠软毫长锋的精湛运用才能充分体现出来，要重视软毫长锋的娴熟运用。软毫长锋确实需要极为高深的运笔技法才能掌握，一般书法家很难突破用笔的技术难关，但一旦超越用笔技术的障碍，将会获得常人难以逾越的审美境界是可以肯定的。学书者不能因技法难以掌握而退避三舍、敬而远之。对于林散之擅长用长锋羊毫作书，充分表现出笔墨的丰富变化与美感体验，他的女婿李秋水曾经总结说：

> 散老惯长锋羊毫，蘸水，后掭墨，力运笔端，墨注纸上，水墨交融，渗化氤氲，有意想不到的情趣。锋长则弹强，含墨量多，他以娴熟的手法，提按转折，涩进疾阻，似欹反正，将倒复起，曲处见直，圆中寓方，浓纤长短适度，燥润枯湿合宜，但觉一片化机，满纸精彩。

林散之依托长锋羊毫，充分运用水、墨、力在纸面上的综合运用，将笔墨的丰富性变化、线条深邃的审美内涵极为自如地在纸上表现出来。正是林散之如此独特的取法门径、如此的书法美学思想决定了这一书法审美特征的形成。

林散之 书画论稿

另外，非常值得重视的是林散之"引画法入书法"取法道路的开启，这使他的书法具有绘画性、写意性的绘画要素出现，极大地强化了笔墨的艺术表现力。林散之"引画法入书法"的运用具有方法论的意义，其在书法上所起的巨大作用怎样强调都不为过分。我国历史上一直主张"书画同源"，书画用笔不分，笔墨也一直作为我国书画艺术中独立的审美个体和审美对象而存在。然而无论如何强调书画用笔、书画笔墨的一致性，书法和绘画的用笔应该还是有一定区别的，虽然未必是本质的区别。随着书画创作不断按照各自不同的发展方向演化，在某种程度上二者也逐渐产生了各自的笔墨范畴和笔墨审美特征，书法的笔墨法度与绘画的笔墨法度应该有相应的区别、差别，尤其在绘画中笔墨不仅具有独立的审美功能，同时也起着造型手段的作用，有其自成体系的一面存在。不同于对书法笔墨的要求，我们过于强调了书法用笔对绘画创作的影响，反过来，绘画用笔所形成的经验、规律以及审美范畴，对书法的用笔影响，也应该有不容忽视的一面。林散之有着同黄宾虹学画的经历，他一生也有相当的时间和心力用于绘画创作上。林散之将他在绘画创作中确立出来的笔墨法度、审美要素、造型原则和创作经验往往自觉、不自觉地引入到书法创作中来，"积墨、宿墨、焦墨、破墨、浓墨、淡墨、渴墨"各种墨法的运用，"锥画沙、印印泥、折钗股、屋漏痕、壁坼纹"等各种笔法效果的持续出现，确实都大大地丰富了书法的艺术表现力。林散之将在绘画上积累下来的丰富的笔墨体验转用于书法的笔墨范畴中来，为书法创作引入了新的审美要素和笔墨境界，获得了笔墨范畴上的重大突破，丰富发展了书法的笔墨范畴。他"引画法入书法"的运用极大地拓展了书法的笔墨表现范畴，其笔墨之丰富、新颖、深邃、细密，与传统书法远远拉开了距离。林散之"引画法入书法"是一次最为重要的笔墨变革，具有里程碑的意义，也标志着中国现代书法新审美范畴的出现。

林散之笔墨范畴的自成体系经历了一个长期的发展演变过程。林散之通过不断的笔墨上的变革，完成了从传统向现代的转变，推动他的书法笔墨范畴进入了新的书法领域中来。他说：

> 余学书，初从范先生，一变；继从张先生，一变；后从黄先生及远游，一变；古稀之年，又一变矣。唯变者为形质，而不变者为真理。审事物，无不变者。变者生之机，不变者死之途。

林散之认为自己的书法创作一生主要经历了四次变法，通过四次脱胎换骨般的变化，完成了书法艺术的华丽转身，在传统书法艺术的基础上不断超越，从而创建出独特的书法审美特色和风格特点。他认为书法一切的变化仅仅是外在形质的变化，有关书法创作的目的和规律，不可能会出现新的变化。世界上没有不变的事物，书法也是如此，只有针对个人的具体情况，根据变化的客观现实，进行适时的变化、变通，书法也才能有生机和活路，也才能再造新境，老树发新芽，使书法拥有自我不断更新、创新的能力。那种仅守一法、不知变通和变革的书法创作是没有出息、没有生机和没有出路的。书法家一定要有高远的境界、渊博的学识、卓越的识见和气魄，根据时代的要求大胆突破自我的约束、传统的约束，步入艺术创造的神圣殿堂。只有通过新知识系统的不断引入和跟进，才能促进新审美境界、新书法美学观念的诞生。林散之记载他的老师黄宾虹对他的教诲说：

> 凡病好医，唯俗病难医。医治有道，读万卷书，行万里路。读书多，则积理富、气质换；游历广，则眼界明、胸襟扩，俗病或可去也。古今大家，成就不同，要皆无病，肥瘦异制，各有专美。人有所长，亦有所短，能避其所短而不犯，则善学矣，君其勉之。

具有战略眼光的书法家要加倍地辛勤地努力耕耘，"读万卷书，行万里路"，才能长识见，扩胸襟，积理气，换气质，除俗病，达到"肥瘦异制，各有专美"的书法审美境界。这也是"能避其所短而不犯"的"善学"的表现，从而完成自我认识的提升，为书法创作提供新的审美内容和精神要素。也只有这样，才是善学传统，在书法创作中避免俗病和获得高远书法艺术境界的有效办法。书法家的成长即是如此，随着才识、阅历、学养、文化价值理想的展开，书法境界亦随之展开、成长、发展。"人品既已高矣，气韵安得不高"，书法笔墨语汇的视觉冲击力的形成，来自书法家自我境界的提升和进步。

林散之以其精湛的用笔造诣不断地对传统笔墨进行继承和超越，将传统笔墨的审美内涵不断地引入到现代书法创作中来，同时积极"引画法入书法"，不断强化书法笔墨语汇的视觉冲击力，将我国书法尤其是草书艺术引领到了新的发展境地。林散之的书法笔墨语汇具有非常震撼人心的视觉冲击力，他的笔墨语汇呈现出来的表现性、抒情性、精神性的特点，无论从传统的笔墨、意境、气韵上评价，还是从现代意义的中国书法所具有的现代性、抽象性、表现性、精神性上看，都具有深刻的审美内涵和深邃的精神内容。林散之在不断继承传统书法笔墨语汇的基础上，将传统书法推进到了现代书法的范畴中来，完成了对传统书法审美观念的超越。

五、结论

林散之是 20 世纪中国文化发生剧烈变化的历史时期诞生出来的一代书法巨擘。他生活的时代也是我国传统文化面临强大挑战和新的历史发展时期，在这样的历史文化背景下从事书法艺术创作，其艰难可以想见。林散之是在接续、继承传统书法的过程中，不断地进行传统审美观念、古典美学的转化，从中逐步确立出了自己的书法美学思想和书法审美特点、书法风格特色的。传统书法美学思想、传统文化价值的巨大支撑，为林散之书法美学思想的形成和书法审美特色的出现提供了极为深厚的文化根基和积极面对社会文化环境剧烈变化的渡河之筏，使他终于在书法艺术实践中开拓出了一条自主创新、发展变革的成功道路。

林散之常年坚持传统书法的研究和书法创作实践，不断地对传统书法美学思想观念加以把握、觉解、体悟和转化，形成了自己特有的书法美学思想体系。他以自己的美学思想指导自己的书法艺术创作，将我国特有的草书艺术推进到了新的历史发展阶段。正是在致力于研习历代书法碑版、浸润于古学新知的过程中，林散之获得了极为深厚的历史文化底蕴、书学素养，不断地进行精神气质的改换，使他的书法艺术终于迥出于众家之上。他能独步今古，与古人征战中夺

得一席之地，与他不断对传统书法美学的研究、认同、转化有重大的关联，是长期以来所形成的文化优势、综合文化实力巨大的促进作用所导致的必然结果。时代风气的浸染和独特的师承取法，也为林散之书法审美特质的形成和书法风格特征的出现提供了扎实的现实基础和当代文化背景。古典与现代、传统与创新、继承与超越在林散之的书法艺术实践中都获得了新的阐释，古老的传统文化获得新生，古典美学与现代美学的直接对接与超越，这在林散之的书法美学思想和书法创作实践中都有非常深刻的体现，到现在也都有着不容忽视的文化昭示、借鉴意义。20 世纪"一代草圣"林散之的出现，确实如同发现北京故宫内阁大库档案、河南安阳甲骨档案、敦煌莫高窟藏经洞经卷档案和居延汉简以及杨振宁获得诺贝尔物理学奖所起到的作用一样，我国文化底气由此而生，抑中国文化之幸耶？！中国书法之幸耶？！

赵启斌于南京博物院古代艺术研究所
时值 2017 年 10 月 14 日

参考文献

1.《江上诗存》 林散之著 花山文艺出版社 1993 河北石家庄

2.《林散之书法集》 赵朴初 启功 主编 古吴轩出版社 1997 江苏苏州

3.《林散之 江苏文史资料第113辑》中国人民政治协商会议江苏文史资料委员会 1998 江苏南京

4.《林散之书法精品集》 齐开义著 北京师范大学出版社 2005 北京

5.《金陵四家馆藏书画精品集》 刘捍东 林克勤 编 安徽美术出版社 2005 安徽合肥

6.《林散之传》 王广汉著 上海三联书店 2007 上海

7.《林散之》 林昌庚著 百花文艺出版社 2007 天津

8.《中国现代书法 林散之》 张胜远主编 中国书店 2010 北京

9.《林散之年谱》 邵川 编著 江苏凤凰文艺出版社 2016 江苏南京

10.《草圣林散之》 李昌祥著 江苏凤凰文艺出版社 2017 江苏南京

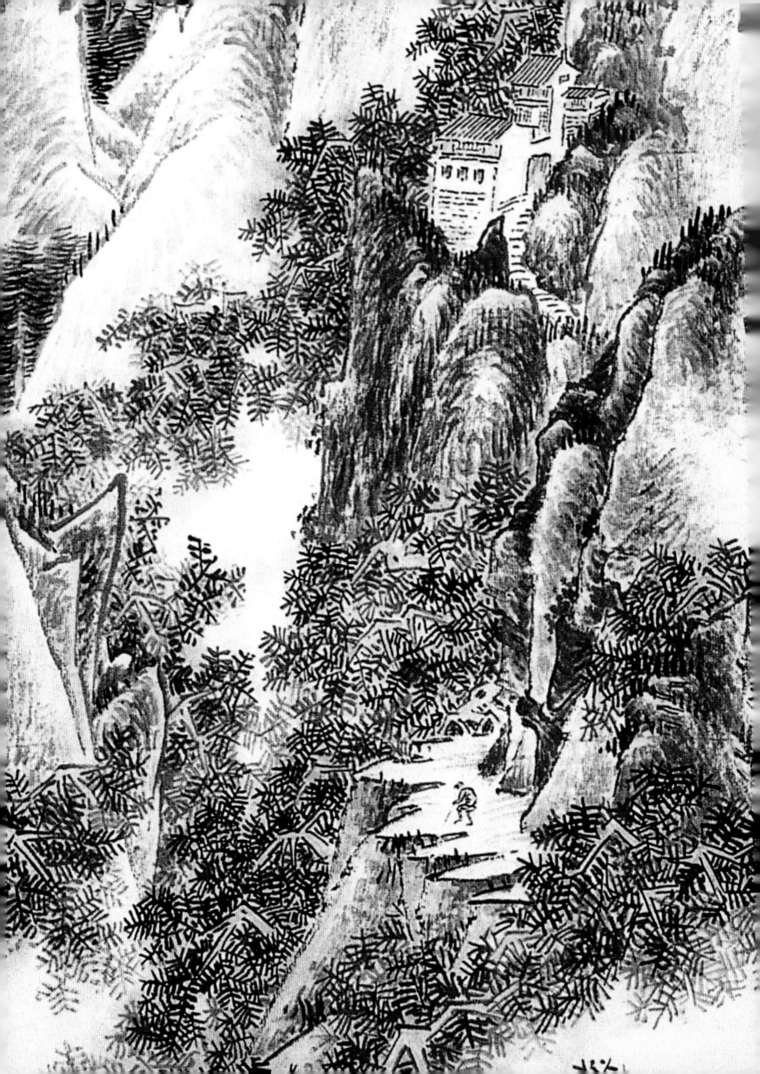

「山水类编」

总 论

汉魏六朝之时，其人作画，类多梵像，鱼龙车马诸门。唐以来，作山水者始多。宋元以降，盖尤盛焉。夫山水之为艺微矣，驱人烦懑之心，淡人尘盖之念，通神明，穷变化，感天地而合阴阳，将不知艺之为道，道之为艺者矣。此士人之画，所以山水为多也。然古人于画，学有所得，未尝不书以教人，若王维山水诀、山水论，荆浩山水节要、山水录，以及张、李、郭、赵诸人之论。其明视矩度之真，叙述传模之秘，亦已审矣。而清笪侍御重光之画筌，尤称精括赅备，古今罕匹。至大涤子之所论者，则尘外之音，迥乎不可尚已。学者于是，苟能师其人而习其书，专其心而致其力，用之终身。有不能尽，倘又不足于是，而骛驰于外，以徇世俗之学，吾知其必无能为已。

传 略

读前贤书史，观其能以画名于当时，而见重于后世者，类多士大夫高尚之流，如顾、陆、马、夏、周臣、仇英诸公。虽所造深邃，能以专门名家，然其身价，已逊彼一筹，以是知画之所重，在彼不在此。□第□所选之人，用纪事实，士夫宗匠，无所畛域。□古今画史，书各不同，逸事遗闻，各有存脱，爰于书之中，洁其事之要者，汇为一传，粗存其略，聊便检寻。……非……其……全也……晋以上画体不备，作者少，有名即录。晋至隋，体虽备，而多作梵宫鸟兽诸门，作山水者少，录其名家。唐宋以后，画体已备，画之最盛时矣，非山水名家不录。录止于清，自史皇始。

《山水类编》手抄搞（部分）

宗 派

古者作画，备形而已，无所谓宗派。宗派之别，实始于唐，李思训开北派之先，王右丞创南宗之祖。降至宋元，多法右丞，而李家衣钵几失其传，虽有二赵马夏继之，而派衍已微。明之戴文进、吴小仙，远师李家，号称浙派，然剑拔弩张，道斯恶矣。自沈、文、仇、唐出，两宗始归于正。而嘉隆以后，又忽中落。董华亭传模北苑，犹文起八代之衰。王虞山步武山樵，犹学接五子之后。董则近于南，王则合于北，均可重也。虽董之后，衍为淞江之率轻，王之门流为娄东之软熟，然其振起之功，创造之力，亦不可没也。

山

唐以前，画山粗具轮廓而已。迨大李将军王氏右丞出，始运以钩斫所渲染，山之法备矣。后世虽屡有变易，然皆不出二家涂辙之外。沙脚乃衬托远势，为之不□□远山为画后之经营。又其重者，故均附焉。

水（附泉瀑）

唐时道玄思训，多画嘉陵急湍。至摩诘王氏，一变而为网巾。……后之学王者，类多板刻。而学李者，又近于狂怪，皆失水之性矣。惟清石谷子力追古法，匠心独运，不为险恶，而自见漩浓；不作细纹，而自具绵渺，技乎神矣。泉瀑虽为水类，乃水中之最难写者，大痴一生，犹不慊意于泉口，其难可想见矣，故附录之。

画细泉法

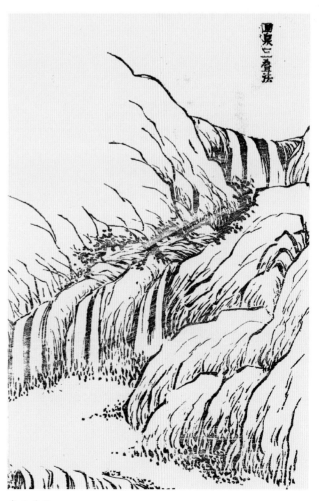

泉三叠法

林散之 书画论稿

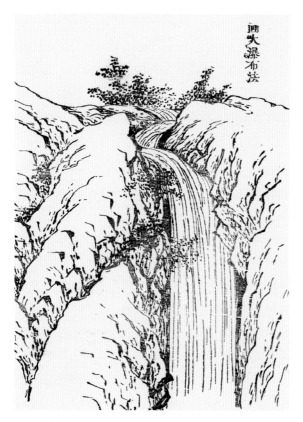

画大瀑布法

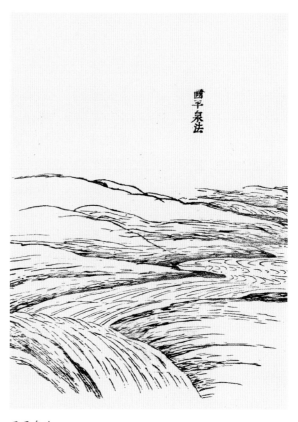

画平泉法

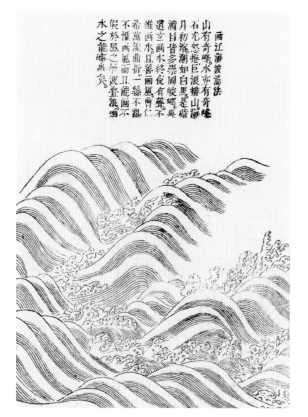

画江海波涛法

山有奇峰水亦有奇峰
石尤怒擎巨浪排山湧
月初溶潮如白馬是晴
滴目皆多崇阔峻嶂與
遺玄画水終後有聲不
惟画水且善画風曹仁
希萬流曲折一綫不動
不惟画風而且能画不
假於風之處波童濃淘
水之能薄興矣。

画江海波涛法

画石梁垂瀑布法

画石梁垂瀑布法

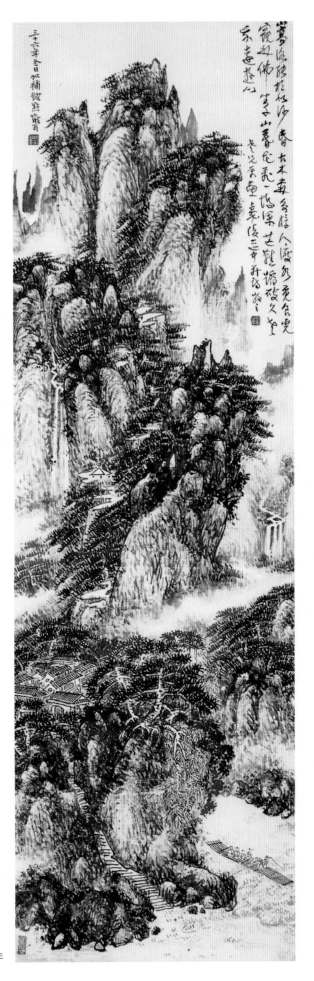

嘉陵道中　1947年

坡石（附径路）

唐人画石多飞白，或用钩金法。虽黄居宝能用擦笔，然甚寥寥也。宋时，多为钩染其法尽变，矾头碎石，滥觞于北苑。而坡则盛作于元，黄子久、倪云林其尤也，径路多缘坡石以成，故附坡石下。

三面法

层叠取势法

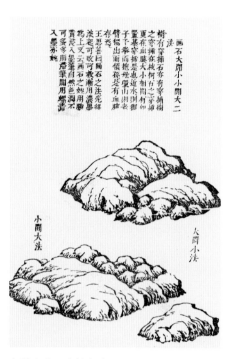

大间小法、小间大法

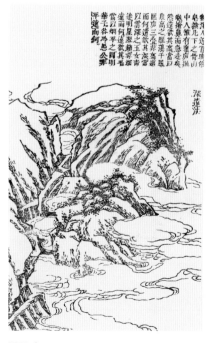

深远法

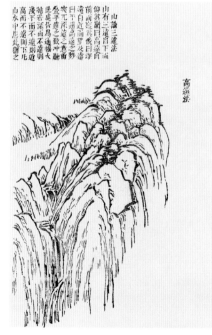

高远法

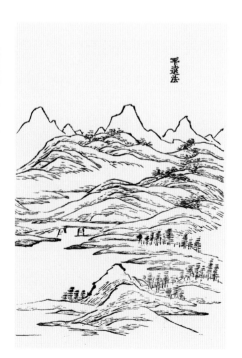

平远法

山坡路遥法

画山起手法

平远峦头法

黄子久石法

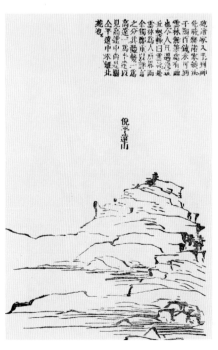

倪云林画石法

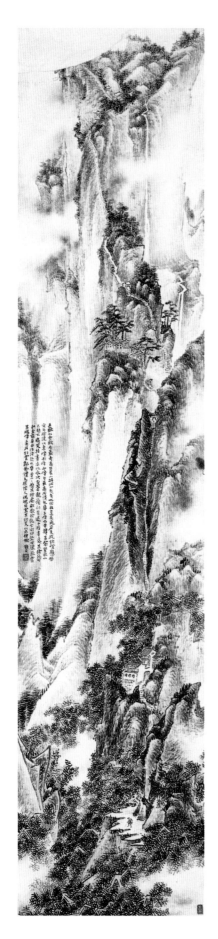

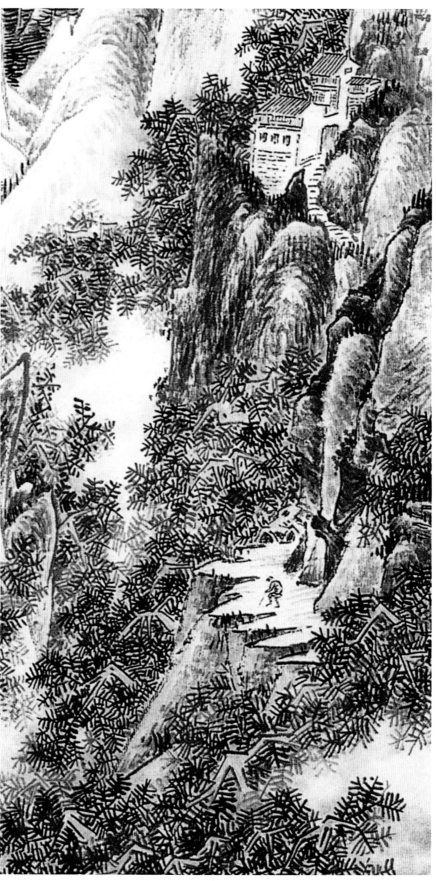

华山　20 世纪 30 年代

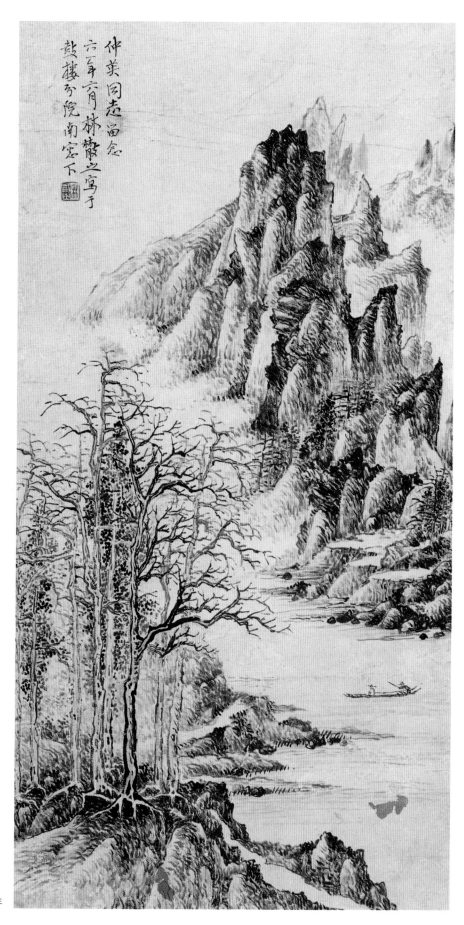

仲英同志留念
六一年六月林散之写于
鼓楼分院南窗下

秋溪归棹　1961年

林散之 书画论稿

林木（附芦竹）

　　古人之作林木，各有师承，相传勿替。至右丞王氏，其法少变，有所谓双钩者。迨营丘李氏出，具门庭，专写高柯修干，凛然有干霄之势，而其画松，则□曲之又曲，似不类其所为，何其奇也。后惟子久、云林、南田、麓台师其直，山樵、耕烟、渔山师其曲，是继其尘。芦竹附于林木，录其关于山水者，其专门芦竹之说，悉不录焉。

荆浩、关仝杂树画法

萧照枯树画法

李唐悬崖杂树法

马远树法

老树　1972年

松　1972年

点苔

　　唐以前，画不点苔。点苔自右丞诸人始，然未敢轻用，仅于树隙石罅，约略为之而已。至华原范氏，则专以苔取胜，而巨然师则又渴华大点，若不经意者。然二子虽偏重于苔，而慎之又慎，非敢鲁莽使之也，鲁莽使之，失古人旨矣。点叶法与点苔略同，故附其后。

人物

　　人物之作难矣。而山水……之人物尤难。盖粗具须眉，略分襟袖，少弗厝意，有失形神，古人之遗憾于此者，岂少也哉。当观古人……擅长山水之人物者，唐则道玄，宋则马远，元则子昂，明则子畏，其所作人物，无不风神毕露，而具高古之容。浚唯清之耕烟，及其弟子子鹤，为能传其秘已。虽然欲求山水之人物……佳者，必自专门人物始。盖专门人物能工，则山水人物自雅，故……凡……专门人物之说，悉为采入以资揣摩。……鸟兽虽亦山水点缀之要，然贵写意而神奇，与专门者有别，而不悉录之焉。

山水之人物画法一

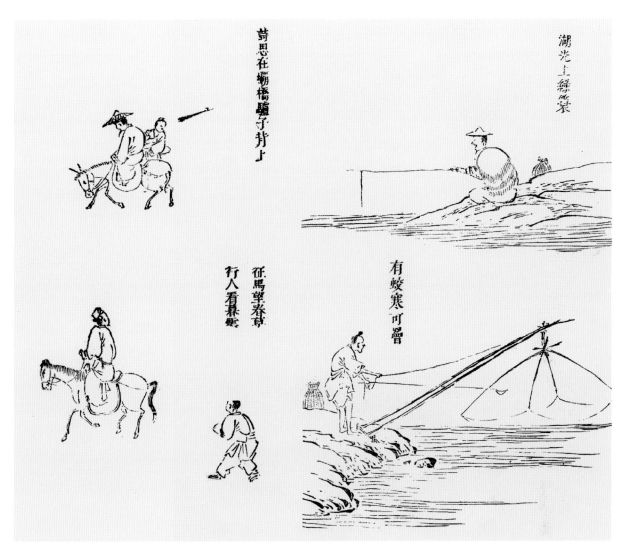

潮光上綠簑

詩思在灞橋驢子背上

有鮫寒可罾

征馬望春草

行人看暮鴉

山水之人物画法二

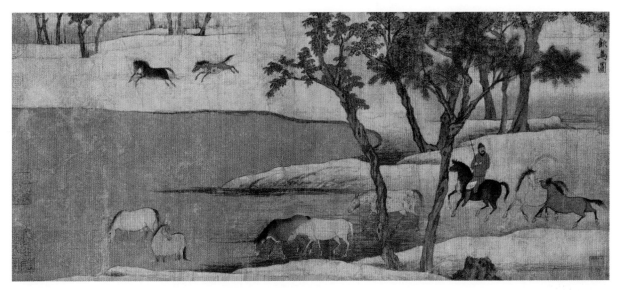

《秋郊饮马图》卷 赵孟頫

仿展子虔笔意　1924年

仿伯年意　散之繪

仿任伯年笔意　1924年

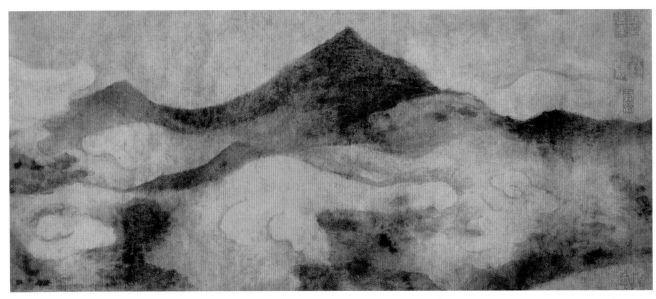

《潇湘奇观图》卷（部分）　米友仁

景象

古人作画，法天象者多。云山至襄阳米氏，雪意至克恭高氏，皆能妙合造化，独步古今。后元之房山，继法米氏，清之后谷，步尘高子，亦足嗣乡夫画。绘事也，必也绘形绘影，绘声绘色，方能留天地烟霞风月之真，摄江山阴晴晦明之照。若拘而不化，硁硁于笔墨畦迳之间，不求合于真象，失之远矣。近世西人作画，全体天象，风云景物，清美幽深。虽其神未全，而景色之真，亦足尚已。学者苟能攫彼之长，补我之短，通其微，合其莫，于画或有助乎。

建设

古人作画，无不工者。宋以前，类多界画，其所作楼屋器皿，无不精工缜密，与物传神。自后士大夫有墨戏之作，此道少违，然犹不失其型。而浅尝者不谋心之所安，倾斜狂怪，任意涂写，斯云谬已。昔石谷子于水陆建筑什物，可谓精审。而每成一图，必令其高弟子鹤补图几榻等具，古人之于是道，小心谨慎，亦可见矣。

临仿

画贵有法，尤贵无法。然必始有法而终无法，无法而不远乎法，乃为至焉。学者之善仿古人，莫如黄子久、倪云林、王叔明、吴仲圭。四子者，虽同师董巨，而各遗……形貌，无泛寻其迹，所谓得意在牝牡骊黄之外也。他如沈、文、唐、董、四王、恽、吴亦各有孤诣，而长洲沈氏、虞山吴氏，又精到焉。

经营

古人作画，未敢草草也，始而运之思之，中而经之营之，终而结之完之，不期其日，不速其成。此李思训嘉陵山水，三月方成。黄子久富春长卷，十年始就也。世人不察，动曰写意随手涂抹，失古作者旨矣，夫古人……所谓写意者，养之深学之富，蕴藉以成者也。古人之余事也，不寻其本而末是逐，以此追踪古人，不其难欤。

平台崇楼式

重轻陛殿式

起挑飞翚四面皆正台阁式、远殿式

雕栏玉榭式、官府门第式

回廊曲槛宫式

工细桥梁式

几榻等具画法一

几榻等具画法二

皴染

李思训专尚砍劈，纵横使用，是皴法之始。王右丞变其钩砍之习，而以淡墨渲之，是染法之始。皴为山之骨，所谓笔也；染为山之肉，所谓墨也。虽然皴有笔亦有墨，墨不从于染中见之，染有墨亦有笔，笔不徒于皴中见之。若只知皴为笔染为墨者，学斯下矣。

笔墨

笔墨有得气之刚者，有得气之柔者。得其刚者，类多遒劲飚举，锋齿峻厉。如李思训父子，赵伯驹兄弟，马、夏、戴、吴、唐、仇、蓝诸人皆是，所谓北派者也。得其柔者，类多幽回绵邈，情韵翛然。如王张荆关、董巨郭米、黄王吴倪、徐刘沈文、王恽吴黄诸人皆是，所谓南宗者也。董华亭似类昭道，而南宗是师。王虞山虽学山樵，而北派为近，此又刚柔兼得者矣。夫北派自马、夏以后，失刚之体，犷悍不驯。南宗自沈、文以降，失柔之用，萎弱颓靡。二子出而矫之，斯道稍稍振起，可谓至幸。惜其有所不足，以视古人，若不逮，斯虽一代风气使然，抑亦学力之或逊欤。

傅彩

唐宋画，多青绿设色。元以来，淡赭之法盛明，而青绿之道，浸已微矣。明清诸子，乃法淡赭者多，独十洲仇氏、耕烟王氏，惨淡于青绿之门，稍能传其遗绪。矾绢于山水之科，似无重要，然亦设色之类，附之以备一法。文具为涂绘之最要者，亦附录之。

溪山清兴

望天都

青羊驿

品藻

　　画品优劣，视人品高下为判。前贤之品藻人物，多重其人，有微旨焉。唐以前，不分门类，录其所评名家。唐以后，专录山水之门，而人物、屋木、竹石诸科之有关于山水者亦录，录其名之显者。至花卉鸟虫走兽诸门，则存其目，缺其人焉。鉴赏乃别真赝辨精粗，与品藻略有不同，附录之。

题识

　　唐以前，鲜题画之文。宋兴，苏、黄氏出，盖始盛焉。元明以后，日盛一日，以是论画之言，惟题识之文最多，

不可胜录。录其有关考证及词旨隽雅者，诗词歌赞，则略而不录。落款亦题识一体，古人慎为之，故附见焉。

明微

　　画之所难能者，曰工曰写，曰生曰熟。画之所难明者，曰士曰匠曰雅曰俗。夫必辩其工写生熟之伪，方能明乎士匠雅俗之真理至幽微，弗可混也。夫画始必学其工者熟者，继乃学其写者、生者，由工入写，由熟入生，则根柢已成，无非真境。写不由工，生不由熟，则规模未立，多入伪涂。盖真则士雅之气自具，伪则匠俗之习常生。形外诚中，非可掩饰，若不明其真伪，昧昧焉。以画之工与熟为匠为俗，写与生为士

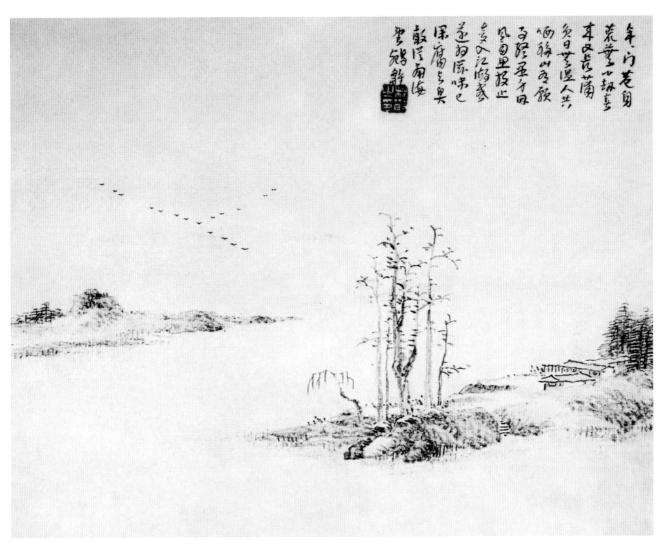

寥廓霜天

为雅，斯大惧矣。至气韵神逸，又其难者，各有真意真象，不可以貌求也。倘以渲染烟云为气韵，草率笔墨为神逸，斯又……所谓大惑不解者矣。

知本

画之所成者法。画之所以成者非法也。励之以气节，养之以诗书，广之以天下山川名胜。苏子由氏曰，文不可以学而能，气可以养而致，此之谓矣。夫古人之于画也，未尝有意为之，其品高，其志淡泊，其学问淹雅，而见闻又博以洽。所谓画者，不过藉以自适，以寄胸中磅礴，变怪喜怒不平之气，非眩世而役于人也。故其画多为世郑重，而传于后历久且远。今之人，无古人之品、之志、之学问见闻，而一意以画为事，徒知画之为画，不知画之所以为画。驰骛声利之场，逢迎庸众之目，以此求合古人，所谓南其辕而之燕晋，盖益远矣。

摭余

前贤论画之言，虽精粗不一，要皆深尝甘苦，片句只字，多可郑重 唯上拘于门类，难丛录，精言名说，删落殊多。兹另类丛抄，不限一体，杂采繁甄，会其精要，藉存法外之遗，用作绘余之助。

右总论、传略、宗派、山、水、坡石、林木、点

林散之 书画论稿

苔、人物、景象、建设、临仿。主经营、皴染、笔墨、传彩、品藻、题识、明微、知本、摭余，凡为类二十有一，一类内而为用不同者，则别为附目。如远山沙脚之附于山，泉瀑之附于水，迳路之附于坡石，芦竹之附于林木，点叶之附于点苔，鸟兽之附于人物，矾绢文具之附于傅彩，鉴赏之附于品藻，落款之附于题识，皆是。一类内而分为数类者，则列为子目，如明微之分气韵、神逸、士匠、工写、雅俗、生熟、真伪。

山水手卷

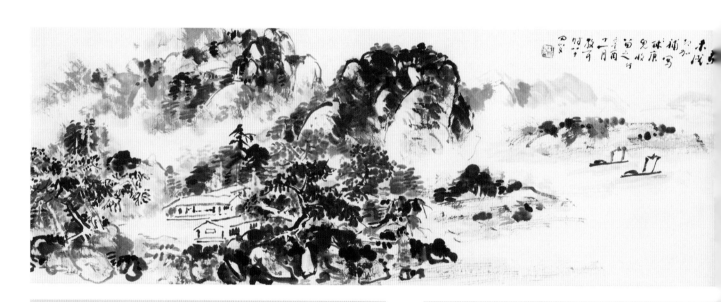

知本之分品介、学力、见闻，皆是。征引之书，南齐则古画品录（谢赫），陈则续画品（姚最），唐则贞观公私画史（裴孝源），画断（张怀瓘），历代名画记（张彦远），画后品（李嗣真），画后录（释彦宗）。

宋则林泉高致（郭熙），五代名画补遗（刘道醇），圣朝名画评（同前），画史（米芾），东坡集（苏轼），山谷集（黄庭坚），图画见闻志（郭若虚），益州名画录（黄休复），宣和画谱（不著撰人），广川画跋（董

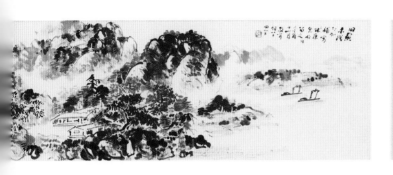

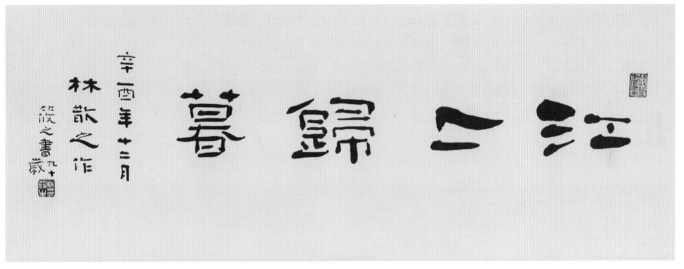

逌），画继（邓椿），山水纯全集（韩拙）。元则松雪斋集（赵孟頫），画鉴（汤垕），图绘宝鉴（夏文彦）。明则六如画谱（唐寅），铁网珊瑚（朱存理），清河书画舫（张丑），珊瑚网（汪玉珂），绘事微言（唐志契），画引（顾凝远），画尘（沈颢），弇州山人画稿（王世贞），续稿（同前），书画题跋记（郁逢庆），容台集（董其昌），书禅室随笔（同前），紫桃轩杂缀（李日华），又缀（同前），六研斋笔记（同前），二笔（同前），三笔（同前）。清则西庐画跋（王时敏），庚子销夏记（孙退谷），画语录（释道济），染香庵画跋（王鑑），清晖画跋（王翚），瓯香馆画跋（恽格），墨井画跋（吴历），雨窗漫笔（王原祁），芥子园画传（王概），绘事发微（唐岱），江村消夏录（高士奇），小山画谱（邹一桂），画微录（张庚），续录（同前），松壶画忆（钱杜），四铜鼓斋论画（张祥河），玉台画史（汤德媛），桐阴论画（秦祖永），画学心印（同前），桐阴画诀（同前），习苦斋画絮（戴熙），陈纫斋画賸（陈允升），读画辑略（陈烺），余从佩文斋书画谱（康熙敕撰），式古堂书画汇考（卞永誉）及诸画册卷轴题跋编入。所采之言，以山水为宗，花卉鸟虫走兽诸门，姑从阙略。唯各家所言，多有重复，然各写心得，彼此相通，悉为甄收，以资恭会。录自南朝至清末止，以年代为后先，都为二十八卷，曰山水类编云。"民国"十五年夏四月乌江散之林霖集序目。

「笔谈书法」

一 谈品格

古人大家，不如作风①，有气概，有风度。……不同凡人，总要立足千古，不同一切凡人。

——与陈慎之谈

学字就是做人。字如其人。什么样的人，就写什么样的字。学会做人，字也容易写好。

学问不问大小，要学点东西。不要作假。要在实践中体会。到了一定阶段就会有体会，受益。

做学问要踏实，不为虚名，不要太早出名，不要忙于应酬。要学点真东西。

学书先做人。人品即书品。

——与桑作楷谈

要踏实，不要好高骛远，要多读书。

待人以诚。知之为知之，不知为不知，不能吹，不要作假，要戒骄戒躁。

与朋友交必能尽言，扬善改过。不能如此，只好避之，不与同恶也。

——与庄希祖谈

不要学名于一时。要能站得住，要站几百年不朽才行。若徒摹②虚名，功夫一点无有，虚名几十年云烟过去。

——与张尔宾谈

搞艺术是为了做学人，学做人。

做人着重立品，无人品不可能有艺品。

做学人，其目的在于运用和利人。

学人的心要沉浸于知识的深渊，保持恒温，泰山崩于前面不变色，怒海啸于侧而不变声。有创见，不动摇，不趋时髦，不求艺外之物。别人理解，淡然；不解，欣欣然。

谈艺术不是就事论事，而是探索人生。

做学人还是为了做真人。

艺术家必须是专同假、丑、恶作对的真人，离开真、善、美便是水月镜花。

——《林散之序跋文集》③

人贵有自知之明　20 世纪 80 年代

①原文如此。疑有笔误。

②摹，通作慕。

③《林散之序跋文集》，田恒铭整理，黄山书社 1991 年 11 月第 1 版。

学得高

二 谈门径

　　陈慎之问：为什么日本人写得这么好？学得高，非晋唐法帖不写，所以不俗，法乎上也。

<div align="right">——与陈慎之谈</div>

　　学写字，二三十岁就要学会笔法。字写得不好，是功夫问题，首先是方法要对，方向要对。这样，随着时间的推移，自然会提高。

　　现在社会上有一种风气，看到草书神气，一开始学字就潦草。不知草书是经过多少年甘苦得来的，要在规矩中下苦功夫才是正道。

　　向唐宋人学，一代有一代的面目。汉碑，晋人就不学了，练功夫是可以的。楷书学宋人的就很好。楷书是很难的，学好不容易。

　　书法很玄妙，不懂古人笔墨，难以成名。

　　董其昌书不正为正。气足。难学。从米[④]、王觉斯[⑤]追上去，用墨要能深透，用力深厚，拙从工整出。

　　学问要为现代服务，为社会服务，书法也是这样。读书最重要，不读书就不懂。写字不易太高，唐宋以下的学好就成功了。学钟鼎、篆、汉，那是假的，是抄字，没有趣味，没有用处。

<div align="right">——与桑作楷谈</div>

④米，指米芾（1051—1107），北宋书画家。初名黻，字元章，号海岳外史、鹿门居士，又有米颠、南宫之称。祖籍太原，迁湖北襄阳，号襄阳漫士。后定居润州（今江苏镇江）。召为书画学博士，擢礼部员外郎。

⑤王觉斯，即王铎（1592—1652），明末清初书画家。字觉斯、觉之，号十樵、嵩樵。孟津（今属河南）人。明末官礼部尚书、东阁大学士。入清，官礼部尚书、官弘文院学士，加太子少保。

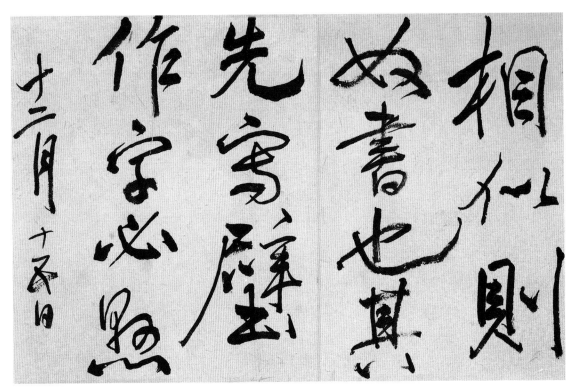

临米芾书　桑作楷藏

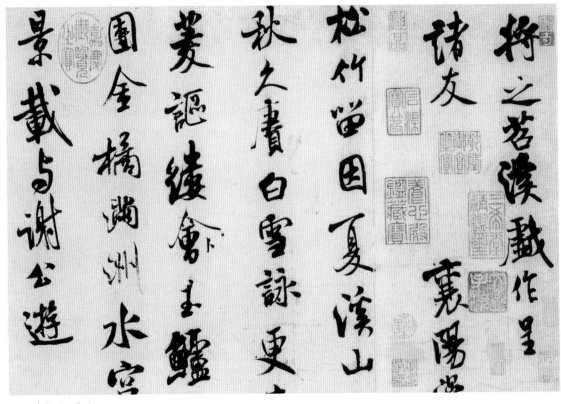

苕溪诗卷（局部）
米芾　189.5×30.3cm

写字并无秘诀，否则书家之子定是大书家。事实上很多人重复父辈，由开拓趋于保守，修养差，有形无神。

一般人习字，先正楷，再行草，而后隶篆。

先得笔力，继而退火气，使气魄遒劲而纯。

下笔硬的人可习虞世南、米南宫、赵孟頫，不宜写欧[①]字，免得流于僵板。

有人开头便学草书，不对。

用功学隶书，其次学行书、唐人楷书，亦可。

书法亦可以从魏晋六朝入手。先用方笔习《爨龙颜碑》，小字兼学《乐毅论》《黄庭经》，严整不苟；再入唐人，写柳公权《破邪阵》[②]。可以多读几家帖，有所选择。

先赵，再米，上溯二王，也是一条路。

听老师讲课，要以食指划自己膝头，使腕部灵动不僵，久之也是一门功夫。

可以写行书练腕力，笔画要交代清楚，一丝不苟，不能滑俗。写张纸条子也不能马马虎虎。滑，不可救药。

天天练是必要的，但要认真不苟。从前杂货铺管账的一天写到晚，不是练字。

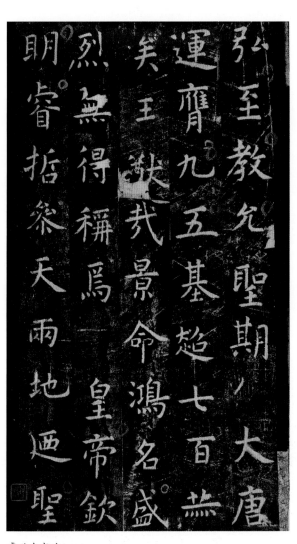

虞世南书法

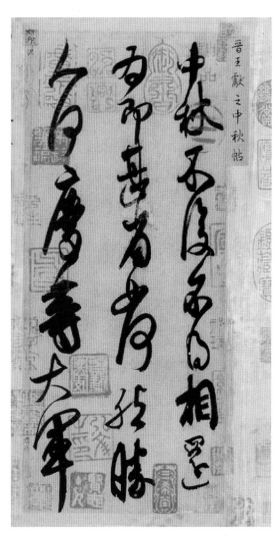

王献之书法

①欧，指欧阳询（557—641），唐代书法家。字信本。潭州临湘（今湖南长沙）人。官太子率更令、弘文馆学士等，人称欧阳率更。书法为欧体。与褚遂良、虞世南并称初唐三大家。有《九成宫醴泉铭》《皇甫诞碑》《化度寺碑》等传世。

②原文如此。传世柳公权作品未见有《破邪阵》。

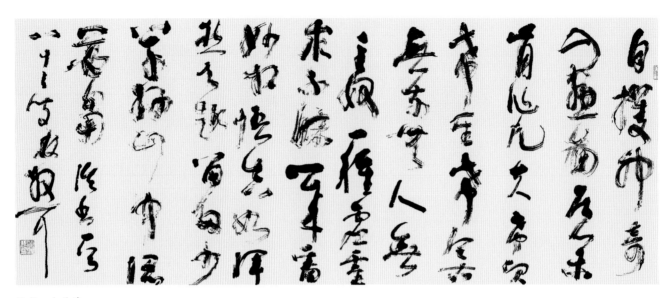

论书　自作诗
354×140cm　1980 年

人无万能，不可能样样好。

寸有所长，尺有所短。

不能见异思迁，要见一行爱一行。

学好一门就不容易！

怀素只以草书闻名。东坡学颜[1]，妙在能出、能变，他只写行、楷；米南宫未必不会写篆隶，但只写行，草也不多；沈尹默工一体而成名。

得古人一二种名帖，锲而不舍，可望成功。

欧阳公[2]大才，诗、文、书、画皆通，后遵友人劝告，专攻诗、文，以文为主，后成为八大家之一。

涉猎过广，一行不精，也难有成就。王夫之[3]说：

"才成于专而毁于杂。"

对碑帖看不进去的人，肯定学不进去。

——《林散之序跋文集》

小孩子学书，要先由楷入行，由行入草，打好基础。否则钉头鼠尾，诸病丛生，要改也就难了。

学楷书之后，应由楷入行，不能一步就入草书。不然，易于狂怪失理，钉头鼠尾，诸病丛生。

范（培开）先生[4]可惜没有走这条路，学唐碑之后就攻草书。当时就有识者评他太狂，太怪了。一步之差，终身不返，可惜！可惜！

——《林散之》[5]

①颜，指颜真卿（709—784），唐代大臣、书法家。字清臣。琅琊临沂（今属山东）人。曾任平原郡太守，人称颜平原。官吏部尚书、太子太师，封鲁郡公，人称颜鲁公。安史之乱中为中流砥柱。后被遣往叛将李希烈部晓谕，被杀。书法为颜体。与柳公权并称颜柳、颜筋柳骨。

②欧阳公，指欧阳修。

③王夫之(1619—1692)，明末清初思想家。衡州府城南（今属湖南衡阳）人。主张经世致用，反对程朱理学。晚年隐居石船山，人称船山先生。著述甚丰。代表作有《读通鉴论》《宋论》等。

④范培开（约1870—1925），字朗轩，号新村。安徽和县人。师从张栗庵。曾随师赴任山东莱阳，兼掌印鉴文书。辛亥革命后回乡，行医写字。

⑤《林散之》（《江苏文史资料》第42辑），林昌庚执笔，《江苏文史资料》编辑部出版发行，1991年6月第1版。

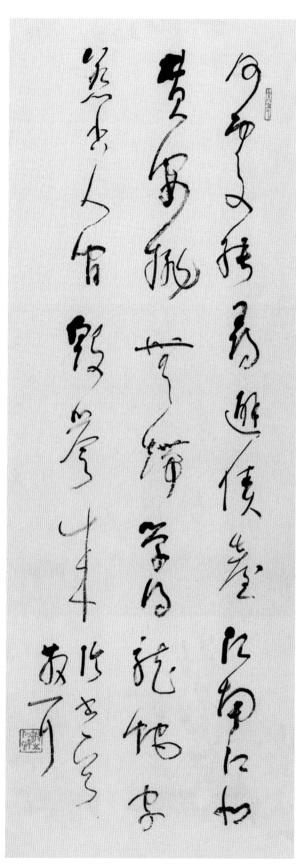

论书　自作诗
28×76cm　20 世纪 80 年代

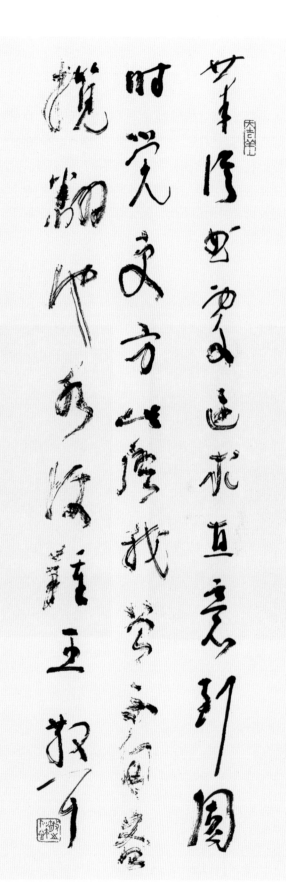

论书一首　自作诗
32×98cm

先写楷书，次写行书，最后才能写草书。

写字要从唐碑入手，推向魏汉，再从汉魏回到唐。

宜学六朝碑板，继学二王[1]，再进而入汉魏，其气自古不俗。草书宜学大王《十七帖》精印本，行书宜学僧怀仁《集圣教序》，有步可循，自然入古不俗矣。

学近代人，学唐宋元明清字为适用。

唐宋人字，一代一面貌，各家各面貌。他们一个也不写汉隶，因为用不上，练练笔力是可以的，但要先学楷、行。

李邕说："学我者死，叛我者生。"要从米、王觉斯追上去。

欧阳修青年时代诗、文、书、画样样学。有人说你这样不精一项是不行的。于是，他便专攻诗、文，成了大家。

人的精力是有限的，不可能样样都精。

因此，学要专一。

怀素在木板上练字，把板写穿了，可见苦练的程度。也因为这样，千百年不倒。

十七帖（局部） 王羲之

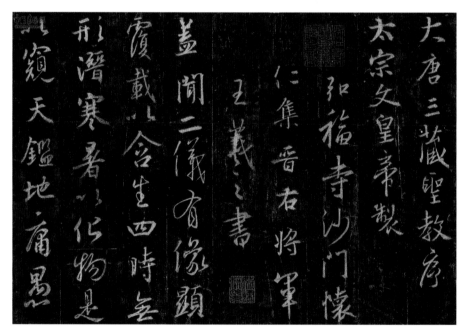

怀仁集王羲之书圣教序

①二王，又称大王、小王，指王羲之、献之父子。王羲之（303—361），东晋书法家，有书圣之称。字逸少。祖籍琅琊临沂（今属山东），后迁会稽（今浙江绍兴）。曾任会稽内史，领右将军，人称王右军。王献之（344—386），东晋书法家。字子敬，小名官奴。羲之第七子。官至中书令，人称王大令。

辛苦寒窗几十霜，毫端留得岁时香。
茫茫宇宙星河秋，叶叶花间蝶共香。
宠辱无惊相对坐，人生写到今年。
狼奔豕突三乙卯春辛苦室林散之

多种帖多写一些有好处，但要化为自己的体。怀素就是写他的草书，赵孟頫是行草，苏[①]、米也就是那么两种行书体，而不是正、草、隶、篆样样精通。

真学问是苦练出来的，做不得假。可用淡墨汁或水多写写，手腕活。

——与庄希祖谈

苏[②]字宜肉中见骨，宜大胆放笔。不能拘谨。宜将学颜字力量用上去，自见新境。

——宋玉麟提供

定时，定量，定帖。

最好每天早晨写寸楷二百五十个，临摹柳公权玄秘塔，先要写得像，时间最少三年，因为这是基础。

写字，一定要研究笔法和墨法。要讲究执笔，讲究指功、腕功和肘功。写字时要做到指实掌空，先悬腕而后悬肘。

临帖要先像后不像，先无我后有我，先熟后生，有静有动，意在笔先，抱得紧放得开。日久天长，就能达到瓜熟蒂落、熟能生巧的境界。

——与范汝寅谈

要近学古之贤者。他们成名不是偶然，实有独到之处。总宜先宜[③]一家。不宜学时人，不宜学近代人。

——与张尔宾谈

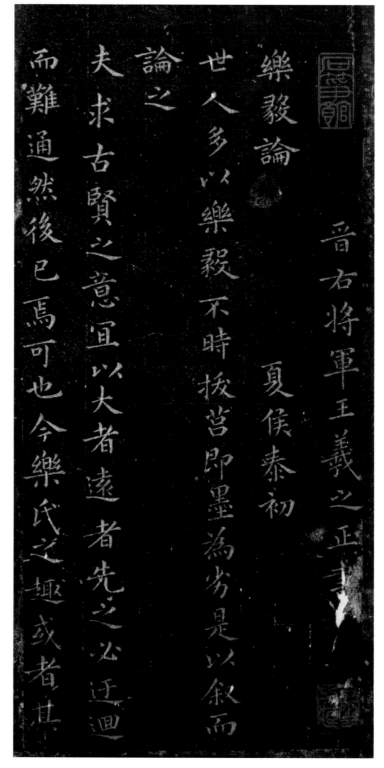

乐毅论（局部） 王羲之

①②苏，指苏轼（1037—1101），北宋文学家、书画家。字子瞻，号东坡居士。眉州眉山（今属四川）人。官礼部尚书。文章为“唐宋八大家”之一。诗词为豪放派代表。
③宜，疑为“学”之笔误。

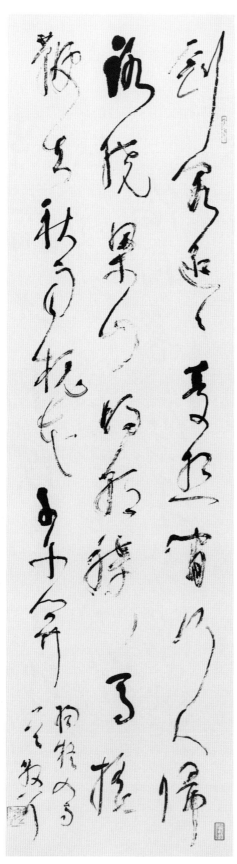

入蜀　杨凝诗

32×110cm　20 世纪 80 年代

论书　自作诗

林散之 书画论稿

三　谈工具

旧纸。纸不独质量好，又要陈纸，几十年。

<div align="right">——与陈慎之谈</div>

厚纸用墨要带水，薄纸、皮纸要用焦墨写。

紫毫写不出刚字来，羊毫才写得出来。

<div align="right">——与庄希祖谈</div>

上海有位书法家说，他不喜欢用羊毫，更不喜用长毫。他真是话外行，不知古人已说过，欲想写硬字，必写软毫，唯软毫才能写硬字。可惜他不懂这个道理。

论用笔之道，笪重光[1]专专[2]论此事，软毫才能写硬字。见笪重光《书筌》[3]。

<div align="right">——与魏之祯、熊百之等谈</div>

有人以短短狼笔写寸余大字，这样写上六十年也不出功夫。

要用长锋羊毫。

要丑（劣）纸写好字，破笔写硬字，才有力量。

<div align="center">论用笔之道</div>

[1]笪重光（1623—1692），清代书画家。字在辛，号江上外史等。晚年居茅山学道，改名传光。顺治九年进士，官御史。著有《书筏》《画筌》等。

[2]此处似衍一"专"字。

[3]书筌，疑是"书筏"之笔误。

软笔才能写硬字，硬笔不能写硬字，宋四家、明清大家都用软笔。

笔顶竹常有三角、梅花或圆形点，笔头发出白色，尖下稍黄，中部不涨者最好用。

好笔每有牛角镶头。

予曾用长锋羊毫，柔韧有弹性，杆很长，周旋余地广，特命名为"鹤颈""长颈鹿"，不意笔厂仿造甚多，用者不乏其人。

墨要古陈轻香，退尽火气者为上。

松紫微带紫色，宜作书。

砚以端石为佳，上品者用紫马肝色，晶莹如玉，有眼如带。

歙砚多青黑色，有金星、眉纹、寻纹以分次第。金星玉眼为石之结晶，沉水观之，清晰可见。

端、歙两种砚材都在南方而盛行全国，在北方洮河砚材亦很名贵。洮河绿石绿如蓝，润如玉，绝不易得。此石产于甘肃甘南藏族自治州卓尼一带。洮河绿必是碧绿之上现蓝色，备有蕉叶筋纹最为名贵。宋代文人对洮砚推崇备至，称赞最力。黄山谷赠张文潜诗道："赠君洮绿含风漪，能淬笔锋利如锥。"张和诗云："明窗试墨吐秀润，端溪歙州无此色。"抗日战争时期，我得一碧桃小砚，十分可爱，因之题一绝句，铭刻其上："小滴酸留千岁桃，大荒苦落三生石。凄凉曼倩不归来，野色深深出寸碧。"

古砚扪之细润，磨墨如釜中熬油，写在纸或绢上光润生色。其形多长方、长圆。正方形两片相合者叫墨海。

古人藏砚，多有铭文或跋语，刻工以朴素、大方、高雅、古拙而见重艺林，小巧、匠艺、雕琢伤神，会委屈好面料。纪晓岚铭其砚曰："天然一石，越雕越俗。"是有感而发。

——《林散之序跋文集》

歙砚

端砚

四 谈笔法

功夫须在用笔。画之中间要下功夫，不看两头看中间。笔要能留。

<div align="right">——与陈慎之谈</div>

用笔千古不易，结体因时而变，要能理解此中道理。

字硬、直，无味。
字，不看两头看中间，每一笔不放松，尽力写之。

<div align="right">——与桑作楷谈</div>

握笔不可太紧，在虚灵。

右军有四句话：平腕竖锋，虚左实右，意在笔先，字居心后。

东坡讲执笔无定法，要使虚而宽。王右军讲执笔之法，虚左实右，意在笔先，字居心后。

包世臣的反扭手筋不行，做作。

执笔要用力。不用力还行吗？要虚中有力，宽处亦见力。颜鲁公笔力雄厚，力透纸背，无力如何成字？王大令下笔千钧。力要活用，不要死的；要活力，不要死力。死力不能成字。

写字要用劲，但不是死劲，是活的。力量要用在笔尖上。

执笔要松紧活用，重按轻提。

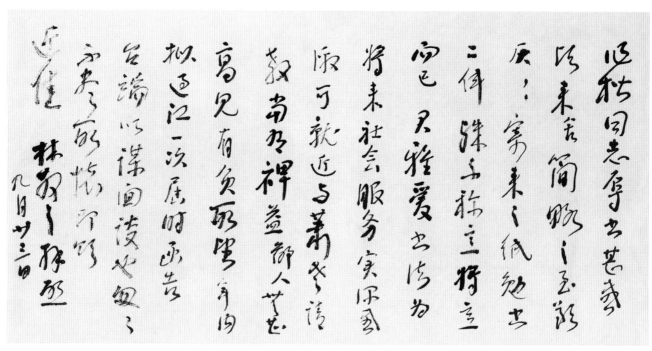

致桑作楷书
35×18cm 20 世纪 70 年代

写字要运肘、运臂，力量集中。光运腕，能把字写坏了。腕动而臂不动，此是大病。千万不能单运腕。

腕动而臂不动，千古无有此法。

拙从工整出。要每一笔不放松，尽全力写之。要能收停，不宜尖，宜拙。

笔要勒出刚劲，不能软而无力。

笔要写出刚劲来，笔乱动就无此劲了。

不要故意抖。偶尔因用力量大而墨涨出来，是可以的。中间一竖要有力，圆满，不让劲……写得光润。碑上字的毛，是剥蚀的缘故，不能学它的样子。

笔要振迅。规行矩步是写不好字的。写字要在有力无力之间。

太快！要能留得住。快，要杀得住。米字也是骏快，也是要处处能停。

笔笔要留。

写快了会滑，要滞涩些好。滞涩不能像清道人①那样抖。可谓之俗。字宜古秀，要有刚劲才能秀。秀，恐近于滑，故宜以缓救滑。字宜刚而能柔，乃称名手。最怕俗。

现代人有四病：尖、扁、轻、滑。古人也有尖笔的，但力量到。

枯、润、肥、瘦都要圆。用笔要有停留，宜重，宜留，要有刚劲。

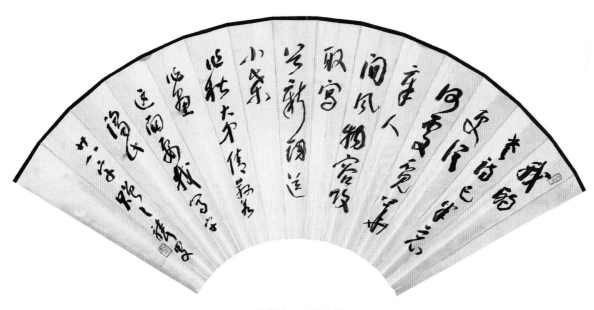

自作诗　赠桑作楷
52×19cm　1975年

①清道人，即李瑞清（1867—1920），现代教育家、书法家。字仲麟，号梅庵，晚号清道人。江西抚州人。清光绪廿一年进士。次年任两江优级师范学堂监督。辛亥革命后移居上海。

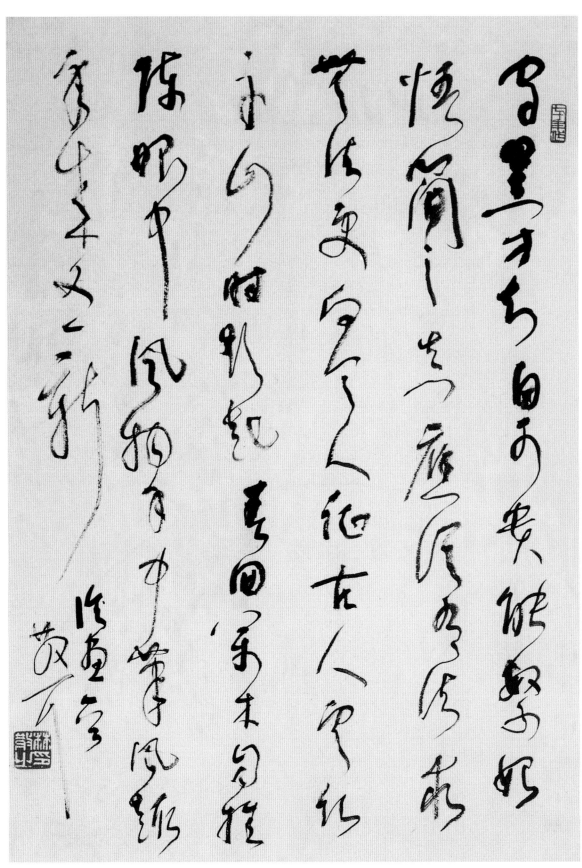

论画　自作诗
54×78cm　20世纪70年代

平，不光是像尺一样平直。曲的也平，是指运笔平，无棱角。

断，不能太明显，要连着，要有意无意中接得住。要在不能尖。

要能从笔法追刀法。字像刻的那样有力。

要回锋，回锋气要圆。回锋要清楚，多写就熟了。

屋漏痕不光是弯弯曲曲，而且要圆。墙是不光的，所以雨漏下来有停留。握笔不可太紧太死，力要到笔尖上。

——与庄希祖谈

写字，一定要研究笔法和墨法，要讲究执笔，讲究指功、腕功和肘功。写字时要做到指实掌空，先悬腕而后悬肘。

——与范汝寅谈

古人书法忘尖，宜秃，宜拙，忌巧，忌纤。

古人论笔，用笔需毛，毛则气古神清。

古人千言万语，不外"笔墨"二字。能从笔墨上有心得，则书画思过半矣。

——与徐利明谈

写寸楷即可悬肘。先大字，后渐小，每日坚持二十分钟，逐渐延长。

运笔直来横下，看字要着重笔画当中，逐步养成中锋习惯，终生受惠。

无基本功悬腕则一笔拖不动。

东坡论书，握笔要掌虚、指实。

圆而无方，必滑。

方笔方而不方，难写。

可以内圆外方，不方不圆，亦方亦圆，过圆也不好，

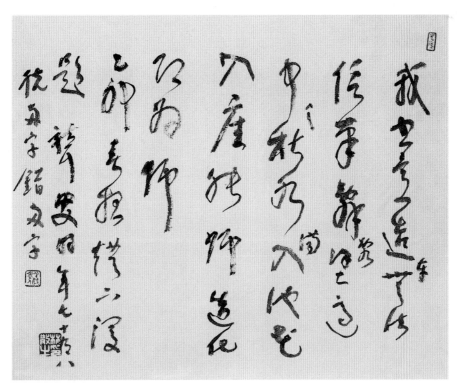

论书　自作诗
30×25cm　1975年

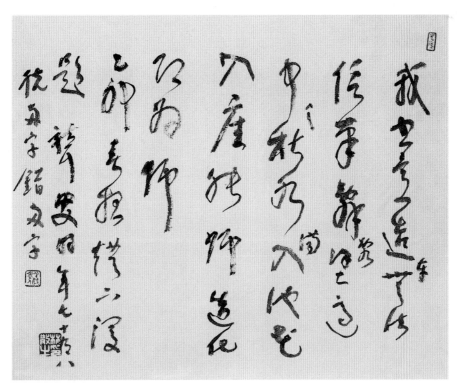

林散之　书画论稿

柔媚无棱角。正是：笔从曲处还求直，意到圆时觉更方。此语我曾不自吝，搅翻池水便钟王。

书家要懂刀法。
印人要懂书法。
行隔理不隔。

笔笔涩，笔笔留。何绍基善变，字出于颜，有北碑根基，正善于留，所以耐看。

古人作书，笔为我所用，愈写愈活，笔笔自然有力，作画也一样。

悬肘是基本功之一，犹如学拳的要"蹲裆"，蹲得直冒汗，水到渠成，便能举重若轻。

游刃有余，举重若轻。

力量凝蓄于温润之中，比如京剧净角，扯起嗓子拼命喊，声嘶力竭，无美可言，谁还爱听？

看不出用力，力涵其中，方能回味。

有笔方有墨。见墨方见笔。不善用笔而墨韵横流者，古无此例。

——《林散之序跋文集》

写大字要用臂力，不能光用腕力。用臂力才能力透纸背，这是真力。

写字时手不能抬得太高，也不能拖在下面，要上到下一样平，这叫平肘。

还要虚腕，腕虚才能使手中的笔自由转动，随心所欲。

——《林散之》

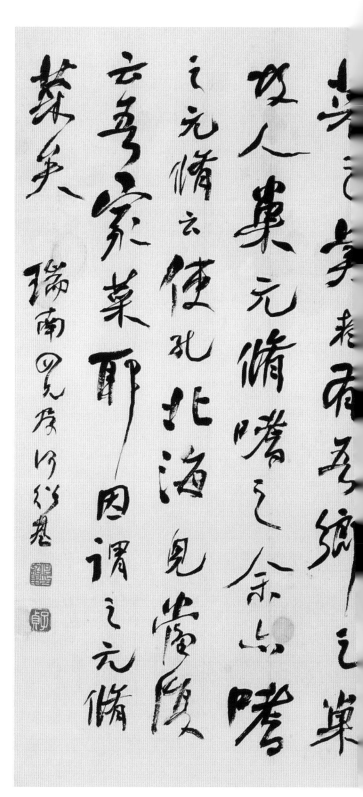

何绍基书法

五　谈墨法

　　写字要有墨法。浓墨、淡墨、枯墨都要有。字"枯"不是墨浓墨少的问题。

　　多搞墨是死的，要惜墨如金。

　　怀素能于无墨中求笔，在枯墨中写出润来，筋骨血肉就在其中了。

　　王铎用干笔蘸重墨写，一笔写十一个字，别人这样就没有办法写了，所谓入木三分就是指此。

　　把墨放上去，极浓与极干的放在一起就好看，没得墨，里面起丝丝，枯笔感到润。墨深了，反而枯。枯不是墨浓墨淡。

<div align="right">——与陈慎之谈</div>

　　论用墨[①]：磨墨欲浓，破水写之则润。

<div align="right">——与魏之祯、熊百之等谈</div>

　　厚纸用墨要带水，薄纸、皮纸要用焦墨写。

　　用墨要能深透，用力深厚，拙中巧。

　　会用墨就圆，笔画很细也是圆的，是中锋。

　　用墨要能润而黑。

　　笪重光："磨墨欲熟，破水写之则活。"熟，就是磨得很浓，然后蘸水写，就活了。光用浓墨，把笔裹住了，甩不开。

<div align="right">——与庄希祖谈</div>

①论用墨，指笪重光论用墨。

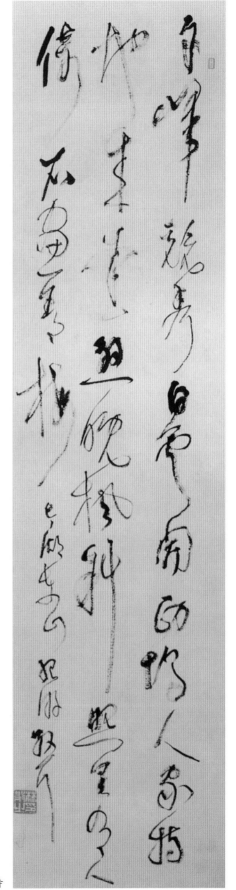

自作诗

早年闻张栗庵[1]师说："字之黑大方圆者为枯，而干瘦遒挺者为润。"误以为是说反话，七十岁后，我才领悟看字着重精神，墨重笔圆而乏神气，得不谓之枯耶？墨淡而笔干，神旺气足，一片浑茫，能不谓之润乎？

"润含春雨，干裂秋风。"不可仅从形式上去判断。

墨有焦墨、浓墨、淡墨、渴墨、积墨、宿墨、破墨之分，加上渍水，深浅干润，变化无穷。"运用之妙，存乎一心。"

墨要熟，熟中生。磨墨欲熟，破水写之则润，惜墨如金，泼墨如浑。

有笔方有墨，见墨水方见笔。

笔是骨，墨是肉，水是血。

——《林散之序跋文集》

[1] 张栗庵（1870—1931），原名学宽。安徽含山人。清光绪三十年进士。旋任山东莱阳知县。辛亥革命后回乡，设杏坛课徒讲学。著有《观复堂诗文集》《四书札记》等。

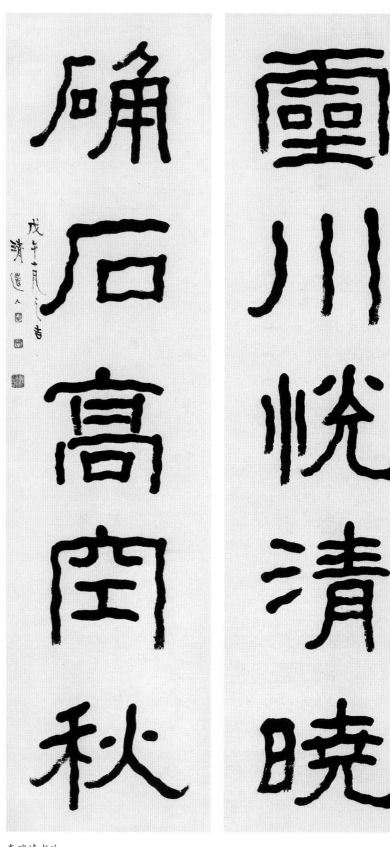

李瑞清书法

六　谈布白

乱中求干净，墨白要分明。

用笔千古不易，结体因时而变，要理解此中道理。

<div align="right">——与桑作楷谈</div>

字要写白的。

要不整齐，在不齐中见齐。字字整齐就如算子了，是死尸。

要在有意无意之间接得起来，字要满，八面都满也就是紧。

字要八面都满，力透纸背，也就是要"紧"。

字要有大小，主要是要有气。

肥瘦大小配合才能有意思……字要布得紧，有奇形，收缩这一笔是为了让那一笔。

不能不贯气，气不畅，太老实。要大小、疏密结合。

大小一样，粗细一样，这样不行。要让得开，要松。

<div align="right">——与庄希祖谈</div>

排列：字的呼吸，不能密排成算子。

邓石如[②]强调"知白守黑"。实则紧处紧，空处空，在于得势。此理书画通用。

<div align="right">——《林散之序跋文集》</div>

[②]邓石如（1743—1805），清代书法篆刻家。安徽怀宁人。初名琰，字石如。居皖公山下，号完白山人，更字顽伯。遍游名山水，以书刻自给。篆刻创邓派。

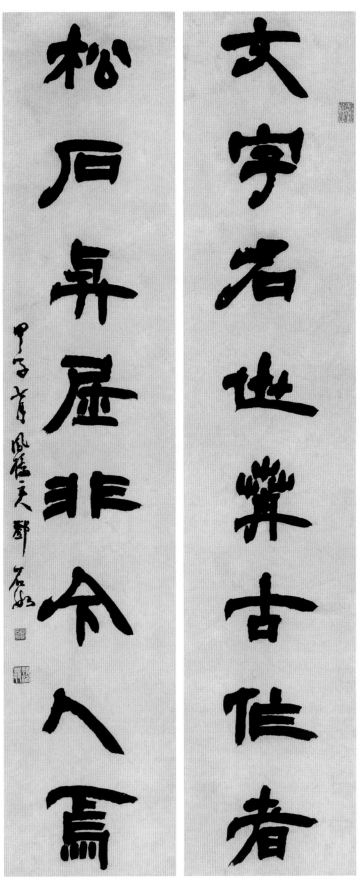

邓石如书法

七 谈学古、创新

古人骂人说书奴，是写字跳不出古人的面目。现代人连书奴都不如，只学皮毛。宋四家[1]学古能化，他们都学颜，手艺各个不同。现在写字的不少是胡吹，写不出个东西。

美术、书法创新，这是不断的，哪一代没有创新？唐宋大家都是从古人学出来独开生面。创新早就有了，历代都是这样，凡成功的都是创新，不受古人的规矩。学问、功夫到了一定的程度自然会创新。艺术要有科学态度，不能像"文化革命"乱闯。

要胆大，放得开，不要求像，要力透纸背。

不能模仿古人形状，学古是为了跳出古人，有自己面目，要写出性情来。

学王[2]，就是随意浓淡不拘，求神似，不求形似。

学书，不要专取形似，要用力，求神，大小不拘，用墨浓淡不拘，取其神趣。

王觉斯、赵子昂、米南宫，叛我者生，学我者死，各成面目。

——与桑作楷谈

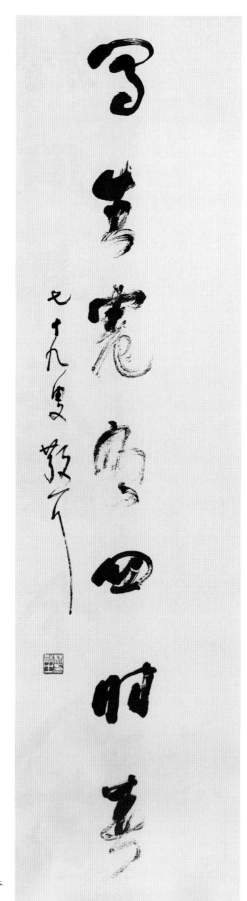

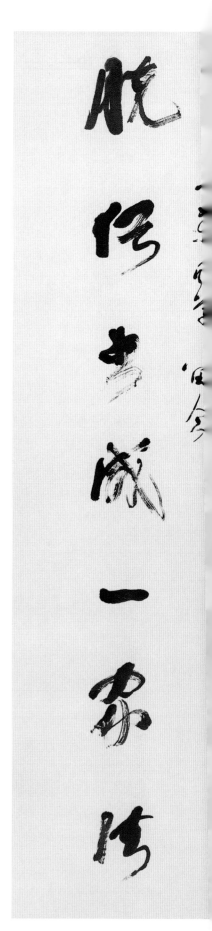

脱俗书成一家法　写生卷有四时春
35×135cm　1976年

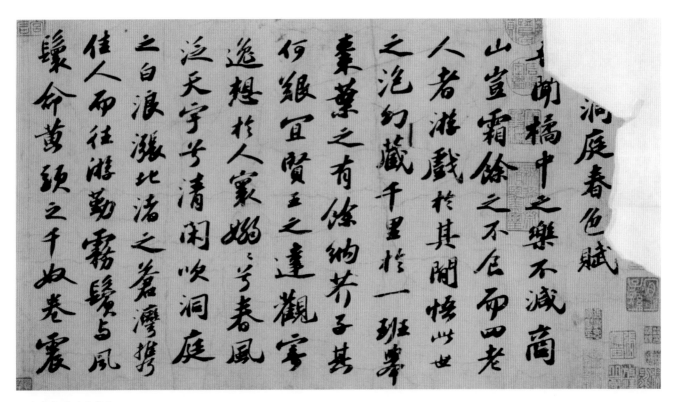

洞庭春色赋（局部）
苏轼　306.3×28.3cm

入得深，才能出得显。

要能钻进古人，跳出古人。古人骂笔笔似的字为书奴。现在即使做书奴都不容易。

临字要在似与不似之间，就能成功了。很多人学书，都是求像，专求形似，所以不能成功。需要摆脱一切，单刀匹马，直冲直入，此真能成学书者。

临帖不要专求形似，要用力、用神，要大小不拘，用墨浓淡不拘，取其神趣。

字要有粗细。不像不要紧，要学它的气势。

现在你能写熟了，要生，要有粗细，要用重墨。你不敢用，大小一样，粗细一样，这样不行。要让得开，要松……要细读碑，不能粗粗一看就过去了。

苏、黄[3]、米、蔡[4]都学颜，但各个不同，这就是跳出古人圈子，就是能创新。创新不是要创就创了，是要学问和功夫到了，自然就创新了。学问要求真学问，不要求形式，要能吸收，消化。

周琪会五十多种体，都是依葫芦画瓢，有什么稀奇。但他自己的体，却没有。

——与庄希祖谈

①宋四家，指宋代苏轼、黄庭坚、米芾、蔡襄。
②王，指王羲之。
③黄，指黄庭坚（1045—1105），北宋文学家、书法家。字鲁直，号山谷道人、涪翁。洪州分宁（今江西修水）人。治平四年进士。官著作郎，知鄂州、太平州等。诗开江西派。书法与苏轼、米芾为宋代三大家。
④蔡，指蔡襄（1012—1067），北宋书法家。字君谟。福建仙游人，迁居莆田。天圣八年进士。官端明殿学士等。书法名重一时。

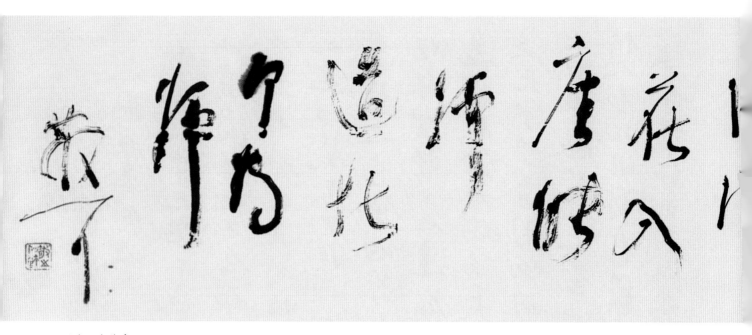

论书　自作诗
155×30cm　20 世纪 80 年代

临帖要先像后不像，先无我后有我，先熟后生，有静有动，意在笔先，抱得紧放得开。日久天长，就能达到瓜熟蒂落、熟能生巧的境界。

学书法必积诸家之长，聚为一体，斯为大成。不能斤斤于一家，死守一门，此为小学，不能大就，切忌！

——与范汝寅谈

字写得似古人，不难；不似古人，大难。
说句内行话不难，写出个性、格调难。

创造是自然规律，不是人为拼凑，功到自然成，写出李北海，达到不似之似，有神韵又不全似，方为脱胎。

学古人能学到一点就行，照葫芦画瓢，没有意义。

现在好多人下笔便草，写得一塌糊涂，真是谬种流传，我看了很痛心。我赠他们几首诗，不是讽刺，希望能改。

其一：满纸纷披独夸能，春蛇秋蚓乱纵横。强从此中看书法，闭着眼睛慢慢睁。

其二：更羡创成新魏体，排行平扁独成名。自夸除旧今时代，千古真传一脚蹬。

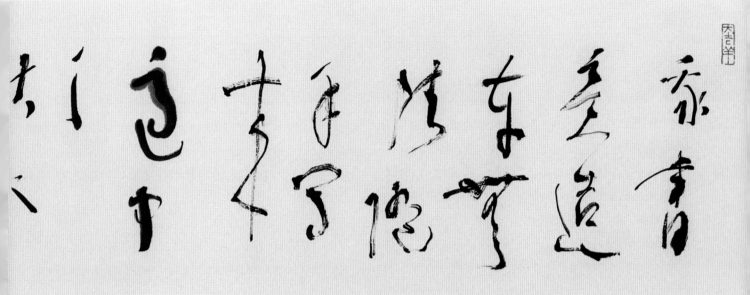

其三：摇摇摆摆飞天上，钉头鼠尾钩相连。问君何以如此写？各有看法迈前贤。

其四：叹我学书六十年，竟被先生走在前。书法之道真无边，大胆创造惊张颠。

先工整光丽守法，而后破法造法。

最高境地：无法而万法生。

写字是为了给人看懂，要有规范，乱画无法度不行。

作僻体，高人冷齿，普通人不识，何苦？

艺贵参悟！

参是走进去，知其堂奥；悟是创造出来，有我的面目。

参是手段，悟是目的。

参的过程中有渐悟，积少成多，有了飞跃，便是顿悟。

悟之后仍要继续参，愈参愈悟，愈悟愈参，境界高出他人，是为妙悟。

参悟是相辅相成，互为促进的。

参是吃桑叶，悟是吐出好丝来。

不参而悟，如腹中无叶而难吐丝。

我想斗胆说一句：在学术上有点小的野心，敢与古人、外国人比一比。比如写草书，敢同王觉斯、傅山比，这不能看作是坏事。没有这种气度怎么行？这样想动力大，能源足。

与古人比，要扎扎实实去学，去做。好高骛远，自命不凡，对古人持虚无主义的轻视态度，再有空头野心，势必受害！

与古人比，意图在于去同求异，得其精神，坦率地表露出精神面貌。但先要与古人合，后来才能离。

我的话，一切前辈的话可以参考，不能迷信。如果错了，明家指教，功德无量！

走在街上，看到同我写得相像甚至很像的字，使我痛苦。这些人太没有出息，仿林散之并不比仿二王

大胆，初学仿帖是练功，仿不是创造。

学古老活，似古老死。

先求貌似古人，后求神似，再参以己意，积之既久，自成一格，诗、书、画皆然。

师古方知古法，师法数十家，观千百家，尔后知无定法。

钉头鼠尾皆是大病，练笔就是把毛病去掉。名人名作细看，长处何在？就是无病。去病很难，病根已深，必须下苦功才行。

<div align="right">

——《林散之序跋文集》

</div>

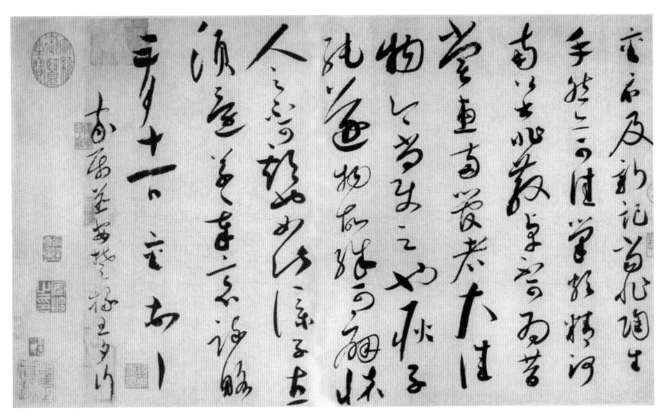

蔡襄书法

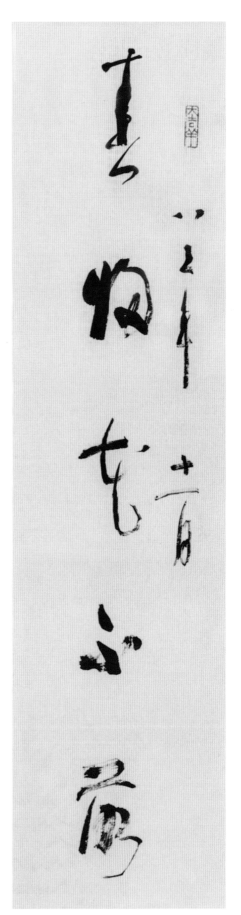
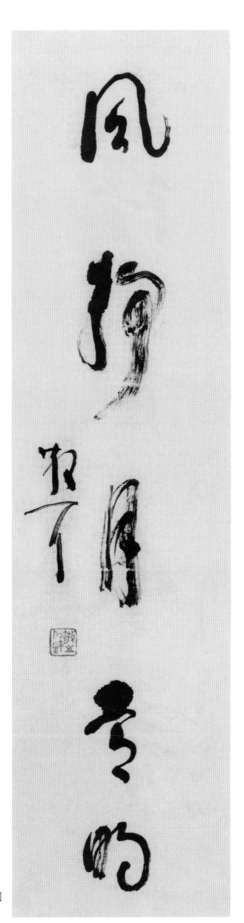

春归花不落　风静月常明

35×135cm　1983 年

八　谈读书、医俗

写字要有功夫，要写字，要读书，要有书卷气，否则是匠气。

字有百病，唯俗病难医，多读书方能医俗。

——与桑作楷谈

俗字讲不出来，只有你自己理会才行。古人说不俗、仙骨，真是难如登天，可叹。

光学写字，不读书，字写得再好，不过字匠而已，写出来的字缺少书卷气。

写快了会滑，要滞涩些好。滞涩不能像清道人那样抖。可谓之俗……字宜刚而柔，乃称名手。最怕俗。

——与庄希祖谈

无论书法作画，总宜多读点书，才有气味。不然，徒事弄笔弄墨，终归有俗气。这个俗气实在难除。书最难读，非一朝一夕之功。游历还属于第二阶段。书读不好，游历也是枉然。古人说入宝山空回，一无所得。山川的气象不能尽心写下来。

全中国莫有深通书画的人，也就是莫有能读破万卷之人，所以下笔粗俗难堪。如民国年间还有些读书的人，都流寓香港了。

这个关不得过。什么关？就是俗字这个关。要读书，读万卷才能不俗。变换气质才能不俗。

——与张尔宾谈

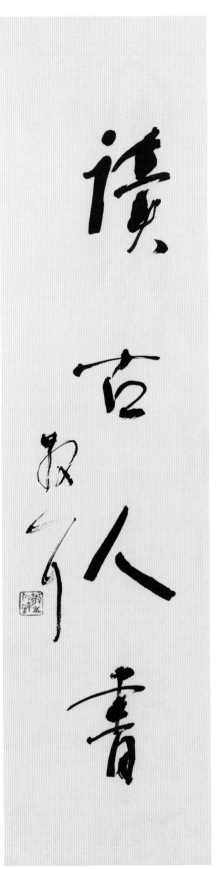

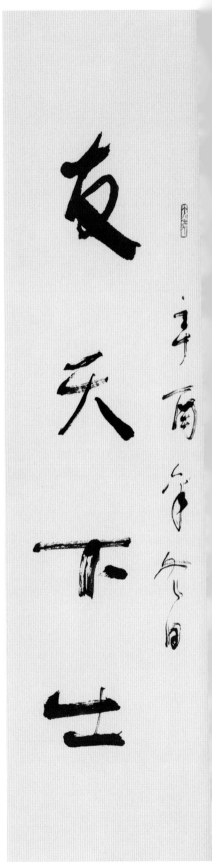

友天下士　读古人书
28×95cm　1981 年

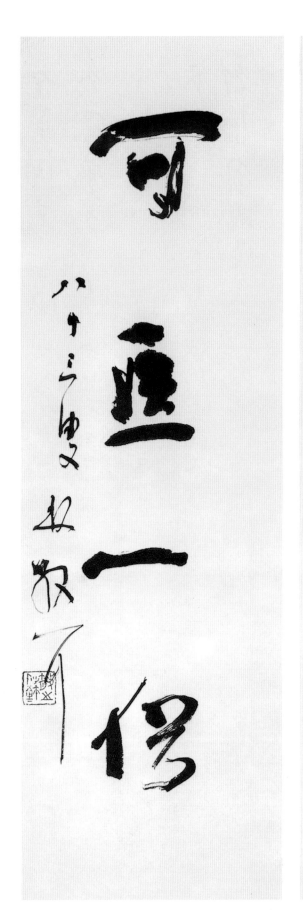

读破万卷　可医一俗

林散之笔谈

高二适[1]先生说："光写字不读书是书匠。"其实连字匠也够不上！

凡病可医，唯俗病难医。医治有道，读万卷书，行万里路。读书多则积理富，气质换；游历广，则眼界明，胸襟广，俗病可除也。

仅仅把读书当作提高艺术水平的捷径是不够的。读书为了改变自己的气质，提高精神境界。艺术创作除了读书及前人作品外，还要社会与大自然这两卷活书，它的篇幅无限，每天都在延长、拓深。

书，是前人彼时彼地感受的结晶，不尽与此时此地的我相同，可以参记，不能照搬。照搬，不是创造。

把气捺入纸中，生命溶入笔墨之中，体现生命的跃动，则不会甜俗。

——《林散之序跋文集》

①高二适（1903—1977），当代学者、书法家。原名锡璜，号舒凫，江苏东台兴泰（今属姜堰）人。江苏省文史馆馆员。著有《新定急就章及考证》《高二适书法选集》等。

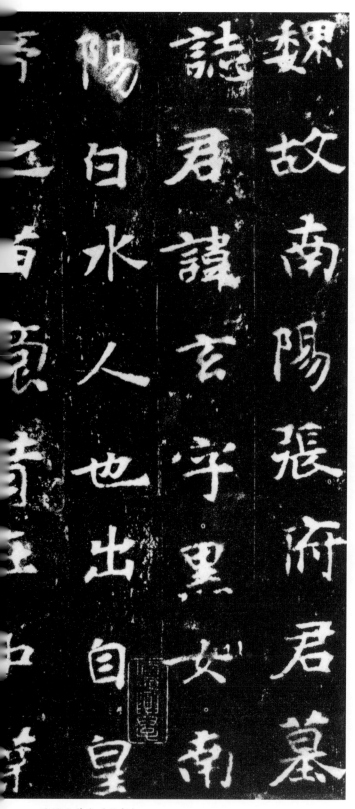

张黑女墓志（局部）

九　谈楷书

楷书学宋人的就很好。楷书是很难的，学好不容易。

《张黑女》要写得古朴，要有拙味。
赵②小楷放得开，收得紧。

——与桑作楷谈

写小楷如大楷。小楷宜宽绰而有余，大楷宜紧密而无间。汝小楷已圆满，宜从宽绰处用功。大楷宜紧密，则书法之道无余矣。勉之可也。

苏字宜肉中见骨，宜大胆放笔。不能拘谨。宜将学颜字力量用上去，自见新境。

——宋玉麟提供

写魏碑不能光写《郑文公》，要学学其他的碑。黄宾虹先生就是写的《郑文公》……《郑文公》很好。

《张猛龙》方圆兼用，笔墨双收。要能有力，运转，用笔之道，才能收其效果，不然只能得其形貌耳。
《张猛龙》是魏碑中妙品，学者难学。

赵子昂小楷收得拢，放得开，有气味，有轻重。

赵字雅俗共赏，结构紧，出自北海，比北海平正易学。用笔要切入，如刀砍一样，要有锋，要转③。捺写得好，要一波三折。

赵字写起来要快一些，要留得住。赵字的毛病就是太快。

——与庄希祖谈

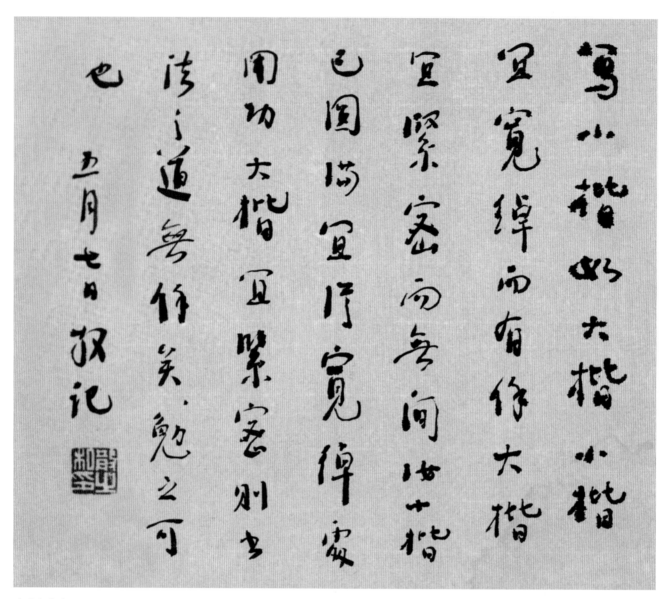

写小楷如大楷，小楷
且宽绰而有作大楷
宜紧密而无间作小楷
也圆匀宜作宽绰寔
用功大楷且紧密别书
清之道无作矣。勉之可
也 五月七日 叔记

林散之笔谈

颜[1]书自六朝来，得力于《吊比干文》，要上溯求源。颜也是方笔，有人把笔揉得滚
圆是舍本求末。我曾经写《孔宙碑》——《曹全碑》——颜字，颇有心得。

颜字以《茅山碑》为最好，要写得中正肃穆后再求变化。小楷要写《黄庭经》，
先楷而后行草。

写赵也要会用方笔，一波三折。

——《林散之序跋文集》

①颜，指颜真卿。

示秋水

稼穡艱難筆代耕 百花已共歲時明 小虫
小鳥俱生意 一水一山有性情 咬得菜根
甘苦見磨穿鐵硯 事功戌厄言為寄東
床李燈下田頭好力行

秋水習畫甚勤尤喜寫小虫小鳥生趣盎然
安得芳功歸來情不暇年寫不辭此言傳刀
此以勖之

散之

示秋水　自作诗　20 世纪 70 年代

十 谈隶书

快，要刹得住。所以要学隶书，因为隶书笔笔留得住。

初学汉碑最好学《曹全》，结构很严谨，又紧又松。

汉碑主要难在气上，要贯气，点画之间要有呼应有尽有，要笔笔留。但不是抖出来的，方笔也要见圆。

汉隶写得抖抖的，好掺假。

汉隶看其下笔处出锋的地方，境界高，章法美。

《乙瑛碑》是从《礼器碑》出来的。

——与庄希祖谈

《礼器碑》瘦，方笔。原碑现存山东曲阜孔庙，鲁相韩敕造，无额，背列官吏名字，内容多谶纬，不可尽通。1965 年，我苦练一年。

《礼器碑》翘脚（挑）细，顿挫用淡墨，难写。

《衡方碑》肥，圆笔。

写隶，从接让处看呼应关系，燕尾要出乎自然。

邓石如善写《乙瑛碑》，功夫很深。此碑较《礼器碑》易学，不必同时学赵孟頫，可写李北海《好大王碑》[1]《麓山寺碑》等。

临《礼器碑》（部分）

[1]此处疑有误。《好大王碑》非李邕书。

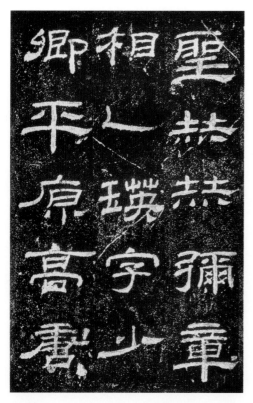

乙瑛碑

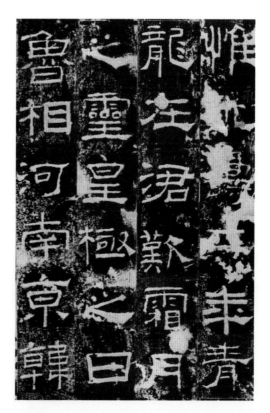

礼器碑

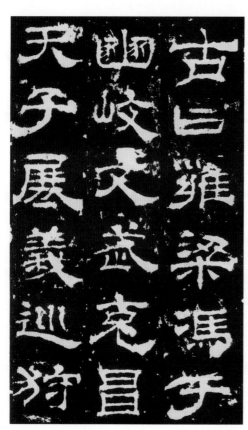

华山碑

大王碑

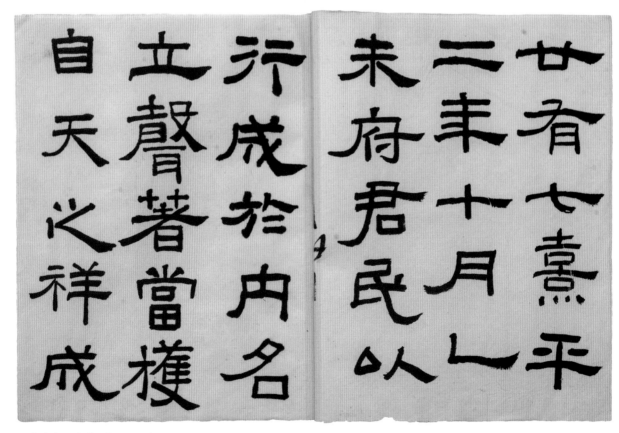

临熹平残石碑（一）　1965 年

丰廿有七年
熹平二年十
一月八未府

府君有君國
二年濟民以
禮闓風捨善

捨善表德以
嘉珪璋其質
芳麗其華敦

其質芳麗其
敦書樂古如
君有命炎有

临熹平残石碑（二）

林散之 书画论稿

有人说《华山碑》是蔡邕书，圆润含蓄。

有人告诉我，他的孩子同时练习《张迁碑》与《礼器碑》，两碑虽同为方碑，但个性有别，同时临写，两败俱伤，不能逆规律行事。

古人隶书，同一幅字上，两个相同的字写法各异，各字大小不一，因能入法度又出法度，写来不拘谨。

<div align="right">——《林散之序跋文集》</div>

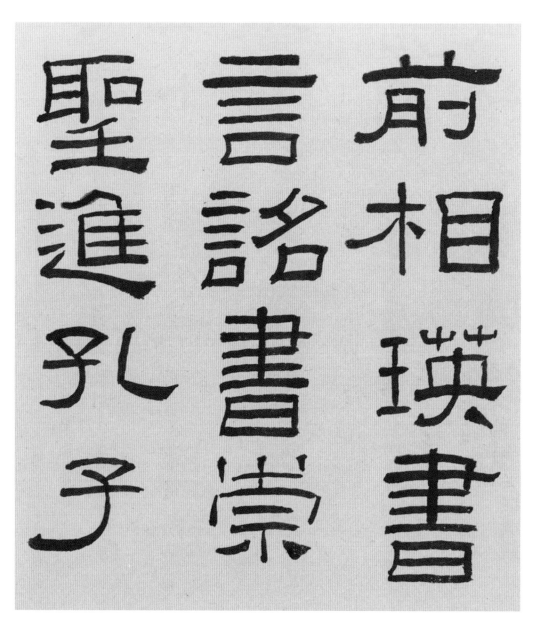

临乙瑛碑　20世纪60年代

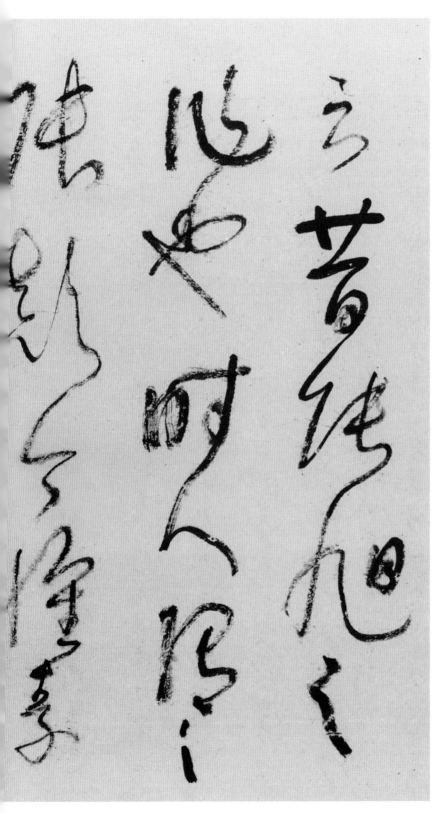

临怀素自叙帖　1972 年

十一　谈行、草

怀素的《自叙帖》学二十年不一定写得进去；进去了，再写二十年不一定出得来。

米[①]字也是骏快，也要处处能留。快要刹得住。所以要学隶书，因为隶书笔笔留得住。

大凡习草字，专求快锋，转折太露角，不如古人浑脱，温柔之气盎然。所以右军为千古巨子，不能随便视之，宜细玩而深求之，其味自然见之也。

草字要让得开，如鸟从树中飞过而不碰一片叶子，如蛇在草中穿行而不碰草。

写草一定要悬肘。

草字要写得圆，不能有角。要大小搭配得好，要让得开。有的行写斜了，但仍然很好看。蘸一次墨可以写好几个字，枯了还是润的，但不弱，仍然笔笔圆。笔一转，又有墨了，还能写几个字。

行书用处大。宋、元、明、清都讲究行书。行书要紧密，又要开展。

学草写草是写不出来的，留不住。用楷书笔法写草书才行。

——与庄希祖谈

①米，指米芾。

《争座位》外圆内方，如锥画沙，气圆，气撑得开。

颜真卿《争座位》是个稿子，没想到能传下来，他的字没有毛病，见性情，有功夫。

——与桑作楷谈

《争座位》极为自然，系别人在字纸篓中获得，本性流露，一笔不滑，每撇每横头尾都极有力。《祭侄文稿》亦是至情挥洒，无拘无束，出神入化。《裴将军诗》以隶为行草，散藻漓华，气息高远浑穆。

草书要有内在美。

草书取势，势不仅靠结体，也靠行行字字间关系。

要捉草为正。下笔宜慢，求沉着，要天马行空，看着慢其实快，看着快其实慢。快要留得住，又无滞塞才好。

未有善行草而不工楷书的。

以真书笔法为草书，笔杆直，不要潦草，否则笔杆倾斜，笔画就飘了。

草书运笔直。草书邕志。观蛇斗，惊蛇走草丛；担夫让道。颜鲁公观壁坼，屋漏痕，有力，两边皆毛。

飞蓬自振，惊沙坐飞。圆转，柔中有力。
飞鸟出林，鸟绕树杈。
怀素说："夏云多奇峰。"

——《林散之序跋文集》

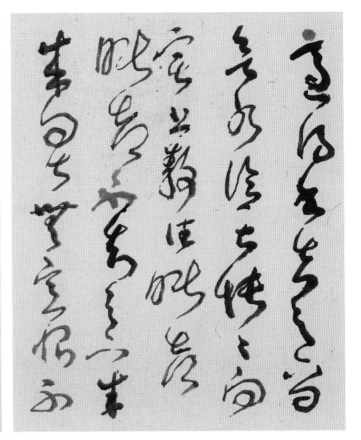

临淳化阁王羲之书　1973年

自作诗
24×53cm　1962年

归去　自作诗
33×108cm　1963年

十二 谈书家

想见见吉野俊子[1]，又名……是个女士，写得太好，直逼晋人，我不如，惭愧。

<div align="right">——与章炳文谈</div>

王大令下笔千钧。

大令用笔太快，利锋全出，不如右军浑厚。近购《十七帖》是清人藏本，亦佳本可学也。大凡习草字，专求快锋，转折太露角，不如古人浑脱，温柔之气盎然。所以右军为千古巨子，不能随便视之，宜细玩而深求之，其味自然见之也。

米、赵、王觉斯都学李北海；董其昌学米、赵、李；李北海学王大令。

李北海的字内藏。刚而不露，绵厚，不正为正，行气气足。难学。

李北海唐大家，难学。右军如龙，北海如象。北海有其独到之处。

怀素在木板上练字，把板写穿了，可见苦练的程度。也因为这样，千百年不倒。他写了二十多篇自序帖，现在只留下一篇在美国。

颜鲁公《争座位帖》，写的时候并不想留下来的，当时是草稿。但现在看，没有病笔，个个字站得住，是真功夫。

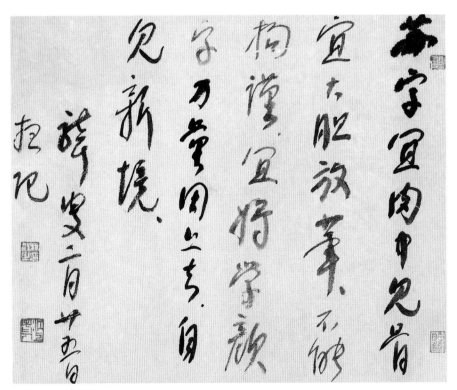

手札
27×22cm　20世纪70年代

①吉野俊子，日本当代女书法家。

颜鲁公笔力雄厚，力透纸背。

苏、米字沉重，在沉重中有奔放，能天马行空。

苏、黄、米、蔡都学颜，但各个不同。这就是跳出古人圈子，就是能创新。

米字也是骏快。

赵字平整、圆润、妍，是元朝一大家，宋以后一人而已。人说他格调不高，是因为他降元。但他的字好，学好不容易。

赵字雅俗共赏，结构紧，出自北海，比北海平正易学……捺写得好。

赵字的毛病就是太快。

赵子昂小楷收得拢，放得开，有气味，有轻重。

王觉斯东倒西歪，但你学不像。他有气势，上下勾连。

邓石如的对子，力量厚，精密，善于用墨，敢于用墨，耐看，现在人写不出来。用墨酣稳，看它飞白处，极妙，上下联的字大小互让。

周琪会五十多种体，都是依葫芦画瓢，有什么稀奇，但他自己的体，却没有。

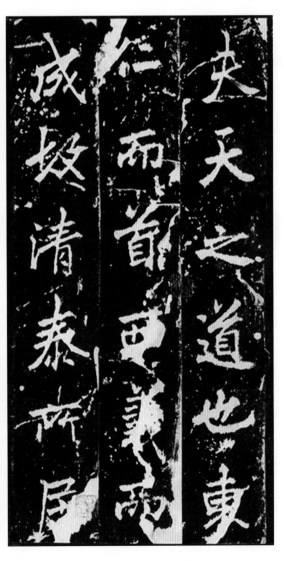

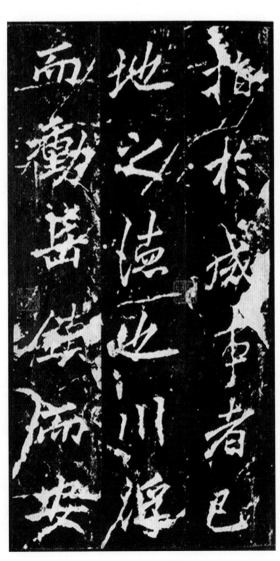

麓山寺碑

林散之 书画论稿

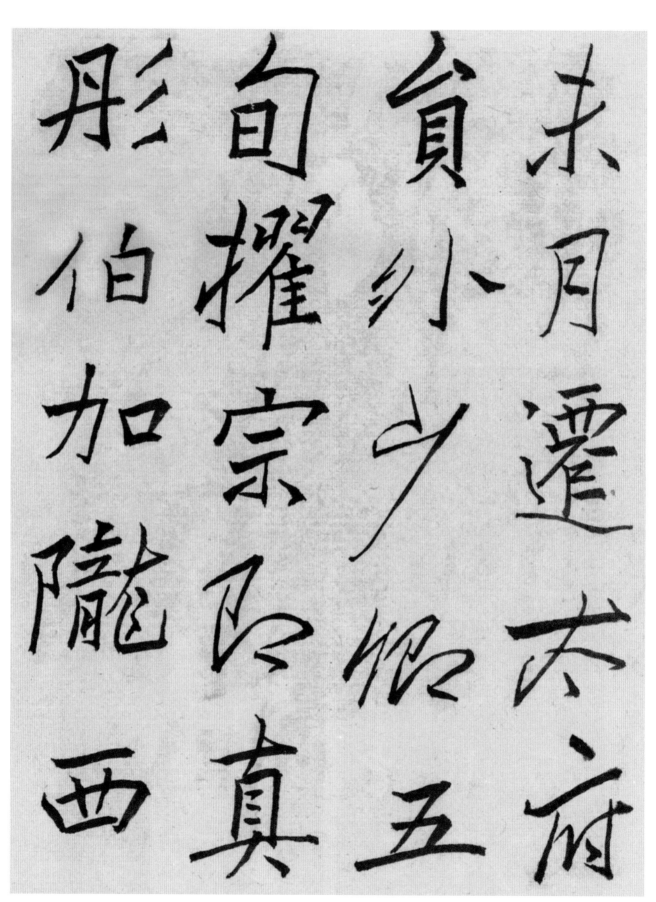

彤自貞未

伯擢外月

加宗少遷

隴邸愻夫

西真五府

临李邕书云麾将军碑　20世纪40年代

林散之 书画论稿

吉野俊子，写得太好，雍容儒雅，大雅可爱。中国现代名家一个写不出她的气味。她从晋唐人出来。只有我偶然好的，差可相比。

——与庄希祖谈

苏、米的字沉重，由沉重再奔放。

赵小楷放得开，收得紧。

董其昌书不正为正，气足，难学。

我在1966年重写李北海《端州石室记》，有些发现，尤其是布白之美，"李"字下一横分成两段，像广告美术字，其奇。此碑笔画圆劲，字体结体稍扁，显得敦厚，不似《云麾将军碑》《麓山寺碑》以瘦硬长斜取势。

李北海、米南宫、赵孟頫三人，一路作书，道理相同。

北海取斜势，因为气抱得住，所以字字站得稳。

怀素《自叙卷》由楷书过来，于无墨处求墨，各字上下关系天衣无缝，最细笔画也有无穷力量，千古以来无第二人。

孙过庭学王羲之笔法，善布白，《书谱》上有虫蛀文，有认真细看。

宋代苏、黄、米、蔡四大家，唯君谟能写摩崖大字，可以看出对魏晋六朝隶书下过功夫。

东坡学颜，妙在能出，能变。

山谷早年书近二王，中岁之后渐变为自己风格，中宫紧抱，长撇捺向四周扩张，形成辐射①般的力度。佛印和尚还说他的字俗，因为一心求好，处处取势，锋棱外露，在纵横中失去了天真烂漫之趣。黄是几百年中不可多见的大家，尚且如此，可见写字之难。

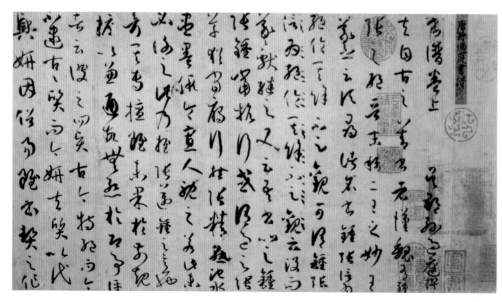

书谱　孙过庭

①幅射，疑"辐射"之笔误。

92

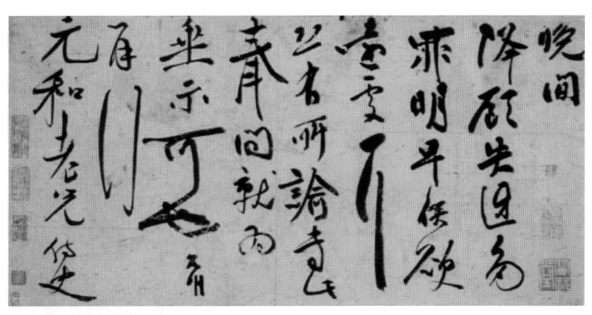

祝允明书法

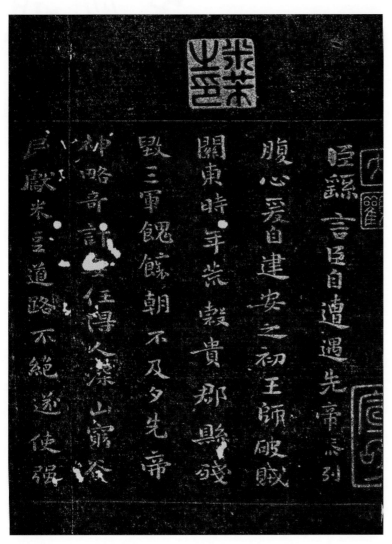

钟繇书法

倪元璐书法

黄[1]学褚遂良《雁塔诗》[2]，出来了。

赵子昂体出钟太傅[3]，能日书万字，千古一人。

赵字活，习之可以破僵板，但要有碑学底子，否则流于甜媚。

明末草书人才荟萃。徐天池[4]、祝枝山[5]、倪元璐[6]、黄道周[7]、傅山、王觉斯各有千秋。

傅山仙骨道风，字有仙气，逸而能沉厚，是爱国血性男儿，又有逸人高致。首先他是大诗人，胸有块垒，字自然好。不服气不行！

王觉斯也习过李（北海）书，但有晋之气息，所以成功。

王觉斯一代大家，才气横溢，其草书转弯处如折钗股，留白尤妙不可言。运笔圆中有方，顿挫处见丝，就是飞白。

圆而无方，必滑。

祝枝山是才高，在功力上我可以与之颉颃。对王觉斯低头！

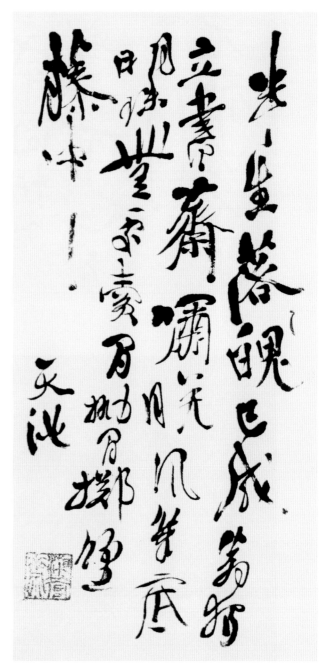

徐渭书法

①黄，指黄庭坚。
②《雁塔诗》，盖指《雁塔圣教序》。
③钟太傅，即钟繇（151—230），曹魏大臣、书法家。字元常。颍川长社（今属河南许昌）人。官太尉，迁太傅，世称钟太傅。
④徐天池，即徐渭（1521—1593），明代书画家、文学家。初字文清，改字文长，号天池山人、青藤道人等。绍兴府山阴（今浙江绍兴）人。书画对后世影响甚大。
⑤祝枝山，即祝允明（1460—1526），明代书法家。字希哲，号枝山。长洲（今江苏苏州）人。能诗擅书，尤擅狂草。
⑥倪元璐（1593—1644），明末大臣、书法家。字玉汝，号鸿宝。上虞（今属浙江）人。天启二年进士，官户部、礼部尚书。李自成入京，自缢死。
⑦黄道周（1585—1646），明末学者、书画家。字幼玄，号石斋。漳浦（今福建东山）人。天启二年进士。官南明吏部兼兵部尚书、武英殿大学士。抗清失败，被俘殉国。

觉斯书法出于大王而问津北海，非思翁[8]、枝山辈所能抗手。

宾虹师以淡墨写王铎体，蘸点水题画，风神潇洒，意气轩昂。

郑板桥太怪，不佳。文辉以为此公在俗中最雅，雅中最俗，所以能共赏。识其雅易，知其俗难，需本身脱俗也。

邓石如善写《乙瑛碑》，功夫很深。

邓石如了不起：隶书朴茂，第一；篆书太熟，第二；行书第三；真书第四。

陈洪绶溶篆于隶，有一字一尺见方者，写得有气魄，耐看！

何绍基善变，字出于颜，有北碑根基，正善于留，所以耐看。

周琪先生自称工四体，隶未入门，肥俗如墨猪。

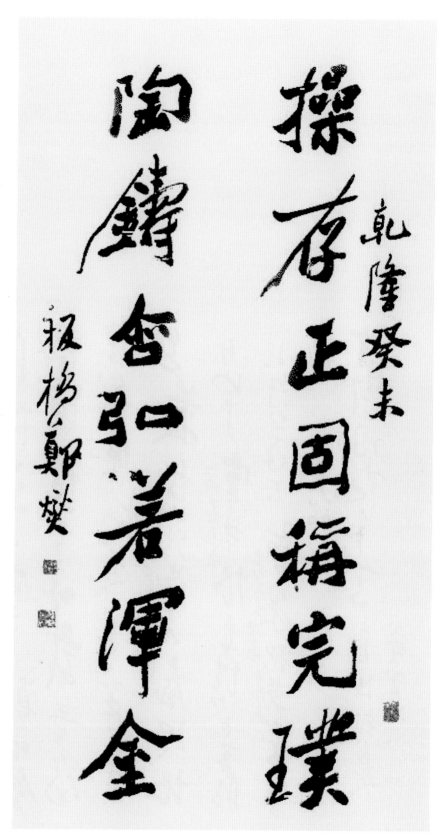

郑燮书法

高二适先生……书读得多，天赋好，又勤奋，所以很渊博。他虽然很狂，看不起人，但是有学问。书不如诗，实多虚太少，太挤，有迫塞之感；笔力很矫健。

担夫让道，是虚。

北师大教授启功（元白）先生底子是欧字，他写得有书卷气，是学者字。曾见他写一联，集毛主席句：

"喜看稻菽千层浪，跃上葱茏四百旋。"字极难摆，他以粗细的笔画使之匀称，不容易。

<div align="right">——《林散之序跋文集》</div>

范（培开）先生……学唐碑之后就攻草书。当时就有识者评他太狂，太怪了。一步之差，终身不返，可惜！可惜！

<div align="right">——《林散之》</div>

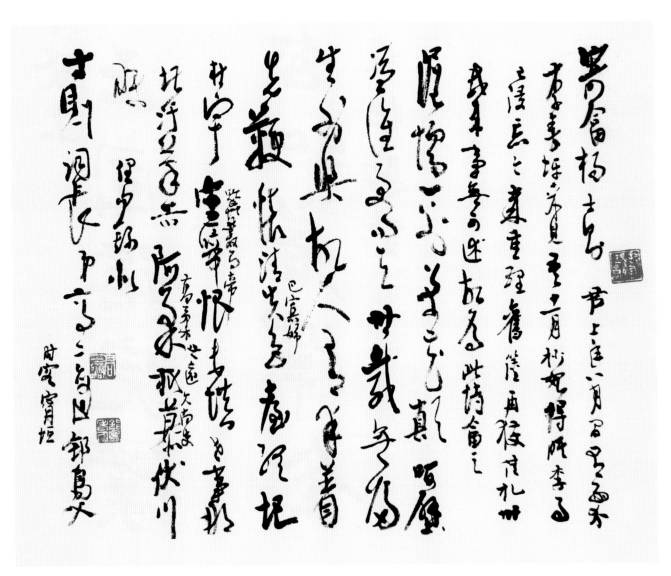

高二适书法

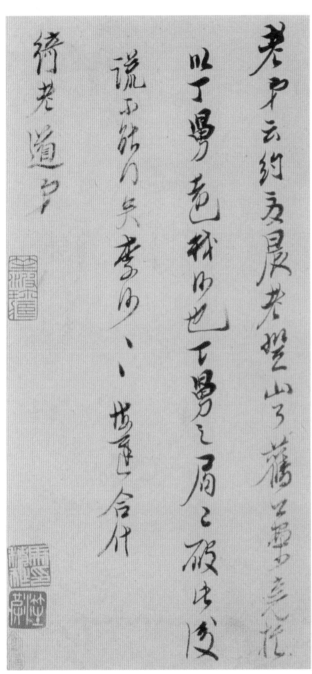

陈洪绶书法

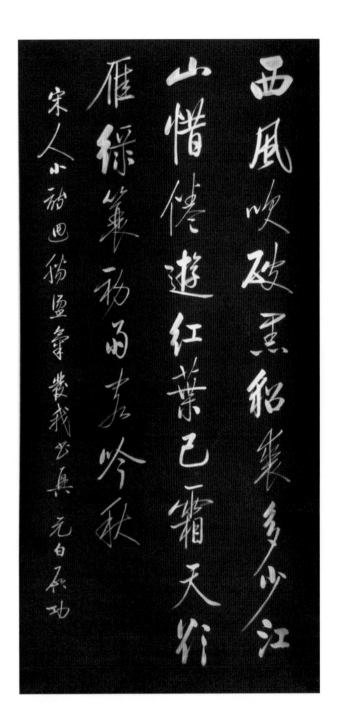

启功书法

十三　谈本人

字到晚年，更精了。人要，我也要，我非写不可。自己看看，可以。日本人来画店，偏找我的字要。

陈慎之说："您的书法境界更高了。"
这是债负得更多了……无法偿还，没有了时。连不懂字的人，也要写，你看怎么搞法。

我八十岁时，精神一切尚正常。八十二岁后，渐渐衰下去了。近来全不行了……两手写字如常，不战不抖。这到①王母赐我的佳惠。若是手战手抖，不能写字，那更糟了。

<div align="right">——与陈慎之谈</div>

章炳文说："前次日本名古屋书法代表团的团长来拜会您，他们说您是中国的'书圣'。"
瞎吹。我不承认。站住三百年才算数。
百年定论。
古人说过"盖棺定论。"杜工部说"千秋万岁名，百年身后事。"

人老了，手脚都笨了，写字都不能写了，手腕迟钝了，一切不灵，真难堪。

<div align="right">——与章炳文谈</div>

我的主要精力在写楷书上，草书没怎么学。

我学汉碑已有三十九年，功夫有点。学碑必从汉开始。每天早上一百个字，写完才搁笔。

瞎吹

①到，疑是"是"之笔误。

我学书初学唐人，后改六朝，稍去唐人娟媚之习。草书学王右军。

浮名乃虚花浪蕊，毫无用处。必回头，苦干廿年，痛下功夫。人不知鬼不晓，如呆子一样，把汉人主要碑刻一一模下。不求人知，只求自己有点领会就行了。

要在五更后起身写字，悬腕一百个分书写下来，两膊酸麻不止，内人在床上不知。

我临的魏碑，《张猛龙》最多，有两部橱高，都被人烧了。若留下来人各一册，学学也可以。

致高二适书
32×28cm　20世纪70年代

林散之 书画论稿

我临的是精力聚中、精神所至而成，每天早晨百字功课。

写字就是要医病，病没有了，就有健康美。我十年前的字不能看，浑身是病。

<div align="right">——与庄希祖谈</div>

我从十七岁开始，每晨起身写一百字。四十岁后才不天天写。

六十岁前，我游聘[1]于法度之中。六十岁后稍稍有数，就不拘于法。正是：我书意造本无法，秉受师承疏更狂。亦识有人应笑我，西歪东倒不成行。

我不是天才，就质素而言，像庄子说的："材与不材之间"，因为肯学，弥补了才气不足。

论书八首　自作诗　355×33cm　1978年

①原文如此。
②陈曼生，即陈鸿寿（1768—1822），清代篆刻家。字子恭，号曼生。钱塘（今浙江杭州）人。所刻壶为世所重，称曼生壶。

原来写字只为养心活腕，视为体育之一种，可以寄托精神，绝不想当书家，当书家太难。

我在六十岁前后写过唐太宗《晋祠铭》，笔意近似北海，每日两张，八十几个字，每天不辍。

我写李北海，希望找到李书所自出。

我到六十岁后才学草书，有许多甘苦体会。没有写碑的底子，不会有成就。

1964 年 11 月始写《孔宙碑》，过去未写过。陈曼生[②]写此碑，终身受用。

那段日子也穿插着练颜字，悟出鲁公肥厚处疏朗之妙，从前光写，火候眼力不行，看不出来。

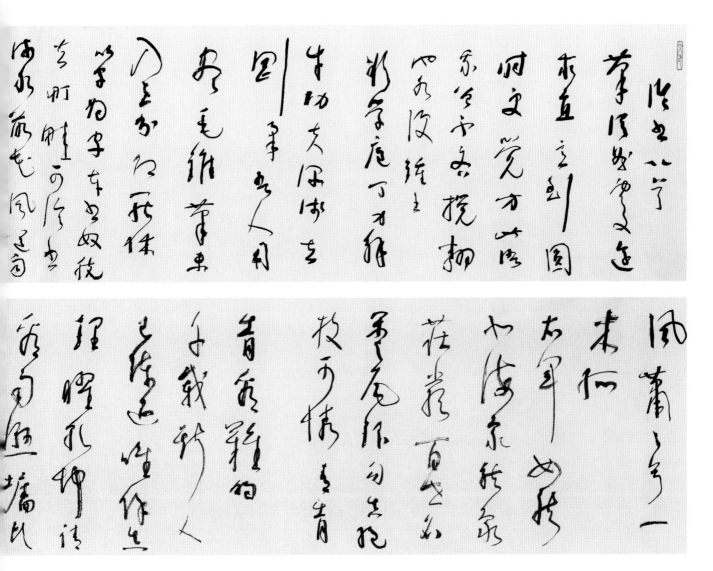

1965 年，我苦练一年《礼器碑》。

我在 1966 年重写李北海《端州石室记》，有些发现，尤其布白之美。

平生得意之作不过那几幅。写完之后不觉成诗一首：天际乌云忽助我，一团墨气眼前来。得了天机入了手，纵横涂抹似婴孩。

写字抒写性情，求者过多，作者成书奴，作品全是敷衍，何来灵气？

柯文辉说："林先生草书五绝或七绝，二十几个字，在得意时，运笔方法全不重复。傅山、王觉斯以后，他是草书大家。"

这样说不对，我受之有愧。承认此说，便是狂人。

做人是学不完的。我到九十多岁，依然是个白发小蒙童，天天在学，越学越感受到自己无知。身外名利，天外浮名，时间用于治学尚嫌不足，哪有工夫管浮名微利？不超脱也得超脱。

我不是天才，只是较为勤奋而已。

我有点小成就，是因为遇到两位好老师，路领得正：首先是含山张栗庵……后来又问学于黄宾虹。

我在年轻时代总是天未明即起，点灯读《史记》《汉书》。市声少，头脑清醒，无人干扰，易于背诵，至今仍记得其中名篇。

——《林散之序跋文集》

我从范（培开）先生学书法，得益颇大。我用悬腕写字全亏范先生的教导。本来我写字是伏在案上，全用笔拖，不懂也不敢悬腕。从范先生学书后方懂得悬腕之法。悬腕才能用笔活，运转自如。

自己十六岁开始学唐碑、魏碑，三十岁以后学行草，六十岁以后才写草书的。

——《林散之》

与张汉怡谈印（一）

与张汉怡谈印（二）

十四　谈印章

治印摹汉者甚多，要能得其神解，斯为上乘。家有数方，皆国保所刻。近又习汉者，无不佳好。若进而上溯，其妙境似不可量矣。勉之可也。

篆法不能扁，有圆，虚实有力。

边款不易刻，要柔和雅健方为名手。你的刀法略嫌强硬，以后宜稍改学吴让之[①]可矣。

学刻要多看汉印和古玺，才能刻出味道来。

我看您刻无有刀法。最近，广东有位名手刻得很好，由刀法而近入笔法，可惜已故了。

刻法要组织将白的地刻好，所谓虚白。

——与张国保谈

国保治印，蒸蒸日上，气同邓氏[②]，为治印之正途也，可喜。

——与张汉怡谈

①吴让之（1799—1870），清代篆刻家、书法家。原名廷扬，字熙载，改字让之。江苏仪征（今属扬州）人。包世臣入室弟子。善书画，尤精篆刻。
②邓氏，指邓石如。

闲章笔画当稍粗，运刀有顿作变化，近看远视都有效果。边缘部分可借用某些字的笔画代之，空处方刻边线。要多备几种，大小随书画篇幅灵活运用。平时多加注意，有了经验，自然消除差误。

昌化鸡血石，以藉①粉底色，鸡血成片鲜艳者为贵。

寿山之田白石亦为印材之名种，其精品莹洁如玉，而附有鲜红生动之血缕，价逾黄金，即田黄亦稍逊一筹也。

寿山产石色分多种，以白色、黄色、红色、绿色、青蓝色为多见，以黄、白、红诸色而莹澈凝腻者为贵。

寿山石以田石为冠。田石者产于寿山溪、汇南来诸水坑，溪旁两岸之水田砂层上者，田地分上中下三坂，即产最佳之田黄石地也。寿山距闽侯县八十里。

田石中以口黄石最佳。唯出于寿山溪两岸之芙蓉坑、都成坑、坑头冻诸石差可比肩。芙蓉洞之白石以猪油、藕尖最佳，质腻如玉。都成坑所产如田黄质坑头石莹澈而凝腻，黄者兼有红筋，白者兼有栗起，有鱼脑白、枇杷黄、蔚蓝天诸种。

书家要懂刀法。
印人要懂书法。
行隔理不隔。

<div align="right">——《林散之序跋文集》</div>

鸟虫篆汉印

汉代铸印

汉代凿印

①藉，疑是"藕"字之误。

十五 杂谈

字要写得绵厚，刚而不露、内藏。

唱歌，要用胸腹的力量唱出来才洪亮有力，写字亦然。

要和有学问的人多接触，能得到许多知识，有帮助。

——与桑作楷谈

写字愈工愈俗。

学问要求真学问，不要求形式，要能吸收消化。

要有胆气、奇气、精神。

要收得紧，要放得开，要纸墨相称合一耳。要眼明手辣。

拙、活，两者都要。

——与庄希祖谈

吃过饭不能写，人来了，手又虚。他们不知道写字规矩。一鼓劲写下去好。

——与范汝寅谈

现在社会上风云变动不定，一切不与人争，只与古人争一地位。这是个目的。

——与徐利明谈

习书由生而熟，由熟而生，复由生到熟。普通人走到第二步已不易。

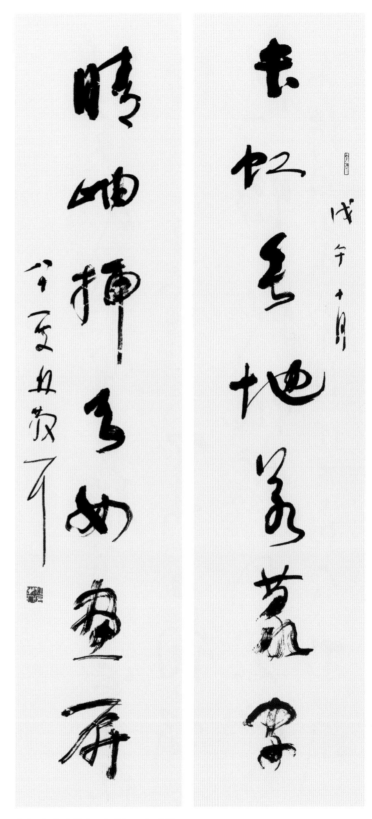

长虹垂地若篆字 晴岫插天如画屏 29×130cm×2

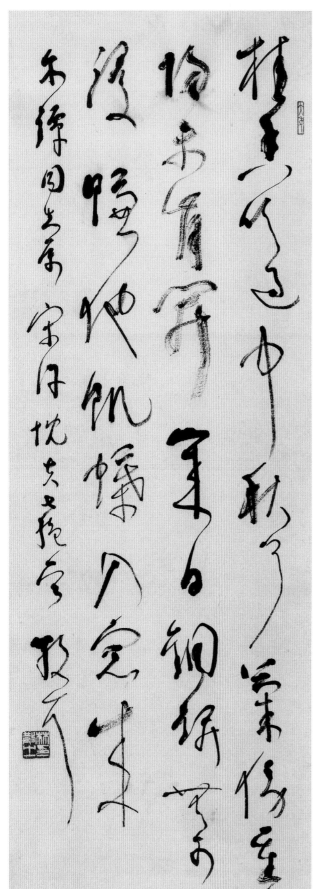

写字不能画字。

篆书写来很慢，人又不认得，楷书、行书最实用，写来又快。

趣味随着年龄而变化：少年爱工丽圆转的字，青年爱剑拔弩张的字，中年爱富于内涵的字，老年爱平淡天真的字。

字写得太死是有实无虚之过。

天才还需要学力，方有成就。

无人领路，天才也易入歧途。

才、学、识三者兼备方可做艺术家，天资、学问见识三者缺一不可。

——《林散之序跋文集》

艺术上的成就高低不能用时名来衡量，三百年后才能定论。

——《林散之》

秋斋即事 33×95cm

「论书诗选」

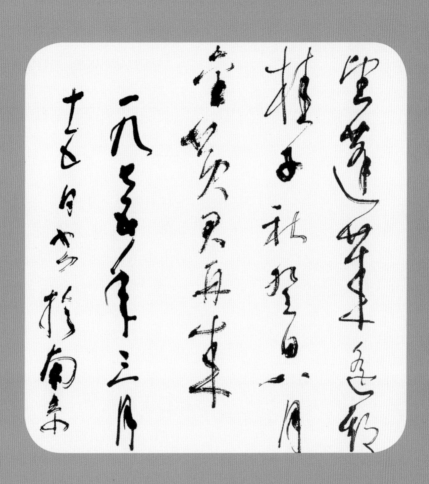

林散之论书诗选

题蔡易庵印存并序（选一）

　　书家，宜从笔法追溯刀法；刻石家，宜从刀法追溯笔法。二者相倚相生，同期并进，以是知今古刻石名家，无不知书法也。今观易庵先生为启明所治前后八十余印，和平敦厚，刚健婀娜，虽出入秦汉，而能自具机格，不徒以形势炫人，实能悟入书家用笔之妙。余不能刻，而略知书法如是，质之易庵，想不河汉斯言。并题二绝句，以博一笑。

　　能从笔法追刀法，更向秦人入汉人。
　　自有精灵成面目，百花丛里笑推陈。

题昌化血石二首

　　漫检残刀剜小诗，年来腕力尚能支。
　　不行不草模糊字，正是痴人得意时。

　　不向刀头求法度，且从石上证因缘。
　　可怜一片玄黄血，留到今时色更鲜。

为荪若女治石

　　买来三寸刀，治此一丸石。
　　不怜眼力花，剜出心头血。
　　笔法兼刀法，朱文杂白文。
　　只将方寸意，深浅刻秦分。

再柬二适二首（选一）

　　谁说兰亭伪？应寻定武真。
　　千年仍聚讼，一议足推陈。（君有兰亭驳议）
　　不世惊龙象，（有谓：王氏流传之迹，难寻铁划银钩处。此实于山阴法乳，未能深入。）遗型动鬼神。
　　银钩与虿尾，早泣卫夫人。

谢苏州湖笔社为修笔

　　平生最爱湖州笔，日日窗前静对之。
　　横扫千斤存力量，直驱百怪出神奇。
　　中山老去曾三折，上苑春回又一时。
　　多谢推陈重整理，笑从四德认新知。（尖圆齐健为笔之四德）

辛苦（作于工人医院）

　　辛苦寒灯七十霜，墨磨磨墨感深长。
　　笔从曲处还求直，意入圆时更觉方。
　　窗外秋河明耿耿，梦中水月碧茫茫。
　　有情色相驱人甚，写到今年尚未忘。

赠邗上孙龙父

　　有友孙龙父，维扬一篆人。
　　殳书[繙]史籀，垂露更悬针。
　　气得江上助，才随日月新。
　　瘦西湖内水，端为洗凡尘。

论执笔

　　执笔之法，双钩盘肘。
　　力在笔中，笔随手走。
　　如锥画沙，如屋漏痕。
　　不传之秘，先贤所守。

辛苦書写轮书重庆，墨或深或浅莫得浮晤须之进，求画之入圆内又览方宝所用皆不一或中求月昏，花乃毛笔色枚张火有古富，到毛笔须用养高筹，前至自右所来自若等书，牧

小诗四首赠广陵桑愉子并示刻印诸同人兼呈孙龙父一粲

笑子不能务正业，业余又向纸堆钻。
可怜毛笔兼刀笔，偷取风神石上刓。

搜取精灵夸上流，佩璍雅欲自封侯。
深剜浅刻寻常事，赢得声名两字留。

日日归来弄瓦当，千秋遗孽蔡中郎。
赏心自得窗前月，镌就名章号素王。

邗沟连日雨丝丝，我忆斯文吴让之。
春水断桥二十四，更于何处觅人师。

论书二首

书法由来智慧根，应从深处悟心源。
天机泼出一池水，点滴皆成屋漏痕。

整整齐齐如算子，千秋人已笑书奴。
月中斜照疏林影，自在横斜力有余。

偶题

我书意造本无法，秉受师承疏更狂。
亦识有人应笑我，西歪东倒不成行。

顷过江，舒父两度见临，并惠以诗，同病归来，感此赋答

不辞残老学龙盘，悬腕双钩字字难。
写寄江南高二适，问君可否供人看。
平生自愧学无成，浪得虚名实过情。
有约未能前问字，隔江时听读书声。

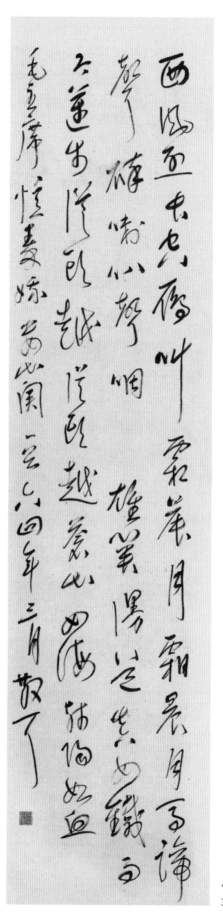

忆秦娥·娄山关　毛泽东词
32×130cm　1964年

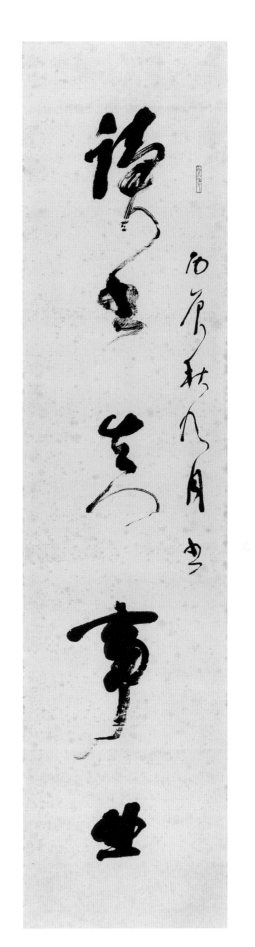

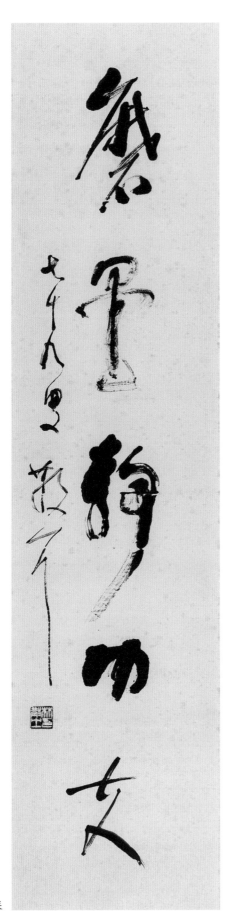

磨墨读书联

林散之 书画论稿

题永义刻石

古法融今法，前贤让后贤。
一灯小如豆，长夜不成眠。
意得骊黄外，心留朱白间。
名章新镌好，力逼义熙年。

论书

雨淋墙头月移壁，鸟篆虫文认旧痕。
我忆黄山山上老，却从此处悟真源。

赠泾县笔厂二首

人人都爱湖州笔，岂料泾城制亦佳。
秋水入池花满座，斜笺小草兴无加。

新笔几枝初试手，尖圆齐健是堪夸。
谁谓今人不如古，蒙恬自是后生家。

玄武湖书展兴言

书法本无声，比声更有力。
气压万木低，力使鬼神泣。
今观展览会，便我心感激。
佳惠谢主人，饷以八珍席。
文艺之光辉，改换天地色。
岂敢惜衰老，学习再学习。

论书六首

满纸披纷夸独能，春蛇秋蚓乱纵横。
强从此处看书法，闭着眼睛慢慢睁。

更羡创成新魏体，排行平扁独成名。
自夸除旧今时代，千古真传一脚蹬。

午夜磨砻实苦辛，墨池水涨自通神。
千秋饿隶犹成诮，何况戈戈吾辈人？

法乳相传有素因，蔡中郎后卫夫人，
却怜未识兰亭面，自诩山阴一脉真。

自谓平生眼尚青，层层魔障看分明。
莫言臣字真如刷，犹有天机一点灵。

狂草应从行楷入，伯英遗法到藏真。
锥沙自见笔中力，写出真灵泣鬼神。

七七书感言

误堕书城七十七，老来风格更天真。
自家面目自家见，还向山阴乞谷神。

债台

何处能寻避债台，江南江北费安排。
无端学得龙蛇字，惹出人间毁誉来。

论书

我书意造本无法，随手写来适中之。
秋水满池花满座，能师造化即为师。

作书

不随世俗任孤行，自喜年来笔墨真。
写到灵魂最深处，不知有我更无人。

自笑

自笑平生画鬼符，画神画鬼骗凡夫。
如今苦被虚名累，始悟张颠误了余。

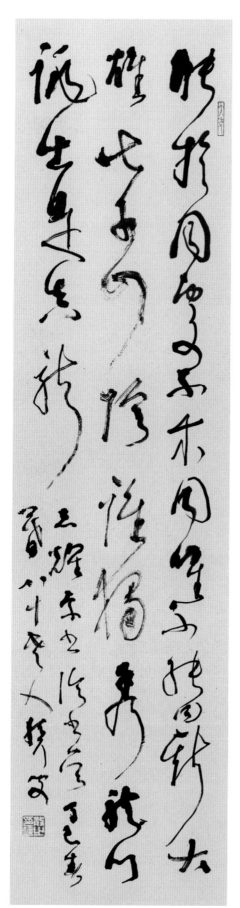

我生

我生殊自奋，伏案作书佣。

墨水三千斛，青山一万重。

途长怜病马，技末感雕虫。

抚剑时吹唉，风声振大聋。

推陈

平生好弄翰，转眼七十九。

风华延魏晋，趣舍忘美丑。

推陈自出新，此理岂容否。

嗟哉楚鄙人，已失挥弦手。

惊创

摇摇摆摆飞上天，钉头鼠尾钩相连。

问君何以如此写，各有看法迈前贤。

叹我学书六十年，竟被先生走在前。

书法之道真无边，大胆创造惊张颠！

索书

济济一堂好宾客，为求林子晚年书。

谓他笔入神驰处，却是人间勇丈夫。

我书意造本无法，信手写来似涂抹。

可怜辛苦六十年，此味唯存一点辣。

自惜

自惜磨耆七十九，笔墨未忘平生丑。

古瘦犹存一点真，此境求之古人有。

论书绝句　自作诗　25×90cm　1977年

赠子退（五首选一）

投笔惜从戎，我无班超志。
长日坐窗前，为人作书字。
书字竟何用，无补国家事。
唯此耿耿心，终夜不能寐。

春归寄钱瘦竹二首（选一）

浪打江头白，山存窗外青。
阴阴几日雨，漠漠一天灵。
有客集秦诏（瘦竹集秦文字成长短联语甚美），
谁人刻旧铭。
多情文字累，辛苦总无凭。

论书绝句十三首

春来湖上坐坡陀，日日随人看水波。
风水相生浪自涌，文章皱起一天罗。

山之高兮水之深，芳草萋萋兮好鸟音。
我亦有诗出肝鬲，追随众响作春吟。

风林有力天然得，水净沙明画几圈。
狡狯平原具独解，沙锥深处悟真诠。

独能画我胸中竹，岂肯随人脚后尘。
既学古人又变古，天机流露出精神。

笔从曲处还求直，意到圆时觉更方。
此语我曾不自吝，搅翻池水便钟王。

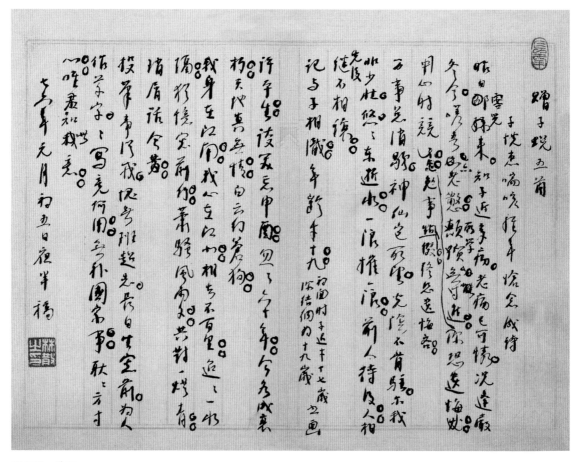

赠子退　诗稿
36×27cm　1976 年

114

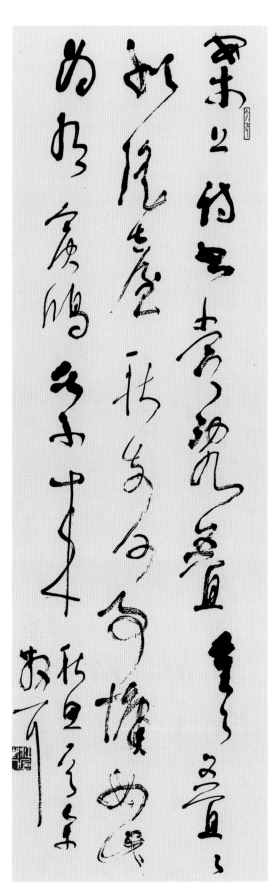

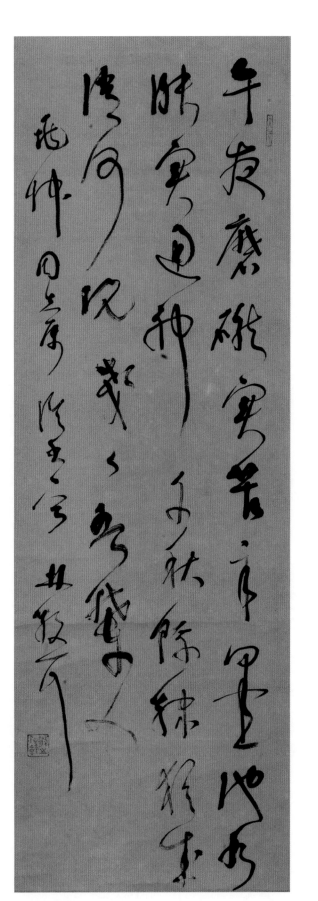

秋思　自作诗　34×135cm　古吴轩旧藏

自作诗　33×98cm　20世纪70年代

欲学庖丁力解牛，功夫深浅在刚柔。
吾人用尽毛锥笔，未入三分即罢休。

以字为字本书奴，脱去町畦可论书。
流水落花风送雨，天机透出即功夫。

能于同处不求同，唯不能同斯大雄。
七子山阴谁独秀，龙门跳出是真龙。

立功立德各殊途，打破樊笼是丈夫。
竖子成名山鬼笑，风萧萧兮一木孤。

右军如龙北海象，龙象庄严百世名。
蚕尾银钩真绝技，可怜青昚看难明。

学我者死叛我生，斯言北海镂心铭。
奈何世俗斤斤子，辜负芸窗十载灯。

千载斯人已陈迹，唯余真理曜乾坤。
请看雨湿墙头处，月影参差照漏痕。

乾乾几案笔头奴，窗月娟娟冷笑余。
犹不甘心于寂寞，当门濡墨写桃符。

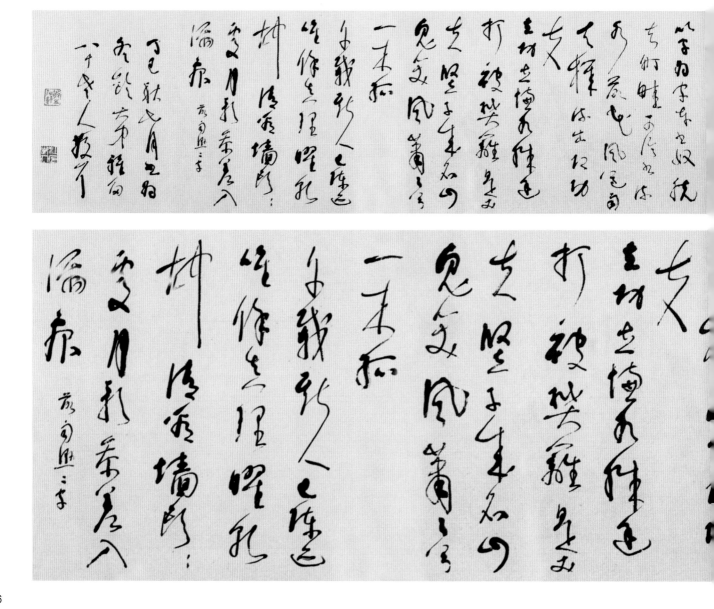

雪夜二首（选一）

风烛残年眼半花，蝇头犹喜学名家。

几行草草闲诗句，东倒西歪一任斜。

书狂

盘马弯弓屈更张，刚柔吐纳力中藏。

频年辛苦真无奈，笔未狂时我已狂。

论书

天际乌云忽助我，一团墨气眼前来。

得了天机入了手，纵横涂抹似婴孩。

回首当年笔阵图，卫夫人去海天孤。

既笑古人又笑我，苍茫墨里太模糊。

始有法兮终无法，无法还从有法来。

千古大成真辣手，都能夺取上天才。

书法谁人似墨猪，垢衣赤脚一村夫。

横撑竖曳芦麻样，不古不今笑煞余。

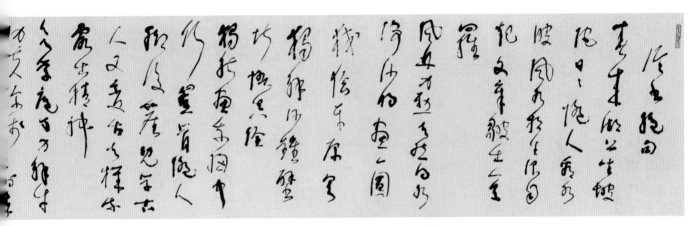

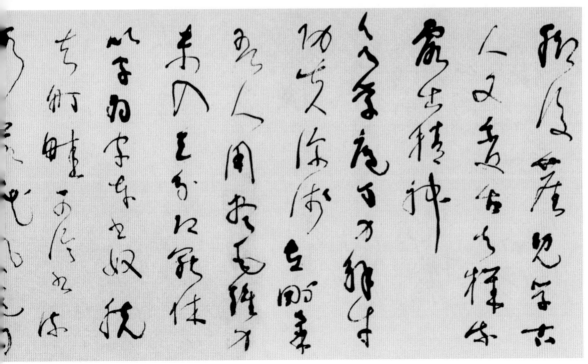

论书绝句　自作诗

250×32cm　1977 年

林散之 书画论稿

作书

老病偏残年八十，双钩悬臂手无力。
弯弓谁似李将军，一箭惊穿虎头石。

绝句七首（选三）

几夜昏沉神出舍，虚窗良夜乱纷纷。
回环念绝平生字，腹上空留指爪痕。（时时以指画痕）

沉沉高热压头颅，笔力犹思大令书。

我叹文皇有偏嗜，千秋饿隶自成诬。

墨池水涨碧无波，了了空书七子歌。
凄绝故园瓜蔓里，机声嘶断纺纱婆。

日本现代书法观感

日之出兮东方，光相接兮赤县与扶桑。
溯渊源兮有自，通文字兮李唐。
篆隶兮秦汉，楷则兮钟王。
笔何驰兮古秀，墨何运兮琳琅。
山之峨峨松柏虬，水之渊渊蛟龙藏。

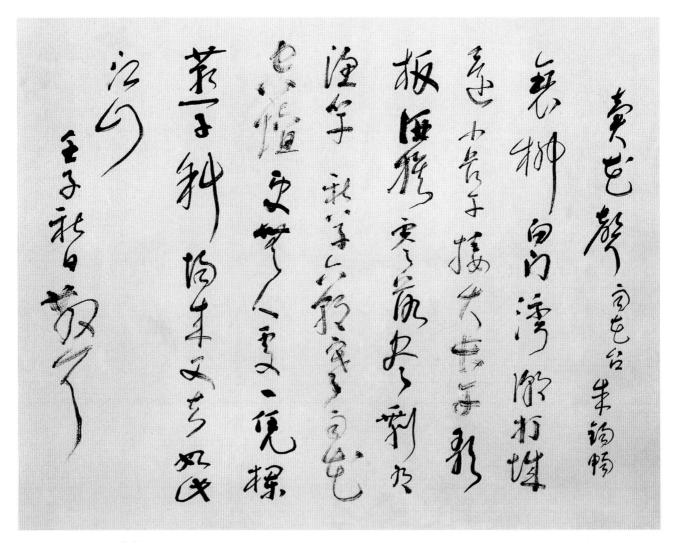

卖花声·雨花台　朱彝尊词
46×35cm　1972年

如壮士之拔山兮，力伸劲铁；

似天孙之织锦兮，日曜七襄。

惜顽躯之迟退兮，驽行跬步；

何前修之蒸上兮，凤翥鸾翔。

式两国之相好兮，如日月之光昌；

何文光之交流兮，输兹远道。

感沧波之渺渺兮，一苇之杭；

启两国之深思兮，古光璀璨；

结良缘之杳蔼兮，山高水长。

时维八月，桂花初黄，玄武微波，菡萏吐芳。

明月娟娟而清洁，秋风阵阵以舒凉。

掬此素枕，荐以馨香。

念南之有箕兮，可赖以播扬；

念北之有斗兮，可酌以酒浆。

紧握兮两手，并肩兮同行。

昏睡

昏昏沉沉欲上天，一觉酣睡数十年。

醒时醉扫三千字，满纸涂鸦不值钱。

偶成

谁人书法悟真源，点点斑斑屋漏痕。

我于此中有领会，每从深处觅灵魂。

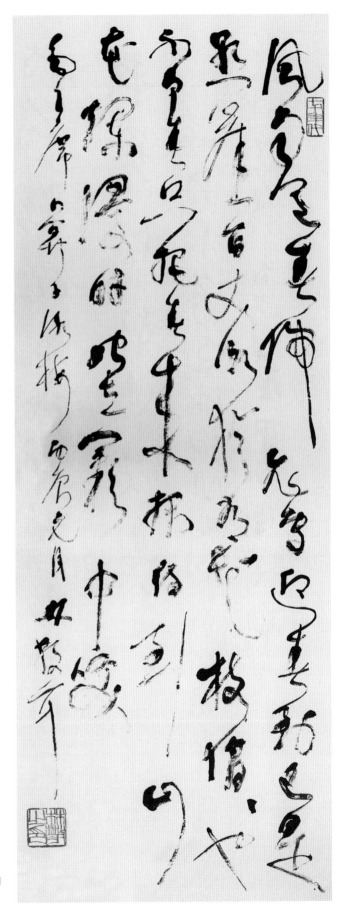

卜算子·咏梅　毛泽东词

64×175cm　1976 年

林散之 书画论稿

小阁一首　自作诗
33×26cm　1980 年

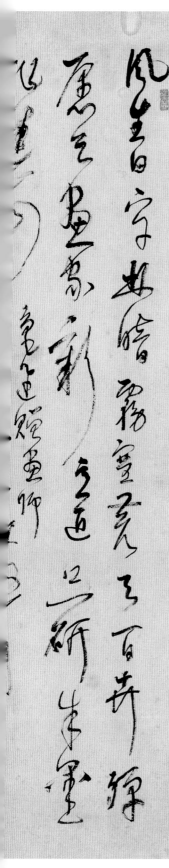

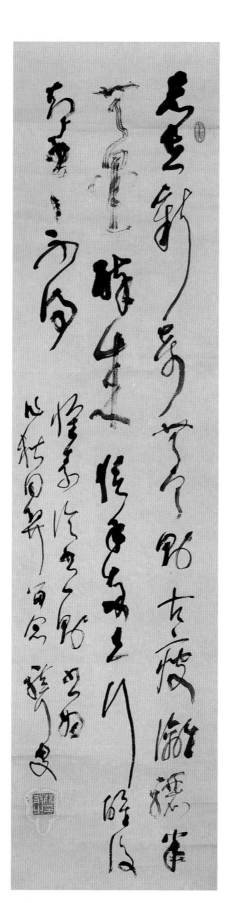

赠日本画师　鲁迅诗
32×125cm　1973 年

怀素诗
20 世纪 70 年代

有论

大言炎炎，小言詹詹。
文艺之道，不在多言。
小人嚣嚣，君子乾乾。
吉人辞寡，言多有愆。
斯道不远，薪尽火传。
虚空粉碎，一息因缘。
秋山脉脉，秋月绢绢。
静生无语，对之默然。
此中之昧，自得真诠。
今人虚诞，无法无天。
大胆创造，力过前贤。
戒之戒之，任重仔肩。
后生可畏，吾爱狂狷。

论怀素

妙法莲华释怀素，神奇变化惊独步。
真如醉尉李将军，一笑弯弓不回顾。

题沙寐叟书法篆刻展览四章（选二）

能从汉简惊时辈，还习殳书动俗儒。
左旋右抽今古字，纵横篆出太平符。

循规矩于方圆，悟空灵之黑白。
将字作画画亦字，此真书道之狡贼。

论书

作书谁作笔头奴，书圣应师王氏书。
龙跳天门虎卧阙，千钧力量世贤无。

题启功书法册页　自作诗

整个事又狗吗
子未肯隐名雅
中崖先生古文
变古之释法麝
无精神
鹜了言多世文
张钓柔惟功中
三口田丰田

林散之中日友谊诗书法手卷

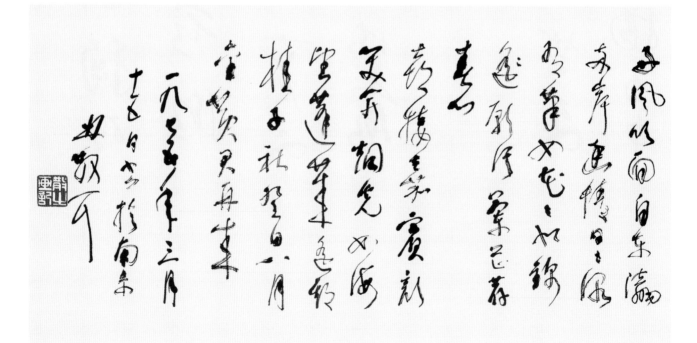

黄河之水远接天，赤县扶桑两地连；
千数百年唐盛日，早通通宝开元钱。
红白樱花烂漫开，盈盈一水送春来；
愿祝此花香不散，千秋百代好同栽。

好风吹面至东瀛，两岸幽情日日深；
有笔如花花似锦，愿从兰芷荐春心。
喜接嘉宾颜笑开，烟火如海望蓬莱；
遥期桂子秋登日，八月金黄君再来。

中日友谊诗书法手卷（局部）

名家题跋、评介

萧平（中国书画鉴定家、中国书画家）题引首：

笔走龙蛇，一衣带水。散之师赠扶桑书法访华团诗草书墨妙。萧平敬署。

林筱之（林散之长子、书法家）题跋：

日之出兮东方，光相接兮赤县与扶桑。溯渊源兮有自，通文字兮李唐。篆隶兮秦汉，楷则兮钟王。笔何驰兮古秀，墨何运兮琳琅，山之峨峨松柏虬，水之渊渊蛟龙藏。如壮士之拔山兮，力伸劲铁；似天孙之织锦兮，日惟七襄。惜顽躯之迟退兮，驽行跬步；何前修之蒸上兮，凤翥鸾翔。式两国之相好兮，如日月之光昌。何文光之交流兮，输兹远道；感沧波之渺渺兮，一苇之杭。启两国之深思兮，古光璀璨：结良缘

之杏蔼兮，山高水长。时维八月，桂华初黄。玄武微波，菡萏吐芳。明月娟娟而清洁，秋风阵阵以舒凉。掬此素忱，荐以馨香。念南之有箕兮，可赖以播扬；念北之有斗兮，可酌以酒浆。紧握兮双手，并肩兮同行。

以上诗为先父为日本现代书法观感。余敬录之以

追往事，不禁涕念。乙酉年五月酷暑于乌江林散之故居。林筱之年七十八岁。

以上四首绝句为先父林散之在一九七五年所作真迹无疑。字里行间充满了对日本友人的深深幽情。林筱之敬题。

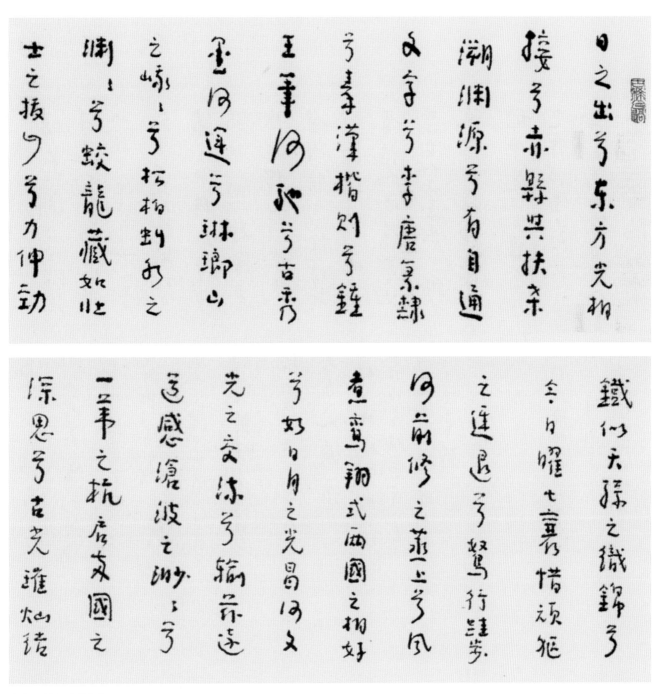

林散之题跋（局部）

桑作楷（林散之学生、南京市书协原副主席、书法家）题跋：

春来湖上坐坡陀，日日随人看水波；风水相生浪自起，文章被出一天罗。风林力尽天然得，水净沙明画一圈；狡狯平原独具解，沙锥壁坼悟真诠。独能画我胸中竹，岂肯随人脚后尘；既学古人又变古，天机流露出精神。欲学庖丁力解牛，功夫深浅在刚柔；吾人用尽毛锥力，未入三分即罢休。以字为字本书奴，

脱去町畦可论书；流水落花风送雨，天机透露即功夫。千载斯人已陈迹，唯有真理耀乾坤；请看墙头雨湿处，月影参差入漏痕。上录吾师林散之先生论书诗六首。时在乙酉年大暑于三师堂上，桑作楷时年六十又二岁。此帧系吾师散翁书中珍品。宝藏之。乙酉年夏弟子桑作楷拜观。

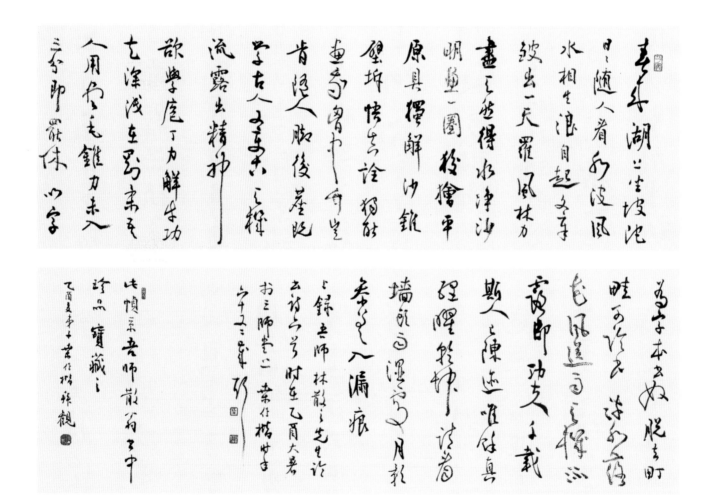

林散之 书画论稿

宋玉麟（江苏省国画院院长、江苏省文联副主席、江苏省美协主席）题跋：

　　散翁之书法素为世人仰慕。余近二十年来广集先生之法书，时时拜读获益匪浅也。今得观散之先生于一九七五年所书中日友谊诗书法长卷颇感震撼。斯卷实乃先生法书中罕见之珍品。作品情景交融，笔势雄强，一泻千里，读来久久不忍离手。藏家得此神卷可有缘也。当宝之勿失。

　　丙戌年岁暮于石城食砚斋晴窗欣题之，玉麟。

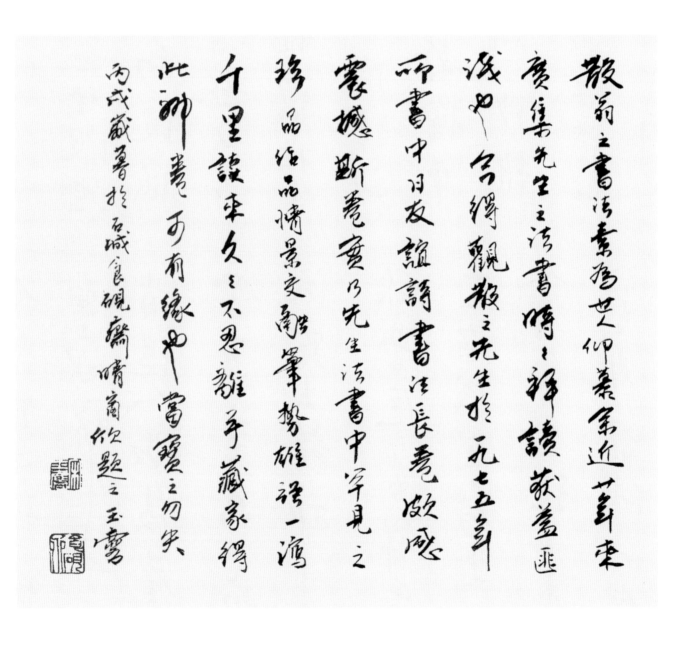

萧平（中国书画鉴定家、中国书画家）题跋：

　　散之师草书赠日本书法访华团诗作四章卷成于一九七五年三月。除赠日之卷外，国内尚存三本。其一，书于三月十二日，后补款赠冯仲华、硕婷夫妇；其二，一九七六年补记贻季汉章；此件书于一九七五年三月十五日，当是自存之稿也。苍道生动，一气呵成；诗书相映，堪称双绝！识者珍之。

　　戊子年重阳，戈父萧平识。

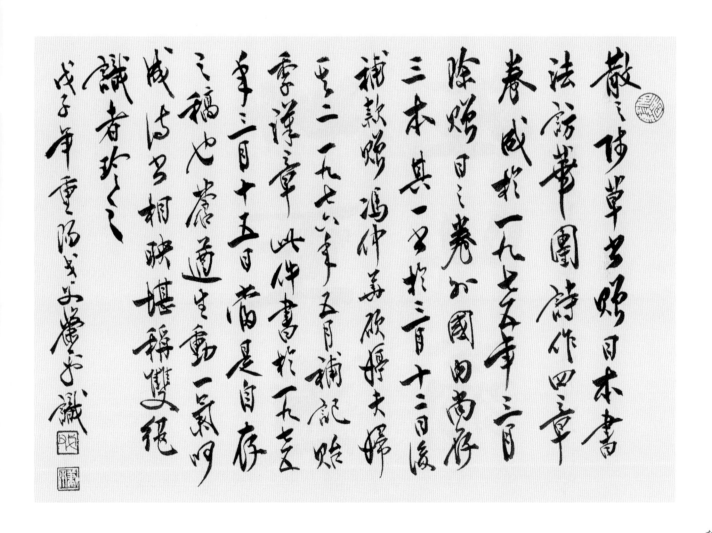

林散之学生、南京市书协原副主席、南京晓庄学院副教授、书法家庄希祖：

"当代草圣"林散之先生是我恩师。从 1972 年开始，我就跟随林老学习书法。1989 年林老仙逝后，我结合书法教学，坚持研习林老书法。2000 年 6 月，出版专著《林散之书法艺术解析》。这幅《中日友谊诗书法手卷》(筱之版）是 1975 年 3 月林散之为会见日本书法代表团精心准备的礼物，由于特殊情况没送成，成了林老的自存之稿。这幅手卷是林老的代表作，堪称"神品"。

草书线条的最高境界就是"屋漏痕""折钗股""锥画沙""虫蛀纹"等。这些形象化的比喻是书法者耳熟能详的笔法，更是一生奋斗的目标。可是，几百年来，能写出这些笔法来的书法家却是寥若晨星，少之又少。然而，当我们看到林散之先生的《中日友谊诗书法手卷》(筱之版）时，就会惊奇地发现，这是诠释古人"屋漏痕""折钗股""锥画沙""虫蛀纹"等笔法的典范。

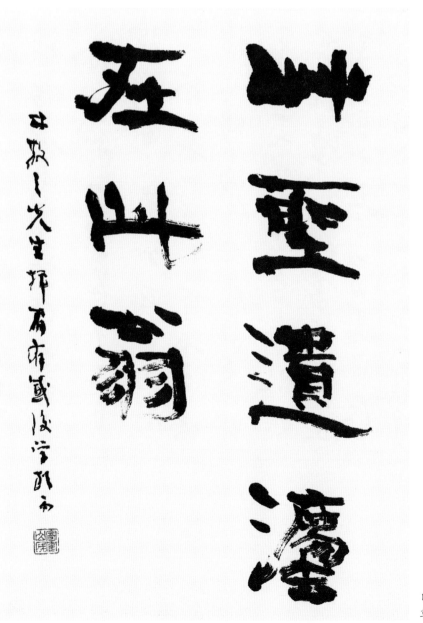

日本书法大师青山杉雨书：
草圣遗法在此翁

132

各家评论摘录

伏读老人之诗，胸罗子史，眼寓山川，是曾读万卷书而行万里路者。发于笔下，浩浩然。随意所之，无雕章琢句之心，有得心应手之乐。稿中自注最爱宋人之诗，如勉求近似者，惟杨诚斋或堪比附。然老人之诗，于国之敌、民之贼，当诛者诛，当伐者伐，正气英光，贯穿于篇什之中，则又诚斋之所不具，抑且有所不能者也。

<div align="right">——启功《江上诗存·序》</div>

草书易犯率滑、尖刻、拖沓之病。明末清初诸家，多于长篇巨幅振笔疾书，痛快淋漓，惜少乏蕴藉之致。先生浸淫汉魏碑版及唐《麓山寺碑》，以之入草，沉郁顿挫，变起伏于锋杪，寓龃龉于毫端，力足神完。其精品不让前贤，或有过之。

先生尝论"出新意于法度之中"，谓出新意根于法度，弃法度而言出新，非所谓出新也，二者不可偏废。立论卓然。其《论书》诗谓"能于同处不求同"，即为发挥斯旨。

<div align="right">——赵朴初《林散之书法集·前言》（古吴轩出版社，
1997年7月第1版）</div>

先生作字如打太极拳，笔笔藏头护尾，一波三折，曲中求直，使毫锋成相反相对之势，造成力透纸背，力能扛鼎之强烈效果。"林草"之气力，不是一种小气小力，短气短力，蛮气蛮力，死气死力，而是禀太极元气推动天体星球运行之大气大力，长气长力，绵气绵力，活气活力。这种气力的获得是通过气存丹田，悬腕、悬肘、悬臂，运腰之绵活气力完成的；是通过正确处理滞涩求畅，引力与张力的巨大对抗，行处皆留、留处皆行，如磁场电极相斥相吸之力完成的；是根据古代书论"泥潭行车""如折钗股"和现代艺论"磁性""性感"之说完成的。这是一种巨大无穷的太极之力，也是生命的源起之力。林先生依阴阳之理，计白当黑，计虚应实。其书黑处坚实见活力，白处空灵见精神；黑处如云中山，白处似山中云，相应成佳趣。

<div align="right">——赵绪成《林散之书法集·仙风道骨林散之》（古吴轩出版社，
1997年第1版）</div>

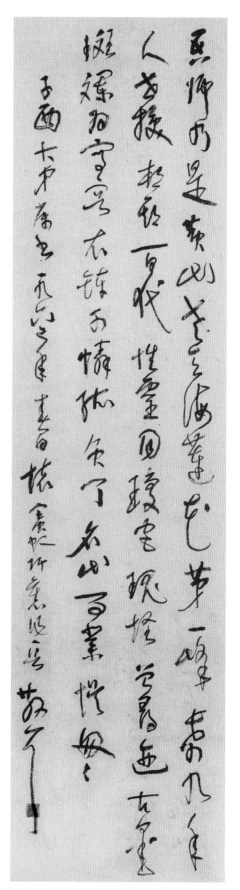

怀宾虹师　自作诗　33×132cm　1962年

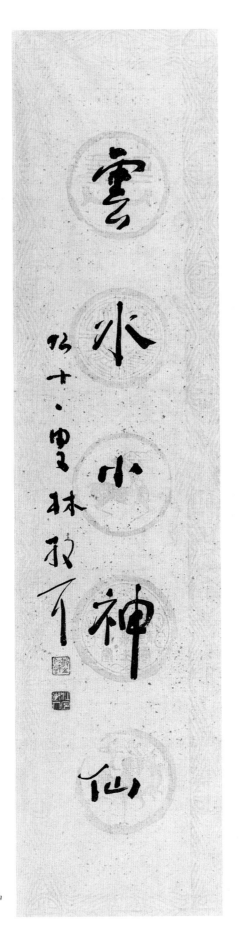

山花春世界　云水小神仙

32×132cm　1988年

林先生的一生就是爱国爱民、堂堂正正做人，认认真真做学问的一生，是追求正、善、真的一生。他拒贿负重修堤，是为正；他一生不忘写诗作书画，更始终不忘"学字就是学做人""艺术不是就事论事，而是探索人生"，是为正。在抗日战争时期，他痛国哭家，帮民助人，作诗三百多首，是为善。他作书作画不争时名、浮名、虚名，"无癖不与交，因无至情也"，是为真。林先生把做正人、善人、真人作为真正的目标，其书其画当然会散发出不做作、不浮躁、不虚狂之自然真实，品格高雅的气息。

——赵绪成《林散之书法集·仙风道骨林散之》
（古吴轩出版社，1997 年 9 月第 1 版）

与沙孟海的雄强奇肆截然相反，林散之却致力于线条变化所体现出的韵味，他具有明显的细腻、柔和的秀美特点。我们完全可以指沙孟海以气势胜，而林散之以韵致胜。

林散之书风成形的关键因素，我以为是他受业黄宾虹门下。

"笔法沾沾失所稽，不妨带水更拖泥。锥沙自识力中力，灰线尤宜齐不齐。"这是他的论书诗名句。拖泥带水的用笔正是他的一大特点，运用鹅颈式的特制长锋羊毫，举重若轻又视纤纤细线而用千钧之力；再加以特殊的墨法，使他的线条具有一种随机应变的水墨氤氲之气。林散之的力并非浓墨大笔，而是若纵若擒，细微处见精神；我们对他的线条枯湿润燥的对比常常着迷不已——这是一种毫不做作的、以力以涩变幻而出的韵的颂歌。

——陈振濂《现代中国书法史》（河南美术出版社，1993 年第 1 版）

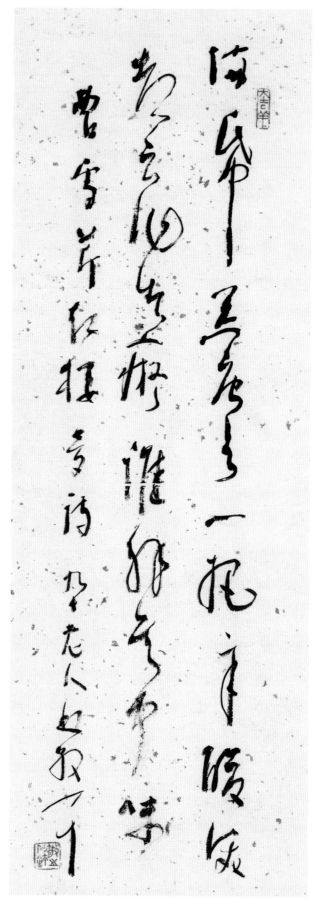

红楼梦诗
31×100cm　1987 年

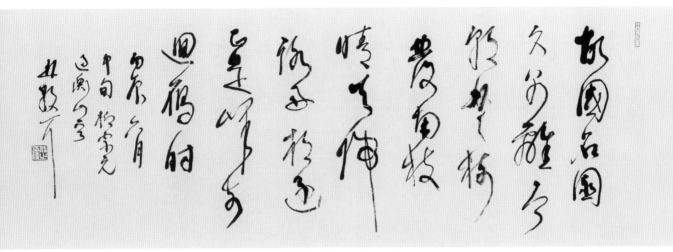

过衡山见新花开却寄第

现代书法，笔法、墨法之坏，莫坏于林散之，林散之是一位破坏型的草书大师。

林散之的成功在于他将汉碑（汉隶）与大草的相互结合。林散之基本上走的是帖学的路子，他对北碑的关注程度远远逊色于他对二王一系书法的关注程度，更逊色于同时代的其他书家。但正是这种偏好，成就了他的书风。

林散之是一位很出世的书家。他一度出任副县长之职，不久便调入江苏国画院。他更关心的是诗词书画，而不是世事变迁；更关心的是与古代书画家争短长，而不是与今人论是非。他与世无争，心不旁骛，迥出尘表，活脱脱一个现代隐士。

孤独的人生，造就了林散之独特的笔墨。黄宾虹先生教授散老笔法墨法，其中许多是画法，而散老将之用于书法，可谓之破笔破墨，是对传统书法的一种破坏……书法相对更讲究用笔，对墨色不大要求，甚至忌讳墨色杂乱。而散老则大胆地将画法移植于书法当中，用墨浓淡相间，将浓随枯，增强了书作的节奏感，也取得了耐人寻味的艺术效果。散老的书作，表面虽趋于纤弱，但骨力内含，极具画意。可以说，林散之是 21 世纪画家中最出色的草书书家，换句话说，他的书法既有书家书法的严谨，又有画家书法的萧散。

——杨吉平《二十世纪草书四家述评》（载《中国书法》，2000 年第 10 期）

林散之以其草书特有的线条性格，独到的墨法、水法和玄妙的用虚用白，产生苍劲清润虚灵的艺术效果而成为一代宗师、当代草圣，被评为"千年中国十大杰出家之一"……

我们把他与怀素、王铎做一比较，就不难发现他的独到之处。怀素狂草的线条，是典型的锥画沙，其"藏锋内转，瘦硬通神，而衄墨挫毫不无碎缺"是其长，但提按顿挫稍乏，故显得圆转单一，不够变化多端。王铎的狂草一生吃着二王法帖，长篇巨幅振笔疾书，痛快淋漓，但过分连绵，少乏蕴藉之致。而林散之的草书，"糅碑入帖，以柔济刚，笔势多变。随手生发，无不妙造自然，使书苑沉寂已久之草书艺术再现辉煌"。

——华海镜《精思博学复奚如——林散之草书略论》（载《中国书法》，2002 年第 6 期）

林散之 书画论稿

137

山光照檻水繞廊舞雩歸詠春風香好鳥枝頭亦朋友落
花水面皆文章蹉跎莫遣韶光老人生惟有讀書好讀
書之樂樂何如綠滿窗前草不除
新竹壓簷桑四圍小齋幽敞明朱曦晝長吟罷蟬鳴樹
夜深燈落螢入幃北窗高卧羲皇侶只因素稔讀書趣
讀書之樂樂無窮瑤琴一曲來薰風
昨宵庭前葉有聲籬豆花開蟋蟀鳴不覺商意滿林薄
蕭然萬籟涵虛清近床賴有短檠在趁此讀書功更倍
讀書之樂樂陶陶起弄明月霜天高
木落水盡千崖枯迥然吾亦見真吾坐對韋編燈動壁高
歌夜半雪壓廬地爐烹泉然活火一清足稱讀書者讀
書之樂何處尋數點梅花天地心

四时读书乐　翁森诗

27×17cm　1921年　林散之艺术馆藏

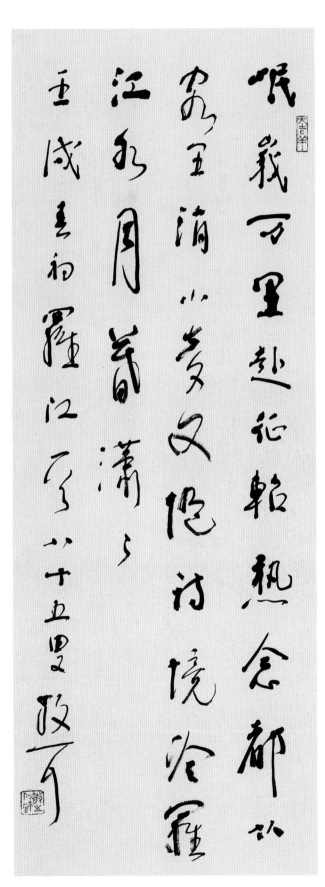

罗江　自作诗
32×95cm　1982 年

前面我们论述过林老的笔画线条是独树一帜的。在众多的名家传统草书精品佳作中，以笔画涩动如屋漏痕者亦仅为数不多的几人而已。相比较而言，王铎的线条沉郁深稳，遒厚凝重，在草书作品中可谓前无古人，出类拔萃者。然而若与林老76岁时的草书代表作《李白诗草书歌行》的线条相比较，就会发现它们之间的差异：王铎的实，林老的虚；王铎的直，林老的曲；王铎的显，林老的隐；王铎的壮，林老的老；王铎的变化少，林老的内涵丰。尤其令人拍案叫绝的是林老的线条曲中有直，直中寓曲，刚中有柔，柔中寓刚。这种已达玄虚妙境似不食人间烟火的线条，可以说在中国书法史上是前无古人的，是林老首创的，是对传统书法创作领域的拓展。

——庄希祖《林散之书法艺术解析》（江苏美术出版社，2000年6月第1版）

在碑与帖的继承方面，就其取得的艺术成就而言，显然，他在帖学方面取得的成就要大一些。林散之先生在研习汉碑、唐碑及北碑的基础上，充分把握了帖学中蕴藉典雅、流美畅达的美学特点，并以自己对线条的极强的感受能力，融碑的劲健挺拔之长，形成了他那神韵兼备、清逸静雅的独特书风。

——桂雍《润含春雨干裂秋风》（《林散之研究》第一辑，第178页）

林散之是一个在人品、学养上真正继承黄宾虹的学者型艺术家，他真正深入了黄宾虹画学的精微处，并把黄宾虹所阐述的画理、笔法、墨法全面运用于书法美学，取法乎上，将黄宾虹"内美"之旨在20世纪书坛上揭橥一帜，终于成为当代草圣。

——王鲁湘《黄宾虹》（河北教育出版社，2000年1月版）

尽管林散之在很多方面都汲取了黄宾虹绘画艺术的营养，但他对于黄宾虹绝非只是优孟衣冠。从笔墨上看，二者都充分体现了"道成之学"产生以来逐渐兴盛的"金石趣味"，但林散之更注重用笔的细微变化，以及与刻画物象的相互适应。黄宾虹晚年喜用积墨反复点染，层层相加；林散之则多用阔笔晕染，务求通

透。在画格上，他们都主张"生拙"，力避甜俗。但黄宾虹浑厚朴质，甚至有几分苦涩。林散之则似乎多了一些秀逸清新；在面貌上，林散之并没有直接模仿黄宾虹，而是"师心所祖"，向宋元人学习。在刻画物象时，较黄宾虹更为具体，构图尤为精心。黄宾虹画"阴面之山"或"夜山"，林散之则多画"阳面之山"……"自撄神奇入画图，居心未肯作凡夫。"因为有着高远的志向，所以林散之能够站在巨人的肩膀上而有所作为。他在《怀黄宾虹夫子》一诗中最后写道："衣钵可怜辜负了，名山事业误匆匆。"自谦中流露出几许自豪和欣慰，实在耐人寻味。

——汪钧《画家林散之》（载《美术》，2002 年第 5 期）

比较而言，怀素、林散之草书同属瘦劲一路，但怀素草书的线条内涵不够丰富，不够耐看。黄山谷、林散之草书的线条质量都很高，但黄草如屈铁盘丝，刚劲有余，林草则如万岁枯藤，刚柔相济，境界更高。而且黄草在结体章法上，以侧险取势，在错落跌宕、纵横摇曳中失去了自然之趣，不如林草的堂堂正正，天真自然。董其昌、林散之二人的草书，空灵、清逸之处是相通的，但董书薄弱、尖巧。草书，特别是大草，最易犯率滑、尖刻、拖沓之病。祝允明等明清诸家，多于长篇巨幅振笔疾书，痛快淋漓而乏蕴藉，而林散之浸淫汉魏碑版及李北海楷书，以此入手，沉郁顿挫，变起伏于锋杪，寓妞挫于毫端，其精品不让前贤，或有过之。

——陆衡《林散之》（古吴轩出版社，1999年 6 月第 1 版）

散老草书，其圆浑瘦劲，盘曲环转，诡奇生动，皆似怀素《自叙帖》而颇增沉厚之感；其节奏分明、枯湿相映、浓淡成趣，又如王觉斯《诗书诗卷》而少其霸悍之气。"笔从曲处还求直，意到圆时更觉方。"（《论书》）"用笔宜留更宜涩，功夫出入在刚柔。"（《题画示生若女》）散老所述方圆、曲直、刚柔、迟疾之关系，在实践上更多应用自如，写来一片化机，满纸精妙，这又不尽是怀素、王觉斯之书法内含，而有其独到之处了。散老草书所透出之书卷气，尤难能可贵。

这书卷气中，自有诗的节奏神韵，诗的不尽余味……

——熊百之《写出真灵泣鬼神》（载《林散之研究》，第 170 页，东南大学出版社）

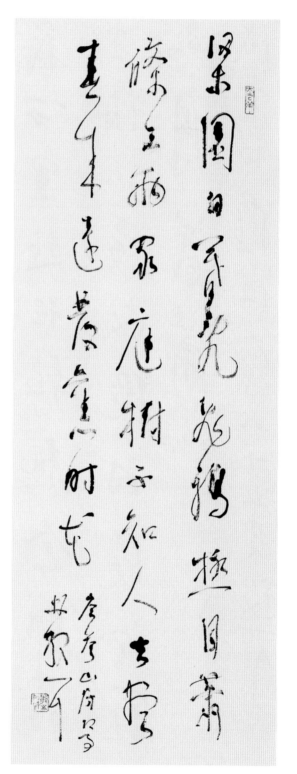

山房即事　岑参诗
34×108cm　1982 年

居贫自高洁　千岁争上游

——林散之赠李品仙《终南纪游图》刍议

　　林散之先生是我国现代著名的书法家、画家，他不仅在书法领域有精湛的造诣，以其苍浑秀雅、瘦劲飘逸的行草书造诣享有"当今草圣"的美誉，在绘画上也具有相当的地位，20世纪三四十年代就以山水画的成就而著称于世，堪称一代山水画大师。1943年所作《终南纪游图》，即是林散之以自己游览终南山为内容所创制的一件山水画精品。

　　《终南纪游图》的诞生与林散之同国民党的重要将领李宗仁、李品仙的交际有关。20世纪40年代，李宗仁将林散之推介给时任安徽省政府主席的李品仙，为应李品仙的盛情相邀，林散之即创作了《终南纪游图》相酬应，这一件作品成为林散之与李品仙交往的一段真实历史记录。李品仙先后两次邀请林散之赴安徽合肥，准备以社会贤达的身份拟聘任用，但均为林散之婉拒没有结果，从中亦见林散之高洁的精神情怀。1943年，46岁的林散之接受安徽省主席李品仙的邀请至合肥，拟聘为安徽省政府顾问。林散之由于对国民党政府存在的消极腐败现象深恶痛绝，非常不愿在政府中担任职务，故婉辞李品仙的盛情相邀，回归乌江乡里，在江上草堂吟诗、作画、写字，继续过着清贫的文士生活。对于这段经历，林散之颇多感慨，曾作居贫诗以明志：

> 退食宜中野，居贫自上流。
> 破窗灯影乱，古砚墨光浮。
> 一夜梦魂冷，千山岁月遒。
> 如何有朝请，名字到诸侯。
> （林散之《居贫诗》）

　　"退食宜中野，居贫自上流"，甘愿独善其身，清白于世，对于"名字到诸侯"的遭遇不萦怀于心。《终南纪游图》即创作于此次与李品仙会面以后。1946年，李品仙再次聘请林散之为省政府参议，林散之不肯同流合污，混迹于不堪重负的复杂人事关系之中，又一次婉拒了李品仙的邀请，自甘淡泊，退隐田园。他的次子林昌庚先生曾经作有《合肥行》，回忆了他父亲的这段亲身经历，对于林散之的心路历程亦有所揭示。《终南纪游图》即为林散之第一次应李品仙之邀赴合肥后创作的山水画作品。

　　1943年，林散之辞别安徽省主席李品仙离开合肥后，回到了自己的家乡乌江，此后不久，李品仙即专派李本一专员来乌江联系林散之，表达自己收藏林散之书画的愿望，殷勤致意。林散之不能也不便推辞，便挥笔创作，将自己早年的经历入画图之中，终有此件作品的问世。《终南纪游图》以诗、书、画结合，以中国画特有的笔墨形式形象记录了林散之游终南山的所见、所感、所闻，写生纪游，有着画家所经历岁月的精神升华。由于《终南纪游图》是林散之根据自己的亲见亲闻而追忆创作的作品，充满着画家饱满的激情，有着真情实感的流露，因而可以看作林散之此一时期的得意之作。《终南纪游图》上有林散之的诗文题跋：

> 空山绝人响，奇秘不可群。
> 颓瓦振惊风，狠石堆乱云。
> 有树披莎罗，慧叶篆经文。
> 时时传妙香，我生如是闻。
> 小劫感人间，万众何芸芸。
> 题为品公有道正之。事变后六年，终南纪游，乌江林散之左耳。

　　他对于自己早年终南山的游历有着深厚的留恋之情，"空山绝人响，奇秘不可群"，远离人世的大自然雄伟瑰奇的境象为他带来非常难得的审美感触。"时时传妙香，我生如是闻"，不平凡的阅历洗涤了思想胸襟，陶冶了情操，也才有了如是的"奇秘"境象和闻见啊！正是早年的这段外出游历，对林散之的书画艺术创作产生了极为深远的影响。他在书画艺术上获得突破，达到如此出神入化的境地，当与这段经历有

林散之 书画论稿

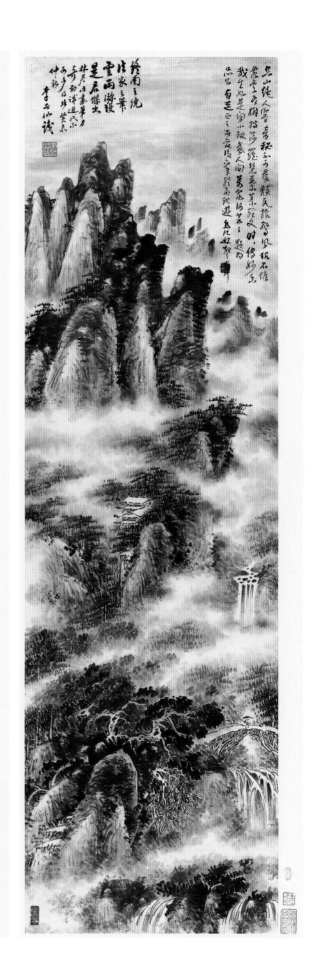

李品仙先生字鶴齡字解放之前任國民黨軍之戰區司令及安徽省府主席一九四九年逃亡台灣為台灣統府戰略顧問委員會顧問一九四七年余仁之意諸先父林散之言肥故聘為安徽者故府顧問余仇祝國民黨政府有效不談為官直言拒絕歸隱紅花草堂自甘陵淪心詩書畫為樂李品仙愛好收藏名人字畫余年一幅受款李品仙先又之余承諾終南紀遊畫意令李品仙主席獲若無寶啟题超詩畫故先又之余承諾被意先又之余承諾終南紀遊畫意令李品仙主席獲若無寶啟题超詩畫上四春爱譜之意二十七年已巳彈花烟天牛畫狀在

林筱之
八十七年

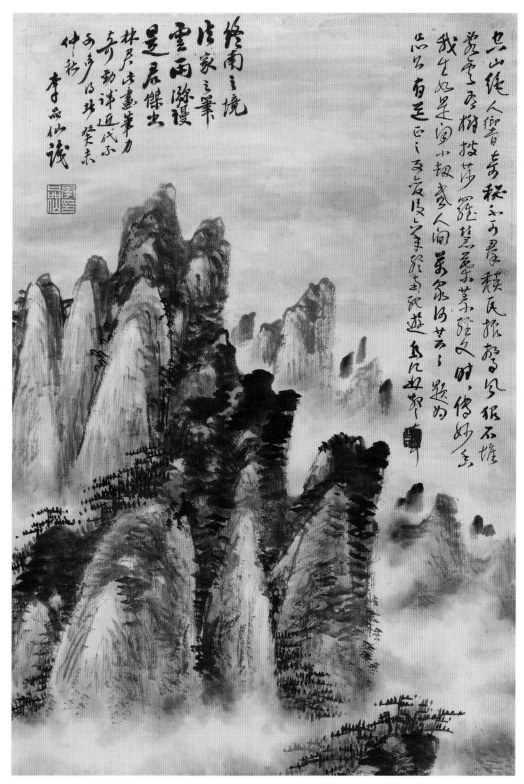

林散之赠李品仙《终南纪游图》（左页为全图，上图为局部）

题跋：空山绝人响，奇秘不可群。颓瓦振惊风，狠石堆乱云。有树披莎罗，慧叶篆经文。时时传妙香，我生如是闻。小劫感人间，万众何芸芸。题为品公有道正之。事变后六年，终南纪游，乌江林散之左耳。

钤印：林散之印、曾登太白

说明："李品仙"上款，题字题跋"终南之境，法家之笔。云雨弥漫，是君杰出。林君此画笔力奇劲，诚近代不可多得者。癸未仲秋，李品仙识"。

钤印：李品仙印（林筱之所做之鉴定）

着相当的关系。从其 40 年代所作的《终南纪游图》上，亦可感受到这一影响的强烈痕迹。林散之在此画题跋中提到的"事变后六年"，则当指"卢沟桥事变"后的第六年，即 1943 年，明确指明此件作品创作于 1943 年。"卢沟桥事变"已经六年了，抗战仍处于相持之中，不能尽快驱除倭寇，让人内心无法释然。李品仙作为安徽省主席，作为桂系坚持抗战的著名将领，对于目前的抗战处境是如何看法，面对外敌入侵、倭寇猖獗是如何的认识，林散之作为他治下的安徽画家，必然有着自己的疑惑和心理期待。面对这样的时局，他将早年的游历作为此时的心声自然流露出来，"小劫感人间，万众何芸芸"，即使在如此芸芸流淌的万泉之中，该有多少劫难在人间发生啊，在题跋中流露出无限的悲愤、感念之情。

李品仙收到此件作品后，非常高兴，作为自己的重要藏品收藏起来。他在题跋中表达自己观看此画的感触时说：

> 终南之境，法家之笔。云雨弥漫，是君杰出。林君此画笔力奇劲，诚近代不可多得者。癸未仲秋。李品仙识。

对于林散之山水的绘画意境、笔墨修为表达出极为欣赏的态度，认为不愧为近代以来不可多得的山水画杰出之作。林散之的长子林筱之（林昌午）先生多年后看到此件作品之后，也抑制不住内心的激动，写了长篇跋文，记载此件作品的缘起及其自我感受：

> 他李品仙先生字鹤令（龄），解放前任国民党第五战区副司令员及安徽省府主席。一九四九年逃亡去台湾，蒋介石委为总统府战略顾问委员会顾问。一九四三年春，受李宗仁之意请先父林散之去合肥，欲聘为安徽省政府顾问。先父仇视国民党政治腐败，不愿为官，直意谢绝，归隐江上草堂，自甘淡泊，作诗书画为乐。李品仙爱好收藏名人字画，命属下李本一专员亲临江上草堂转呈彼处。先父无奈，允诺作《终南纪游图》应命，李品仙主席获者至宝，欣然题诗画上，以表爱赞之意。六十年已过，弹飞烟灭，此画犹存……余之幸也。林筱之，八十七岁。

其对于《终南纪游图》的创作缘起做了细致的论述。此件作品的诞生，从林散之个人主观意愿上，"仇视国民党政治腐败"，显然并不愿意创作。但由于个人的处境以及客观时局的影响，又不能不将自己真实情感凝注笔端，而有所发泄。林筱之认为正是在这一矛盾心情下，才催生了此一作品的问世。

林散之《终南纪游图》将写生创作与传统笔墨形式微妙地结合起来，既有深厚的传统笔墨功底，又有现实生活的真实体验和感受。林散之正是通过他所掌握的精湛的传统笔墨形式，非常自如地抒发出了真切的自我精神情感，表达出了"时时传妙香，我生如是闻"的幽微心迹，在烟水苍茫的境界中自如地表现出画家的独特个性与精神情怀。此幅画面峰峦突兀插天，烟雾弥漫，古木杂树密布山涧、峰峦中，古寺若隐若现，掩映在松林深处。万泉泻落，不时发出种种的清响。松风阵阵，又宛若唱奏出美妙的经文。峦石丛叠错落若虚云，亦给人以如梦似幻之感。勃勃生气流动停聚于林峦万木间，苍翠欲滴，越发使画面呈现出奇秘幽邃、起伏动荡的精神氛围，创造出了如梦若幻的优美境界。此图从用笔看，显然有董源、米友仁、担当、黄宾虹诸家笔墨的神韵，从中可感知到林散之传统笔墨的取法路径。而在画面上呈现出来的具有强烈表现性的笔墨意象，亦可见画家高度驾驭笔墨语汇的能力与学养的不凡、胸襟气度的高远与豪迈。此图用笔干湿、粗细并用，老辣苍秀、古拙奇逸，极见笔力风神，墨色变化丰富，有着林散之特有的用墨韵味。全幅呈现出清整静穆、秀润明洁的绘画格调，不愧为林散之中年时期创作的山水画优秀之作。

一流的书画艺术品当从书画家的真性情、自我心性中汩汩流出，有着自我精神情怀的自如呈现。没有一流的情操、胸襟抱负和学术修养，很难见书画真精神、艺术真魂的出现。在如此动荡的社会现实中，林散之能不受社会时局的局限，能不受社会不良风气的影响，对社会腐败现象深恶痛绝，不愿同流合污，宁愿甘守清贫寓居江上草堂致力于书画创作，也不愿钻营苟且，始终保持了一个文化人、知识分子、书画家的精神节操，确实表现出了中华民族特有的文化风骨。即使到现在，他的人格操守和精神境界仍不过时，仍然具有极为现实的借鉴意义，艺术家们仍可以从他的书画中汲取极为宝贵的精神营养。林散之能具有如此的文化气象，能取得如此杰出的艺术成就，显然与他的精神操守、学养气质有关。《终南纪游图》是林散之人品、精神、胸襟和抱负的形象展现，有此人，有此情操，有此学养，方有如此作品的横空出现。

闹正道是沧桑
可防名学群千 天
地寂悦而燎宜修
色太江岸潜龙
锺山风雨起茫

风景这边独好　105×20cm

归去来辞　陶渊明文
170×19cm　1979年

归去来辞

归去来兮，田园将芜胡不归。既自以心为形役，奚惆怅而独悲。悟已往之不谏，知来者之可追。实迷途其未远，觉今是而昨非。舟遥遥以轻飏，风飘飘而吹衣。问征夫以前路，恨晨光之熹微。乃瞻衡宇，载欣载奔。僮仆欢迎，稚子候门。三径就荒，松菊犹存。携幼入室，有酒盈樽。引壶觞以自酌，眄庭柯以怡颜。倚南窗以寄傲，审容膝之易安。园日涉以成趣，门虽设而常关。策扶老以流憩，时矫首而遐观。云无心以出岫，鸟倦飞而知还。景翳翳以将入，抚孤松而盘桓。

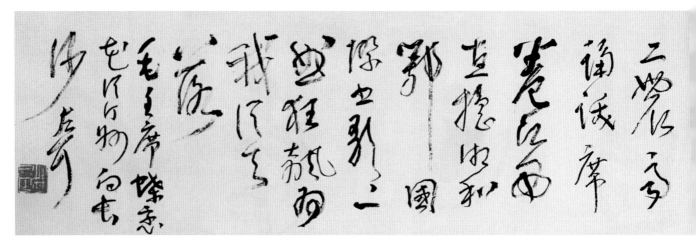

蝶恋花·从汀州向长沙　毛泽东词
136×22cm　20世纪60年代

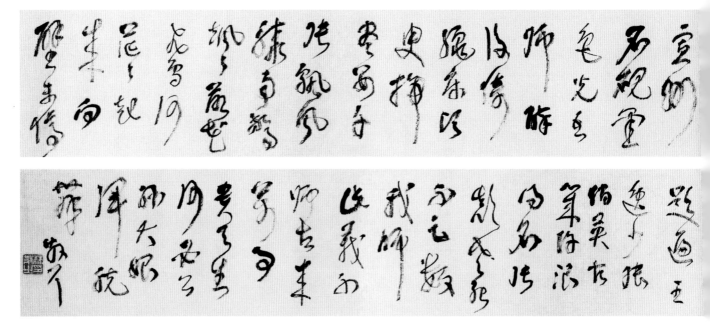

草书歌行　李白诗
490×25cm　20世纪70年代

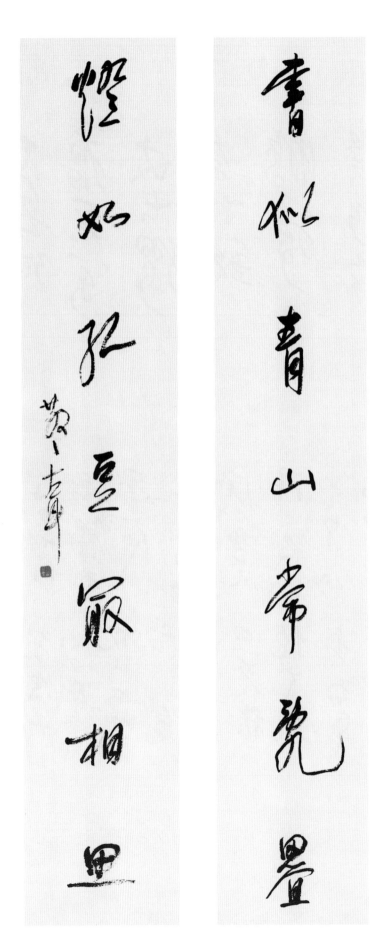

书似青山常乱叠　灯如红豆最相思
约 20 世纪 60 年代

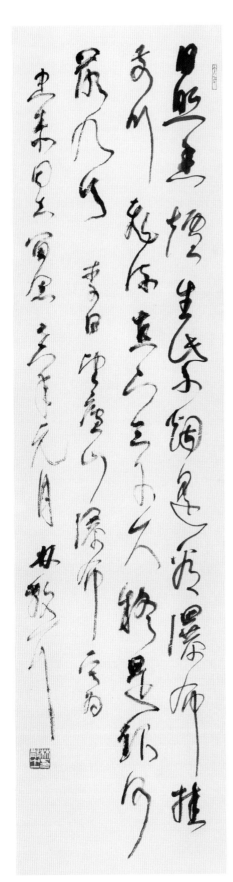

望庐山瀑布　31×129cm

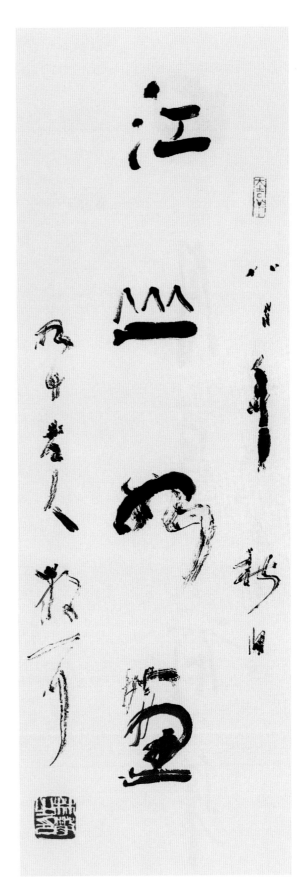

江山如画
28×89cm　1988年

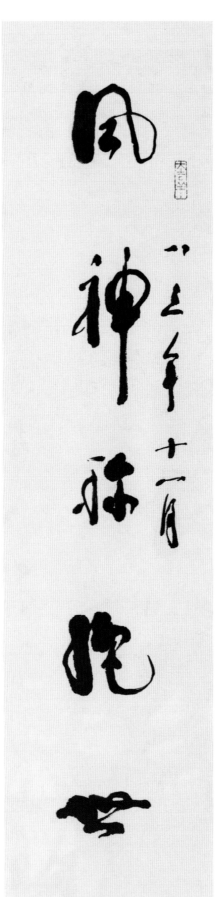

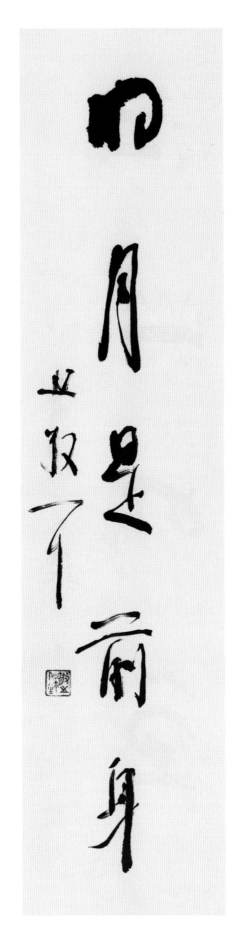

风神称绝世　明月是前身

35×135cm×2　1983 年

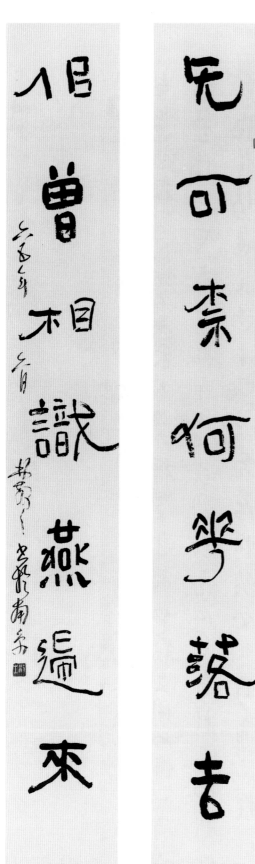

无可奈何花落去　似曾相识燕归来
20×146cm×2　1965年

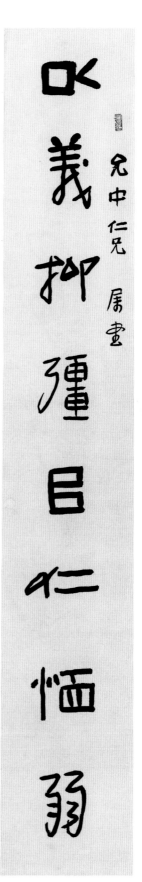

以义抑强以仁恤弱　乃台吐曜乃岳降精
24×160cm×2　约 20 世纪 30 年代

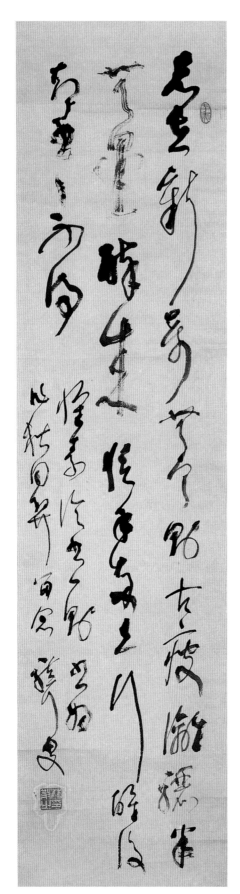

题怀素上人草书　15×65cm×2

节临书谱　35×135cm　1973年

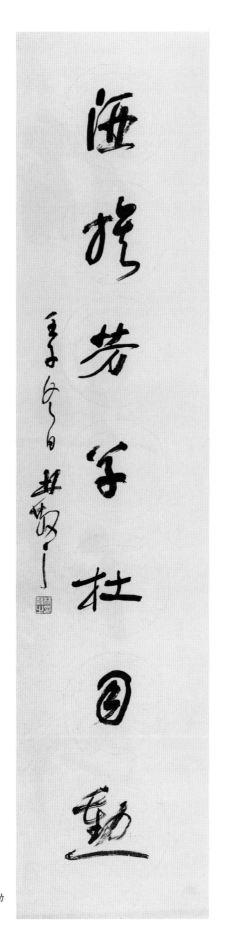
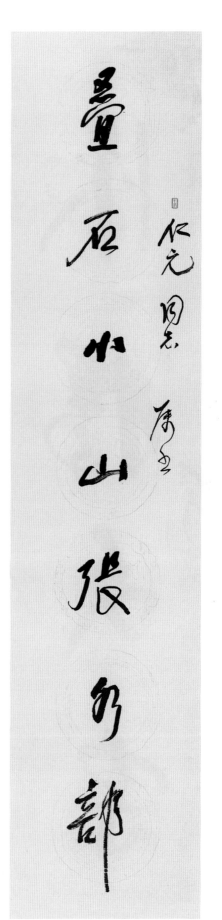

叠石小山张水部　酒旗芳草杜司勋
30×130cm×2　1972 年

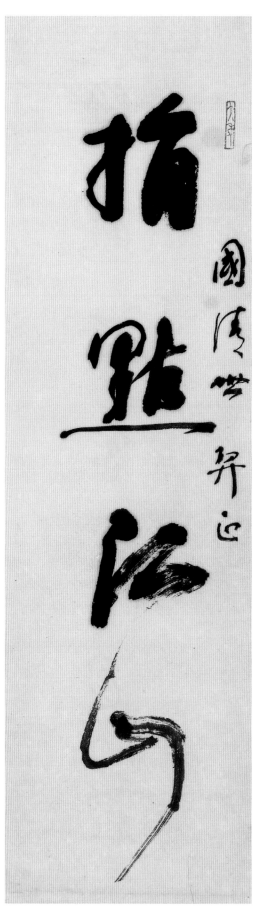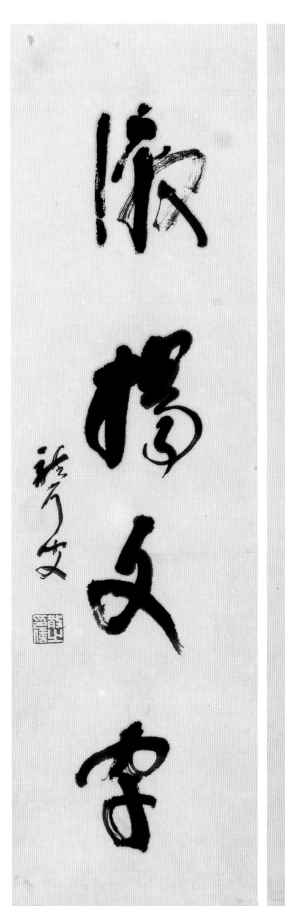

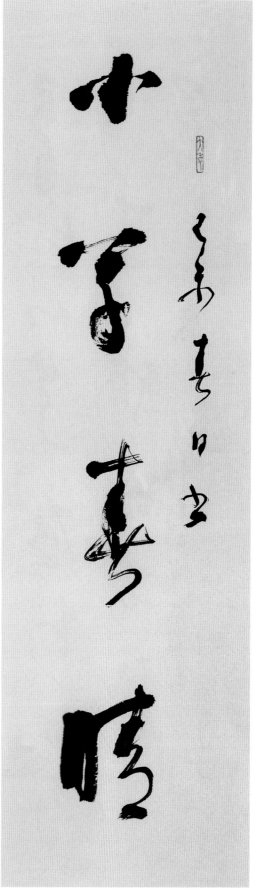

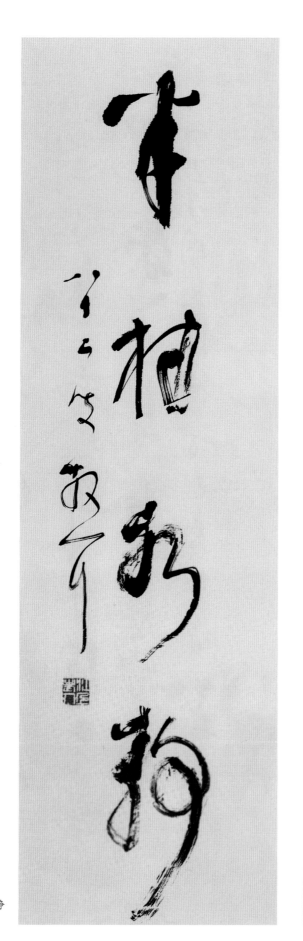

小草春晴　半村水静
23×95cm　1979 年

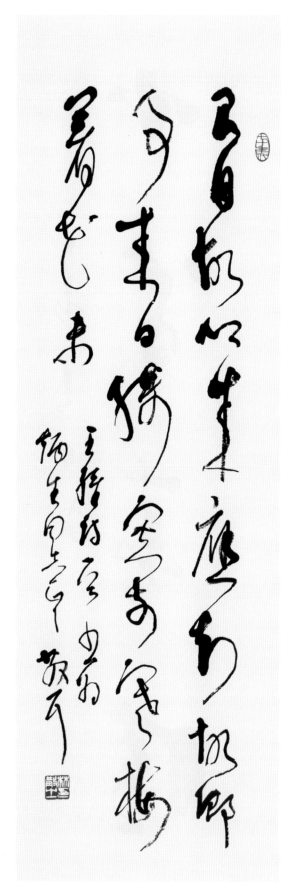

唐诗一首　33×106cm

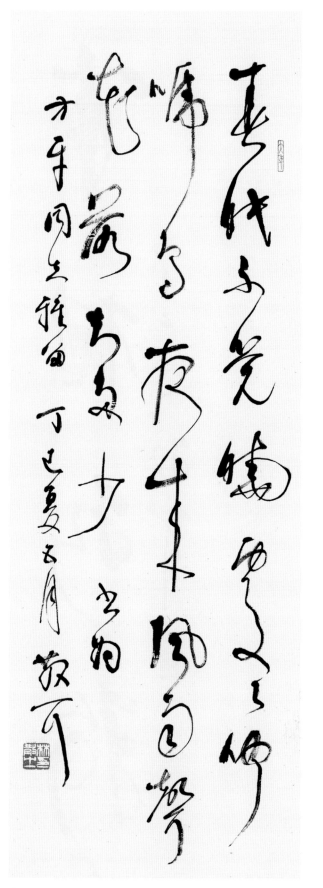

春晓　33×98cm

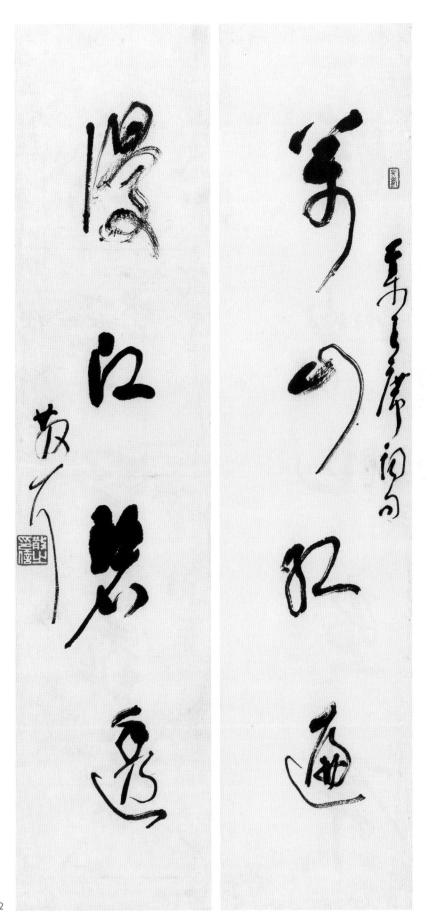

万山红遍　漫江碧透　15×65cm×2

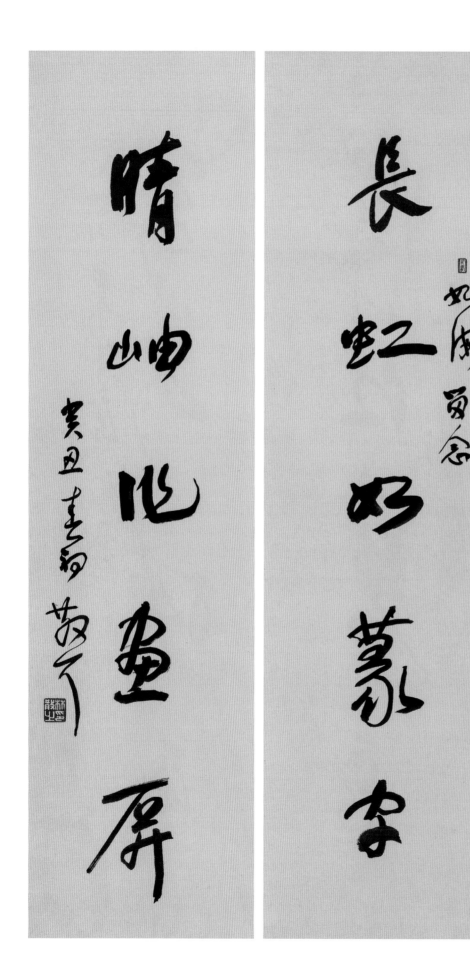

长虹如篆字　晴岫作画屏

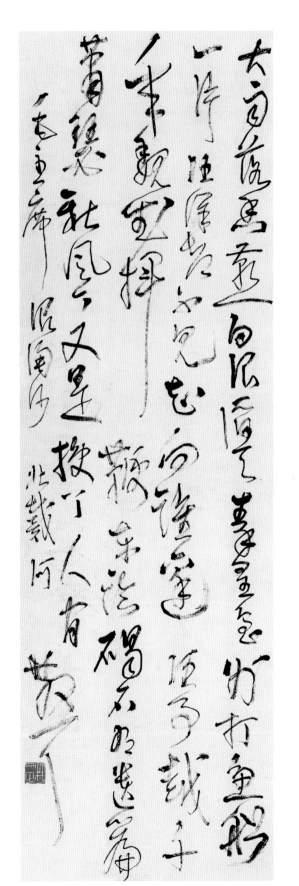

清平乐·六盘山　毛泽东诗一首
31×116cm

浪淘沙·北戴河　毛泽东词
33×108cm　20世纪60年代

悼周总理一首　67×32cm

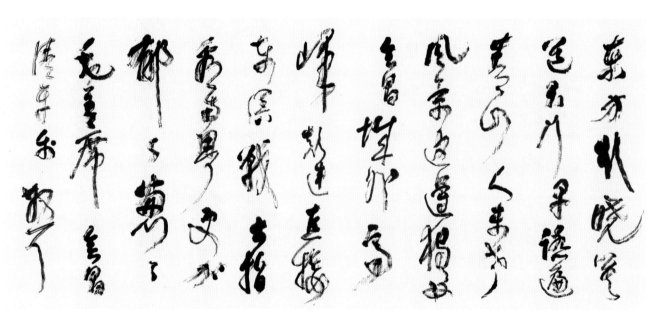

清平乐·会昌　毛泽东诗词　360×150cm　20世纪70年代　江苏省美术馆藏

大智若愚

清静
64×36cm 1987 年

林散之 书画论稿

不俗仙骨 多情佛心　21.5×97cm×2

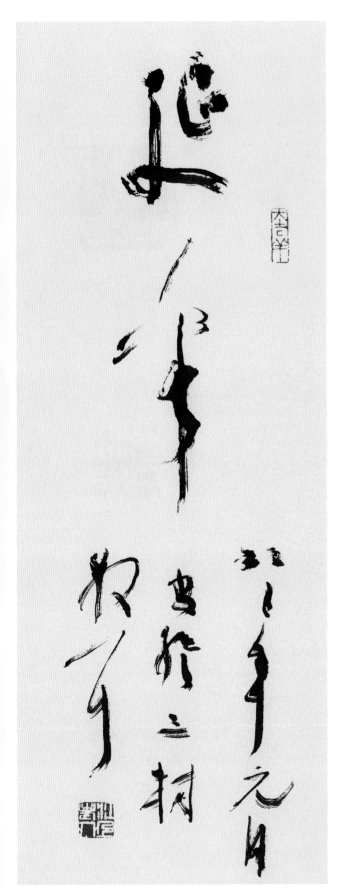

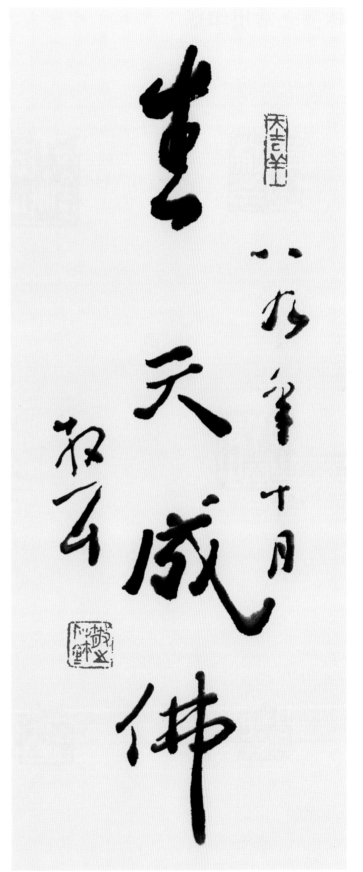

延年　　　　　　　　　　　　　生天成佛

林散之常用印章

林散之印

散之私玺

林散之印

散之八十岁后作

散之私玺

江上老人

林散之印

散之私玺

林散之印

散之印信

林散之印

老残

散之私玺

林散之印

散之信印

长寿

大年

散之八十一后作

林散之生平及其艺术活动年表

1898 年（清光绪二十四年）戊戌 1 岁

11 月 20 日（夏历十月初七日），生于江浦县乌江桥北江家坂村。于叔伯兄弟排行第五，遂呼乳名"小五子"。

1899 年—1902 年（清光绪二十五年—二十八年）2 岁—5 岁

自三岁始，喜就案头涂鸦。五岁能对物写生，喜塑泥人。患中耳炎，致左耳微聋，遗疾终身。

1903 年—1910 年（清光绪二十九年—宣统二年） 6 岁—13 岁

入村塾读书，取名"以沃"，寻改"以霖"。课余喜作画自娱。能为村邻书写春联，字体端正有楷法。

1911 年（清宣统三年）辛亥 14 岁

父亲林成璋病故。被接到和县城内外婆家从陈姓廪生读书。

1912 年（民国元年）壬子 15 岁

为生活计，由曾梓亭介绍至南京从张青甫学画人像。

1913 年（民国二年）癸丑 16 岁

春，全身患脓疮，自南京返回。为强身健体，开始习武。在家自习诗文书画。所作诗文常请教乌江前清廪生范柳堂，并从范培开学书法。

1914 年（民国三年）甲寅 17 岁

在乌江街，与许朴庵、邵子退相识。9 月 13 日，装订一本诗集手稿，名《古棠三痴生拙稿》。自号"三痴生"，因元代大画家黄公望（子久）号"大痴"，清代"小四王"王玖（次峰）号"二痴"，故自命为"三痴"，隐隐有继起之志焉。

1915 年（民国四年）乙卯 18 岁

应聘在和县卜集小夏村姐夫范期仁家教书。课余自习诗文书画，字写唐碑，以欧、虞、褚、颜四家为主；画以仕女人物为主，多取材历史故事。时张栗庵居住在卜集渔家网村，经姐夫介绍，前往拜谒求教。

1916 年（民国五年）丙辰 19 岁

在历阳一寺庙，与许朴庵、邵子退结为金兰之交，时人称誉"乌江松竹梅三友"。为范期仁家写田契并雕刻门前石狮和四块石（砖）刻（龙、凤、狮、虎）砌于二进门的门头上作装饰，酬金甚厚，悉数汇上海有正书局邮购珂罗版精印书画册，视若珍宝，日夜临摹不辍。

1918 年（民国七年）戊午 21 岁

为乌江邵馨吾作《狂道人图》，并作《题狂道人赠邵馨吾先生》诗。是年秋，临沈石田《洞庭秋色》长卷。由于废寝忘食，积劳成疾，只临一半就卧床不起。后经张栗庵及时医治，才起死回生。病愈后，有诗作《戊午秋日，作洞庭秋色长卷未竟，一病几危。濒殆时，犹念念若卷不置，枕上成绝命诗二首》。

1919 年（民国八年）己未 22 岁

范培开与在全椒做生意的盛秋矩为挚友，经范培开介绍，林散之与盛秋矩女儿盛德粹成婚。

盛秋矩中年丧妻，林散之作《峻居抱室人之戚，哀伤不已，挽歌四章，虽云怨苦，意在解脱。不识能除此大悲否也》（《江上诗存·卷四 1932—1933 年》）。

1921 年（民国十年）辛酉 24 岁

是年，在散木山房用工楷书写"四时读书乐"（藏马鞍山"林散之艺术馆"）。张栗庵取"三痴"之谐音，为其改号"散之"。长女苏若出生。

1922 年（民国十一年）壬戌 25 岁

诗书画声名在家乡日著，索字画者颇多。为和县曹晋文作《东方朔偷桃图》。与全椒张汝舟相识。

1923 年（民国十二年）癸亥 26 岁

4 月，为曾梓亭作《老木水牛图》，塾师庆承铭刻于竹上。8 月，在上海《神州吉光集》第五期发表书画作品和书画润例及小传。书画润例："书润堂幅三尺二元，四尺四元，五尺六元。楹联同上，屏条减半，扇册每件一元。山水人物照书润加倍计算，余件另议。"小传："林霖字雨林，亦字散之，江苏江浦人，年廿六，性沉静，嗜书工画。书攻六朝，画擅长山水人物。山水宗烟客、耕烟，人物法老莲、瘿瓢，均虚和雅健，观其平素工夫，骏骏乎有目无古人之慨。耳患聋，语云：'一聋三痴'，故自号三痴生，非特取意于斯，盖慕黄大痴、王二痴两家精妙，隐隐有继起之志焉。乌江范培开撰。"着手编纂《山水类编》。

1924 年（民国十三年）甲子 27 岁

11 月，在上海《神州吉光集》第七期刊登山水画和书画润例："画润山水五尺十六元，四尺十二元，三尺八元。屏条每张照上六折，扇册每件三元。书例照画润减半计算，余件另议墨费加一。"二女苻若出生。书画署名"散之""林霖"。印章"三痴""林氏霖印""散之""林林印"。

1925 年（民国十四年）乙丑 28 岁

将"散木山房"稍加修葺，易名为"江上草堂"。设塾课徒。

1926 年（民国十五年）丙寅 29 岁

4 月，完成《山水类编》28 卷，另编《序目》一卷，共 29 卷，21 册，35 万字。清稿时，由大姐夫范期仁之女范培贞代抄部分。时年范培贞 17 岁，在家从林散之读书，既慧且贤，字体清秀，颇似林散之当时字体（藏"林散之艺术馆"）。

1927 年（民国十六年）丁卯 30 岁

8 月，校补《山水类编》。三女芷若出生。

1928 年（民国十七年）戊辰 31 岁

11 月，在乌江街范家药房用一幅画换得龙尾金星砚璞一方。长子昌午出生。

1929 年（民国十八年）己巳 32 岁

春，经张栗庵介绍，从师黄宾虹函授书画。7 月，重校《山水类编》。10 月，寄《山水类编》给黄宾虹。

12 月，经黄宾虹介绍加入"中华艺术学会"。二子昌庚出生。

1930 年（民国十九年）庚午 33 岁

春，辞退范期锟家教书工作。赴沪赁居黄宾虹住处西门路 169 号（西成里 17 号）对面西门路 178 号西门里（石库门）小亭子间，从师黄宾虹习画。襄助黄师编纂《画史编年表》。

1931 年（民国二十年）辛未 34 岁

思乡心切，作山水一幅，收入《林散之书画集》（文物出版社出版）。迫于生计，从上海归。长江发生特大洪水，江潮猛涨，沿江圩田受淹。

1932 年（民国二十一年）壬申 35 岁

春，家乡因水灾造成饿殍载道、居无定所。先生乃挺身而出，义务担任"圩董"，向政府申领救济面粉，以工代赈，抢修圩田，救济灾民。

1933 年（民国二十二年）癸酉 36 岁

春，历阳唐一斋（林散之姨夫）、夏伯周到草堂相聚数日，绘画作诗。成立"求声"读书社。在先生倡议下，与邵子退、许朴庵、章敬夫诸友成立读书社。其中有含山张伯禧、全椒鲁默生、合肥六中张汝舟、和县刁蔚农、合肥卫仲，有"皖东九友"之说。是年在上海的书画价目："山水五尺三十元"。

1934年（民国二十三年）甲戌 37岁

为师造化，孤身作万里游。自3月离家，11月始归。历时8个月，经苏、皖、鲁、晋、豫、陕、川、湘、鄂、赣十省，行程16000余里，得画800余幅、诗164首（自《江上诗存·卷五 1934年》《滁州早发》诗开始至《江上诗存·卷九 1937年》《归来三首》《又二首》结束）。游记50000余言。四女采若出生。书画署名"散之""林散之"。

1935年（民国二十四年）乙亥 38岁

春，患背痛，屡月不愈。作《病居示子退二首》诗（《江上诗存·卷九 1937—1938》）。暑期请来许朴庵、邵子退，共商结庐缑山之大业。秋，偕至友邵子退、学生林秋泉同游九华山和黄山，得纪游诗十六首（《江上诗存·卷九》），画稿若干幅。11、12月，上海《旅行杂志》第九卷第十一号、第十二号连载《漫游小记》。五女杜若出生。

1936年（民国二十五年）丙子 39岁

2月、3月、7月，上海《旅行杂志》第十卷第二号、第三号、第七号连载《漫游小记》，记述成都以后行程的书稿，因抗日事起，稿件散佚，杂志未及发表。书画署名"林散之""散之"。印章"林三之"。

1937年（民国二十六年）丁丑 40岁

作《闻惊》："无端风雨又东来，惊喜都从报纸猜。昨日得逢故人子，始知敌已下丰台。"（《江上诗存·卷九》）冬，日机轰炸乌江，林散之几次遭遇危险。

1938年（民国二十七年）戊寅 41岁

春，家乡沦陷，举家逃难。先后去过王村庙、杨家村和百姓塘邵子退家以及妻子盛德粹老家和县绰庙乡盛家山山贡等山村。秋，至南京妻弟盛德阆（仲梅）处，在旧货摊得铜雀台瓦砚，作诗记之。

1940年（民国二十九年）庚辰 43岁

春，到和县访好友谷沆如不遇，被刁遁庵邀至家中，相聚在小院内，紫藤花下，两人煮茶共饮。冬，又一次来到和县，住在友人谷沆如家。检沆如所藏戴重《河村集》灯下读之，作长句书其后。书画署名"散之""林散之""乌江林散之左耳"。印章"散之"。

1941年（民国三十年）辛巳 44岁

2月3日，拎藤篮，拄竹杖，邻县含山游历。清明，李本一来乌江"视察"，邀先生谒霸王祠，先生作诗以应。

秋，又拄竹杖，至邻县无为、庐江游历。暮秋，无为、庐江游历归来后，至和县卜集小夏村朱智熙（字穆亭，范培贞夫）家，草书自作诗《枭矶孙夫人庙》，跋云："三十年暮秋，舟过枭矶有怀于古，作诗一首，录为穆亭博笑。散之。"（《林散之书法集》，古吴轩出版社出版）冬季，游历日军足迹未至地方和县北部山区。在赴香泉途中，由乌江经卜陈至卜集河村埠山河高村华严寺，后由香泉经高皇殿至善厚集，行中，作《怀古思今二首》诗。朱文引首印章"曾登太白"。

1943年（民国三十二年）癸未 46岁

至友谷沆如遭枪杀，不久鲁默生亦遭奸人杀害。为避乱，林荇若、林昌午、林昌庚先后去全椒古河镇江浦中学读书；其心情抑郁，两次患病。

觉澄法师在和县观音阁开坛讲经，弘扬佛法，先生和李秋水前去听讲，于此皈依觉澄法师，为在家居士。

1944年（民国三十三年）甲申 47岁

夏，日寇搜捕游击队，无辜将盛夫人和二子林昌庚捕去关押一昼夜，所幸多方人士营救得免于难。安徽第十游击纵队司令柏承君派人来接先生到全椒县古河镇游览。同时，二女林荇若、长子林昌午、次子林昌庚此时正在古河读书，乘机看望。秋，母亲吴氏病故。

1945年（民国三十四年）乙酉 48岁

秋，游狮子岭、惠济寺。秋，在芜湖柳春园李鸿章长孙李惠龙书房内得吕留良虫蛀砚一方（砚藏"林

散之书画陈列馆"）。书画署名"散之""林散之""林散之左耳""左耳""散之左耳"。自刻印章"左耳"。

1946 年（民国三十五年）丙戌 49 岁

春，安徽省主席李品仙邀至合肥，拟聘为"省府顾问"，先生对兹顾问头衔付之一笑，飘然离开。由合肥归，乘轮船至巢县，过西隐寺，在道行和尚处住两天，作诗论画。7 月 5 日，在合肥得悉黄宾虹讯，惊喜雀跃，修书致以牵念之情。抗战结束，内战开始，作《今诗十九首》记之。

1947 年（民国三十六年）丁亥 50 岁

国立安徽大学拟聘为文学、艺术教授，先生婉言辞谢。7 月 3 日，写信给时在北平黄宾虹，以求帮助林昌午报考杭州国立艺专。书画署名"林散之左耳""乌江散耳""散之""散耳"。

1948 年（民国三十七年）戊子 51 岁

11 月 17 日，得悉黄宾虹至杭州国立艺术专科学校任教，无比欣慰，致书问候。二女林荇若在南京金陵大学读书、长子林昌午在杭州艺术专科学校师从黄宾虹学画，思念之极，作《寄午儿剡县》诗记之。

1949 年　己丑 52 岁

在江上草堂。见人民政府干部廉正清明，与民共甘苦，深为感动，谓人曰："中华振兴有望矣。"

1950 年　庚寅 53 岁

出任江浦县第一届各界人民代表会议代表。书画署名"散之""林散之""林散之左耳""左耳""散耳"。乙印章"散之""左耳"。朱文引首印章"曾登太白"。

1951 年　辛卯 54 岁

当选为江浦县第三届一次各界人民代表大会常务委员，始为公职人员。

1952 年　壬辰 55 岁

9 月，县体育运动委员会成立，被任命为体育运动委员会主任。12 月，当选为安徽省第一届各界人民代表会议代表（代表证藏"林散之艺术馆"）。朱文引首印章"曾登太白"。

1953 年　癸巳 56 岁

江浦县第四届一次各界人民代表会议于 1 月 10 日至 17 日举行，先生当选为副主席。借调合肥筹备国庆文物展，为期两个多月。其间，与葛介屏、懒悟和尚、石谷风相结识。（石谷风《古风堂艺谈》）安徽拟调合肥任职，因盛德粹不愿去，未果。江浦旱情严重，先生做出大胆决定，掘堤排灌。二子林昌庚大学毕业，远赴东北兴安岭森林调查，作《峨眉探查图》（藏"林散之艺术馆"）。

1954 年　甲午 57 岁

参加江苏省文学艺术工作者联合会。江浦县首届人民代表大会第一次会议于 6 月 29 日至 7 月 2 日在珠江镇举行。当选为江浦县首届人民代表（代表证藏"林散之艺术馆"）。家乡发生特大水灾。日夜组织抗洪，并捐出家中大量树木抢险。决堤时，险些遇难。

1955 年　乙未 58 岁

4 月，历时十五天创作《江浦春修图》长卷，这是解放后国画界最早反映现实生活的名作之一（藏"林散之书画陈列馆"）。

1956 年　丙申 59 岁

9 月，在南京参加江苏省各界人士短期政治学校学习。12 月，江浦县第二届人民代表大会被选为副县长。盛德粹和五女林杜若迁居江浦，自此正式在江浦县城安家。患严重胃病，住医院三月。

1957年　丁酉 60 岁

整风运动开始。办公室两侧贴了"阿弥陀佛，有求必应"的"大字报"。9 月，去南京开会，盛夫人随同前往，住在林昌庚家，合影留念。六十初度，思念退休回江上草堂度晚年。

1958年　戊戌 61 岁

5 月，江浦县第三届人民代表大会被选为副县长（代表证藏"林散之艺术馆"）。下乡检查工作，发现一农民家石门槛原是明代理学家陈献章所书诗碑，命江浦县文化单位妥为保管。12 月 24 日，政协南京市第二届委员会，作为"特别邀请人士"参加，当选为常务委员。

1959年　己亥 62 岁

4 月，政协江苏省第一届委员会举办"书画联谊展览会"，林散之将 1955 年所绘《江浦春修图》送展。12 月 16 日，政协江苏省第一届委员会常务委员会第三十一次会议，林散之列为"特别邀请人士"。12 月 21 日至 29 日，出席在南京召开的政协江苏省第二届委员会第一次会议。会议期间，结识胡小石、陈方恪。林昌庚赴苏联留学，作袖珍册页十二幅山水画送行（藏"林散之艺术馆"）。

1960年　庚子 63 岁

冬，胃病复发，住院五十九日。书画署名"左叟""左叟林散之""散之""乌江林散之左耳""散耳"。印章"散之印信""林三之""林散之印""左耳"。

1961年　辛丑 64 岁

4 月 13 日，政协南京市第三届委员会，林散之作为"文化艺术界委员"，当选为常务委员。7 月，江浦县第四届人民代表大会被选为副县长。

1962年　壬寅 65 岁

1 月，当选为南京市文学艺术工作者联合会第三届委员会副主席。年初，第三次胃病发作，住南京鼓楼医院治疗一个多月。春，作《岷江山水》图。跋云："公元一九六二年春日，散耳写于画院。"（《林散之书画集》，文物出版社出版）说明在此之前已被江苏省国画院聘为画师，只是未迁居南京。6 月 6 日至 21 日，政协江苏省第二届委员会第二次会议在南京召开。出席会议期间，结识范烟桥、朱剑芒、程小青、周瘦鹃、余彤甫等诗坛耆宿。朱文引首印章"长寿"。

1963年　癸卯 66 岁

1 月 11 日，偕夫人迁居南京中央路 117 号寓所。经画院何乐之介绍与高二适相识。春，游宜兴东西二湖、善卷洞、祝英台墓等地，感叹"行年六十六，眼界又从宽"。在无锡梅园用蒋吟秋韵作草书"笑坠书城六六春，老来风格更天真。自家面目自家见，还向黄庭取谷神"。暮春，由无锡归来，草书自作诗《归去》："生憎瘦骨削如鹰，且喜衰年眼尚（明）青。羞作人从假名士，爱随云窟野行僧。此生书卷他生约，一种溪山万种灵。收拾画囊归去好，太湖湖上雨冥冥。六三年春暮太湖归来，散耳。"（《江上诗存·卷二十七》，《林散之书法集》古吴轩出版社出版）秋，姑苏十日游，游览东山洞庭湖、消夏湾、紫金庵、西坞等地。从徐公伟学太极拳。10 月，江浦县第五届人民代表大会选举先生为副县长。12 月 15 日，在市"工人文化宫"讲解《中国书法艺术》。12 月 24 日，政协南京市第四届委员会当选为常务委员。

1964年　甲辰 67 岁

元月，作山水《不烦车马上寒山》图。自题《西坞二首》，款云："六四年元月，西坞纪游，林散之左耳。"（《林散之书画集》，文物出版社出版）初夏，携林苏若、林昌午姐弟二人去黄山旅游写生。6 月，与南京中医学院邹云翔教授同访南京十竹斋，并作书留念。9 月 3 日，当选为省文学艺术界联合会委员。9 月 20 日至 27 日，出席在南京召开的政协江苏省第三届委员会第一次会议。9 月 20 日三届一次会议委员合影留念。会议期间，结识苏州书法家费新我和王生香琴师。秋，经画院何乐之介绍，相识汪己文。临写汉

隶《乙瑛》《礼器》《张迁》《西狭颂》《孔宙》《曹全》等碑，与李北海、王觉斯所作书迹，晨夕相对，受益匪浅。

1965年　乙巳 68岁

4月，随国画院房虎卿、丁士青、俞剑华、费新我赴扬州，在桑愉家得识蔡易庵，作诗记之。5月，随国画院诸公赴徐州写生，列车中与房虎卿、费新我畅谈甚欢，同游云龙山。6月中旬，南京瞻园修建完成。市长徐步要、夏冰流、裴海萍邀请傅抱石、钱松喦和林散之同去参观并作书画，林散之作诗四首。9月上旬，草书《人民解放军占领南京》、楷书《卜算子·咏梅》、隶书《清平乐·会昌》、行书《西江月·井冈山》毛泽东诗词6尺对开4条屏，赠瞻园留念。10月，汪己文转来傅雷求画之意，先生精心创作了八开册页山水画赠傅雷。

1966年　丙午 69岁

元月，费新我画《策杖图》赠之。5月，江浦县第六届人民代表大会被选为副县长。8月24日，夫人盛德粹因患胃癌辞世。9月，由林荇若接到扬州暂住，开始了七年流浪生活。作《荇庐雨居》诗，表达当时的心境。作《忏悔》长诗表达对夫人的思念之情。冬至，作长诗《忆昔吟》并序，纪念夫人辞世已逾百日。

1967年　丁未 70岁

退去中央路住房，将衣物、书籍等搬到"总统府"内国画院集体宿舍的一间房子存放。冬，回南京住林学院林昌庚处。

1968年　戊申 71岁

春，林荇若由和县来南京，陪同游中山陵、灵谷寺。暮春，由南京去扬州，作《别思》诗。冬，回到南京住林学院林昌庚处。

1969年　己酉 72岁

元旦前夕，我国第三颗氢弹试验成功；同时，南京长江大桥建成通车，作长诗纪胜。12月30日，携夫人骨灰凄然回江上草堂，与林昌午同住。

1970年　庚戌 73岁

2月5日(除夕)，在乌江镇浴室洗澡，不慎跌入蒸气池内，当别人抓起他的右手往上拉时，手臂上的皮挂了下来，全身严重烫伤近百分之九十，住院治疗三月始愈，愈后作《病归》诗。5月3日，作《江村养疴图》。5月7日，出院，写信给二女林荇若。夏日，书杜甫《秋兴八首》之一。初秋，于江上草堂作《人在画中行》图。秋，投笺邀友，约邵子退、许朴庵游长江大桥。

1971年　辛亥 74岁

春节过后，只身上乌江镇，因双耳大聋，途中被机动车辆所撞，又一次卧床治疗数月，身体再遭摧残。（唐大笠《大劫》，1993年5月5日《安徽老年报》）秋，自乌江至和县苏若处小住月余。书画署名"半残老人""散耳""聋叟"。印章"林散之印"。

1972年　壬子 75岁

1月16日，给汪孝文信，始知汪己文已逝世2年，作《伤改庐》诗一首。5月24日，临《熹平残石》，7月，应汪孝文之请，作《黄山归葬图》，纪念汪己文。8月，为庆祝中日恢复邦交，《人民中国》杂志拟出特辑，并在全国组织书法作品。经田原推荐，草书毛泽东《清平乐·会昌》条幅，受到郭沫若、赵朴初、启功等高度评价。秋，再度至和县林苏若处小住月余，老友张汝舟来和县晤面，相见甚欢，联床笔谈。作《代函十首，赠张汝舟》。冬，原画院亚明、魏紫熙、宋文治、喻继高、音铭等赴和县探视，和县传为美谈。

1973年　癸丑 76岁

1月5日，《人民中国》杂志第一期刊出《清平乐·会昌》草书条幅，震动海内外书坛。春，"南京市书法印章展览会"在玄武湖公园展出，作《玄武湖书展兴言》。3月底，先生回到南京，林昌午同来，

住百子亭 23 号。春，为日本首相田中角荣作《书赠日本友人二首》诗。9 月 6 日，因高血压和脑动脉硬化，住工人医院月余。10 月 7 日出院，后赴扬州疗养。自此经常头昏嗜睡，直至终年。9 月 28 日，自选书法作品编成《林散之书法选集》，该集《书法自序》刊载于南京师范学院（今为南京师范大学）中文系《文教资料简报》1978 年 12 月总第 84 期上。10 月 1 日，江苏省美术馆举办"江苏省国画书法印章展"。草书《咏梅》作品不翼而飞，作《失梅七首》告之。

1974 年　甲寅 77 岁

11 月 16 日，白野抄成《江上诗存》三十六卷，作诗并画谢之。朱文引首印章"曾登太白""长寿""七十年代""大年"。

1975 年　乙卯 78 岁

3 月，以村上三岛为团长的日本书法访华代表团来宁在南京艺术学院拜访先生。作《日本书法代表团莅华访问赋此四章以赠》。清明，回乌江扫墓。5 月，应荣宝斋之邀，林荪若、林昌庚陪同上北京；以《江上诗存》稿本奉请赵朴初、启功教正，二人极赞誉并为之作书序；结识李真、陈英将军。游长城、故宫、十三陵、北海等名胜，十余日后回宁。作《北游十八首》诗。7 月，启功由韩瀚、田原二人代呈一封信给先生，以求教诲。秋，陈慎之、冯仲华、庄希祖开始用钢板刻印《江上诗存》，初步完成上、中、下三册，作为先生七十八岁珍贵生日礼品。冬，田原以白描手法画《林散之老人作书图》一幅。

1976 年　丙辰 79 岁

3 月 18 日，田原将《林散之老人作书图》送来给先生看，先生十分欣赏这幅画，高兴得眉开眼笑，当即在画上题了几首诗。6 月，至南京林学院林昌庚处。医生建议不能再作诗，但先生爱诗成癖，作《戒诗》诗自嘲。8 月中旬，范曾自北京来访，在林学院为先生画像。12 月，回百子亭。书画署名"聋叟""散耳""林散耳"。印章"林散之印"（白文）、"江上老人"

（朱文）、"半残老人"（朱文）。朱文引首印章"曾登太白""长寿""七十 20 年代""大年"。

1977 年　丁巳 80 岁

3 月 15 日，高二适去世，极为悲痛。书"江南诗人高二适"墓碑，并自撰自书挽联："风雨忆江南，杯酒论诗，自许平生得诤友；烟波惊湖上，衰残衔泪，那堪昨夜写君碑？"清明，回乌江扫墓。8 月，因感冒引起支气管炎急性发作住院。其间勉力从医院去江苏省美术馆参观"日本现代书法展"。连续看了三次，有感于中，为志盛况，在医院作《日本现代书法观感》古诗一首。

9 月 24 日，题陆俨少画《舒凫人日诗思图》。12 月，江苏人民出版社出版先生草书《毛主席词二首》（《水调歌头·重上井冈山》《念奴娇·鸟儿问答》）。书画署名"林散耳""散耳"。印章"江上老人"（白文）。朱文引首印章"曾登太白""古为今用""大年""大吉羊"。

1978 年　戊午 81 岁

2 月，当选为全国政协第五届委员会委员，由林昌庚、林丽青陪同赴京参加全国政协五届一次会议。《人民日报》文艺部编《战地》增刊第一期发表古平文章《奇境纵横又一家》，这是国内第一篇报道林散之的文章。5 月中旬，赴扬州小住。游览了史公祠和石塔寺，在王冬龄陪同下到石塔寺古银杏树下写生。6 月，慢性气管炎急性发作住院，病中得诗 23 首。7 月 20 日，自撰《诗序》，入编《江上诗存》。8 月 13 日，尹树人、高可可至百子亭看望先生，老人取出《江上诗存》1974 年手稿复印本赠高可可，在扉页上书《题高二适先生遗墨》："矫矫不群，坎坎大树。嶷嶷菁菁，左右瞻顾。亦古亦今，前贤之路。不负千秋，风流独步。"9 月，由南京归江上村。秋，以扬州石塔寺古银杏树和江浦惠济寺古银杏树为背景，创作了一幅《老木逢春图》，并在其左下角题"聋叟时年八十有一岁"。同时创作的有《霜天红叶》，题《庭柯》一首。10 月 15 日，游采石矶太白楼，作《太白楼十首》。10 月中旬，

作《园霖和尚画聋叟像自题》。11月2日，《江上诗存》全部刻印出来，精工线装一百套，每套分上、中、下和外编四册，共四百本。书画署名"林散耳""散耳"。印章"江上老人"（白文）。朱文引首印章"大年""大吉羊"。

1979年　己未82岁

2月，日本书道家友好访华团来宁拜访；先生当场写了一幅杜牧《山行》诗和一幅自作论书诗赠团长梅舒适。清明，归江上村，在《老木逢春图》上题《苦辛》一首。6月12日，由林丽青陪同赴京参加全国政协五届二次会议，车中发病，在京住院十余日返宁。8月，南京教师进修学院院长李子磐愿以该院名义铅印《江上诗存》1500册，作为内部资料，与有关单位交流。由陈世雄协助校对编辑，又增加了《编之余》四卷。12月，香港《书谱》杂志（双月刊）第六期总第三十一期，刊登先生书法横批和对联。王冬龄选注《林散之老人论书诗选》。南京市委责成南京市文联筹建南京书画院，聘请先生为院长，书画院院址设在玄武湖翠洲一号。书画署名"林散耳""散耳"。印章"江上老人"（白文）。

1980年　庚申83岁

2月，心肌梗死，住进鼓楼医院，作《病醒》诗。5月11日，辽宁省沈阳市举办"全国第一届书法篆刻展览"，草书唐杨凝诗《送客入蜀》参展。南京举办"黄宾虹画展"，连续看了三次。7月8日，政协南京市第六届委员会，林散之当选为常务委员、副主席。8月，在江苏省美术馆举办"林散之书画展"。11月，当选为南京市文学艺术界联合会第四届委员会委员。12月，"林散之书画展"移至合肥展出。

1981年　辛酉84岁

1月，上海《书法》杂志第一期总第十六期专题介绍林散之书法，王冬龄选注《林散之论书诗十首》，侯镜昶、田原发表文章《一艺之成良工心苦——访著名书法家林散之老人》。3月，去朝天宫参观明清画展，

兴致极高，觉得"令人心醉，实有功夫，应当学习"。经其学生陈艾中与马鞍山市联系，秋，将妻盛德粹先安葬于与太白楼相邻的小九华山麓，并自书"诗人林散之暨妻盛德粹合葬"碑文。

1982年　壬戌85岁

1月16日，参加"南京少年儿童书画工作者协会"成立大会，出任名誉会长，当场为孩子们作书法示范。3月，在南京鼓楼公园举办"林散之三代画展"。12月，上海书画出版社出版《林散之书画集》。

1983年　癸亥86岁

3月，林散之一书法作品被选参加中国书法家协会在北京举行的"庆祝中日和平友好条约缔结五周年中日书法艺术交流展"。6月1日，由林昌庚、林丽青陪同赴京参加全国政协六届一次会议，会议期间与刘海粟、董寿平、黎雄才、黄苗子等合作《松竹图》，即席题诗一首。诗云："天下几人画松竹，海老董老真不俗。今日欣逢政协会，更见松竹骨有肉。"7月，腹痛，赴鼓楼医院检查，经手术，身体大亏。

1984年　甲子87岁

春，南京市文联授命俞律创作林散之电视报告文学《一代草圣》，市电视台张欣任导演。5月16日，"日中书法友好访华团"在莫愁湖郁金堂与林散之晤面。团长青山杉雨以"后学"自居，并题写"草圣遗法在此翁"。5月17日，"第二届中日联合书法展览"在江苏省美术馆开幕，参加开幕式的有以青山杉雨为团长的"日中书法友好访华团"，以小坂奇石为团长的"日本璞社友好访华团"，共八十多人。林散之参加了开幕式。5月18日《南京日报》《新华日报》都对这次展览和先生参观情况做了报导。11月19日北京《瞭望》周刊47期发表张欣文章《草圣遗风在此翁——记老书法家林散之》。9月1日，全国第二届书法篆刻展览，在北京开幕，共展出书法作品530幅，篆刻作品85件（《书法》1985年1月第一期"简讯"）。先生有一件书法作品参展。9月18日，南京市文联和

南京电视台两家协议，到乌江江家坂村和马鞍山市采石矶为先生拍摄传记片。11月5日，邵子退逝世，先生作《哀子退》。《江上诗存》印本收诗截止1979年，1980年后诗，有手稿一本，每日置于案头，不断补充新作；是年冬，诗稿不见，极悲痛，此诗稿系其数年心血结晶，是晚年生活思想的重要资料。

1985年　乙丑88岁

4月，当选为中国书法家协会名誉理事。作品参加在河南郑州举办的"国际书法展览"。8月，安徽黄山书社出版《林散之诗书画选集》。9月4日，钱松喦病逝。11日下午3时，在南京西康路省委礼堂举行追悼会，先生亲自去参加并成挽联一副。11月，病住鼓楼医院月余，身体更衰。12月，江苏美术出版社出版《林散之书法选集》，赵朴初题签、作诗代序。12月，江浦县决定筹建"林散之书画陈列馆"，县长程从武和张孝炎等人在鼓楼医院与先生商谈建馆事宜。

1986年　丙寅89岁

4月30日，"黄宾虹研究会"在北京成立，聘请李可染、林散之为名誉会长。安徽歙县修建黄宾虹故居，欣然命笔，撰写一副楹联："九次上黄山，勾奇峰，勾老木，作画似狂草，洋洋洒洒，浑浑噩噩；一生堕墨池，写金文，写古籀，以斜为正则，点点斑斑，漓漓淋淋。"

1987年　丁卯90岁

2月，迁居南京林业大学林昌庚处，直至终年。为林氏祖先福建妈祖庙书写"和平女神海峡之岛"八个大字，放大成两米见方，刻于湄州岛的山崖上。

3月5日，《南京日报》发表季伏昆的文章，对当时中国书坛评价林散之的各种观点做了综合性报道。

4月15日，为参加"十竹斋"举办的《金陵风物诗书画展览》书写丈二巨幅草书，自作诗《颂南京长江大桥》。为参加"全国第三届书法篆刻展览"书写

四尺整幅草书陆放翁的《剑门道中遇微雨》诗入展。7月，江苏古籍出版社出版《乙瑛碑林散之临本》。

10月6日，加入安徽籍专家、学者、实业家联谊会，成为首批会员。夏历十月七日（公历11月27日），子女和学生们分别为其祝90大寿，祝寿过程录了像。林散之在一幅红绸上用草书写了一个大"寿"字。

1988年　戊辰91岁

1月3日，林散之亲自参加江浦县在县城求雨山举行的"林散之书画捐献仪式"，捐献了自己历年书法作品一百七十件，画四十幅，吕留良虫蛀砚和庄定山砚各一方。同时建立"林散之书画陈列馆"。

2月22日，因慢性支气管炎急性发作、阻塞性肺气肿、糖尿病，住鼓楼医院。为峨眉山重修金顶书写"金顶"，刻石立于峨眉山金顶庙旁。秋，赵朴初由北京来宁，至林业大学拜访先生。

1989年　己巳92岁

7月9日，林散之因脑动脉和全身主动脉硬化、脑萎缩、慢性支气管炎、肺气肿，住院15天。

8月17日，"全国第四届书法篆刻展览"在北京中国美术馆展出，草书自作诗《画堂》入展。

9月，林荇若、李秋水来看望林散之，林散之勉力画了一张《多少山林事，依稀记不真》小画送他们作留念；第二天，又画了一张《草堂梦归》小画送二媳刘城惠留念。

10月15日，林昌庚提前为父亲祝92岁寿辰。10月中旬，林散之在宣纸上写下了两小张"生天成佛"四个字。

12月4日，病重住院；6日上午八时，因痰阻塞气管，抢救无效，溘然逝世。